DESIGN
METHODOLOGY

设计方法论

唐林涛　著

U0330802

中国建筑工业出版社

图书在版编目（CIP）数据

设计方法论＝DESIGN METHODOLOGY／唐林涛著.
北京：中国建筑工业出版社，2024.6. -- ISBN 978-7
-112-30025-9

Ⅰ.J06

中国国家版本馆CIP数据核字第2024C6R994号

本书将从设计与哲学、社会科学；整合知识创新；成为设计师三个部分进行详尽阐述，从而构建方法论理论体系，探讨设计学和其他学科的交集，构成交叉学科背景下设计学科理论实践方法论基础。本书旨在将设计方法论的理论体系给予新的综合，在哲学、社会科学与设计学之间建立起桥梁，在理论与实践项目之间建立桥梁，也在设计师的知识结构、职业伦理与社会语境之间建立联结，将设计学的发展带向更深、更远的疆域。本书适用于设计专业从业人员、高校师生阅读参考。

责任编辑：吴 绫 唐 旭 张 华
书籍设计：锋尚设计
责任校对：赵 力

设计方法论
DESIGN METHODOLOGY
唐林涛 著

*

中国建筑工业出版社出版、发行（北京海淀三里河路9号）
各地新华书店、建筑书店经销
北京锋尚制版有限公司制版
北京中科印刷有限公司印刷

*

开本：787毫米×1092毫米 1/16 印张：11 字数：266千字
2024年6月第一版 2024年6月第一次印刷
定价：**48.00**元

ISBN 978-7-112-30025-9
（43089）

前　言
Preface

近二十年来，**做设计、教设计、学设计、反思设计**是始终交织在我这一个体内部的四种声音。在这四种声音此起彼伏的绵延之中，我被一次次地推向设计的本源。本书呈现的正是这样一种独特的四重奏。

2000年之前，我曾是一个传统的、标准的"**外观造型设计师**"，凭借大学的三大构成与形式法则训练来"**生产形式（Form-giving）**"。从北京工业设计中心到深圳华为，从联想第一代的商用与家用电脑系列产品开发到早期华为的电信设备外观，那时的我有着年轻人"做设计"的激情，如同嘹亮的小号。2001年，我师从柳冠中先生攻读博士学位，随后又做了"校内博士后"，成为清华大学美术学院第一批博士与博士后，直至2006年出站留校任教。那五年是我系统读书的时代，也成为我"学设计"的第二乐章。其间，我阅读了大量哲学与社会科学领域"**设计之外**"的书，并从中展开了一种自我教育。那也是我着迷、沉醉、兴奋不已的初期理论化阶段，如同密密匝匝的鼓点，不停地敲击、震动着已有的知识边界。

2007年，我获得了德国洪堡基金会的"**总理奖学金**"。该奖项是德国政府最高级别的奖学金项目，旨在培养国际领军学者。迄今为止，我仍是该奖项在国内设计学领域的唯一获得者。洪堡基金会提供、组织了如18世纪英国贵族"Grand Tour"一般的欧洲政治、经济、文化研习。除了看风物，更重要的是得到了另一种昂贵的东西，即属于我自己的时间。在黑森林散步，在大学城里度过平淡的一日，我得以从高速旋转的加速器上逃离，在制度之外，没入设计的哲思。"反思设计"如同低沉的贝斯，是这四重奏的根音。设计也成为与我生命共鸣的存在。

2008年回国后，我感觉自己已经清晰地知道应该"做什么"以及"怎么做"了，也可以说，我找到了自己的设计方法论，概括为"**整合知识创新**""**通过设计做研究**""**研究为基础，设计为驱动**"三个层面。随之而来的是大量的授课、写作、指导研究生、深入产业做项目，在这繁忙的、飞速而过的各项任务与匆匆来去的学生中间，迸发出做事情的创造力。这是融入了经验与知识、身体与意识的即兴演奏，在疾

速变化的和弦与Solo之间，我是一个快乐的钢琴手。方法论层面的"教设计"也加入到这和声之中。

本书正是基于我的经历写作而成。做设计、教设计、学设计、反思设计，这交织的四重性构成了本书的底色。之于本书的结构则来自于20多年来我所耕耘的三个领域，即**产业界、学术界与教育界**，对应**做设计、研究设计与教设计**的三种实践类型，涉及**设计师、学者与教师**三种身份标签。按照这些约定俗成的边界，本书形成了3个部分的结构。每一部分的内容依据我的学术主张及研究成果分为多节，不仅遵循学术观点的鲜明和原创性原则，也保持了一种思想发展的清晰和连贯。事实上，三者具有不可分割的连续性。作为这些实践活动的主体，我多年的所思也已将这三分的行动勾连为一个整体了。并且，正是在这三个领域的贯通性中，体现了我的学术特点，即"通过设计做研究"。多年来，我不断地往返于理论与实践之间，将设计作为一种"探究性"活动，也就是唐纳德·舍恩（Donald Schon）所讲的**"反思性实践者"**（Reflective Practitioner）。这样的方式一方面输出了创新之物，另一方面也生产了综合人性与物质性的**"设计知识"**。三分的做法只是希望能为读者提供一些便利。但这一划分，似乎也将我沉醉其中的生活世界结构化了。毕竟多年来，"设计"已深深地将我把握了。我也希望读者可以在本书中发现一种关于设计实践、学术研究与教学改革的整体性观点。下面逐一解释各部分内容。

第1部分聚焦于理论研究，命名为"设计与哲学、社会科学"，属于学术界，共5章。我二十多年的学术研究始终围绕着"设计方法论"展开，而哲学、社会科学则是我扎根的土壤。

"当设计遇到方法"完成于2002年，前半部是我对英国学者奈杰尔·克罗斯（Nigel Cross）在1984年编纂的*Development in Design Methodology*一书的综述，该书是国际上设计方法论研究的重要文献，遗憾的是至今仍未被完整译介到国内；后半部分是我对20世纪80年代以来全球范围内的设计方法论新动向的梳理。这节内容是我学术研究的起点，也成为学生们进入设计方法论的基础文献。在清华大学美术学院研究生教学体系下，该部分内容为专业必修课《设计方法论》的理论基础。

"'事'的结构分析"摘自我在2003年春季完成的博士论文第五章，从时间与空间、人与物、行为与信息、目的与意义等维度论述了"事"之于"物"的结构关系。这部分内容得益于康德、胡塞尔、舒茨、卡尔维诺等人的思想启发，也是我将设计置于哲学社会科学视角下的初步反思与首次尝试，多年来得到了学界研究者们的持续引用，故选入该内容。

"通过设计做研究"集合了我在2009～2010年三个论坛上所发表的主旨演讲及论文，重点论述了设计研究的三条途径，即**"关于设计的研究、为了设计做研究、通过设计做研究（about/for/through）"**。我主张第三条途径**"通过设计做研究（Research through Design）"**应成为设计研究的主要方式，也是我的学术研

究特点。同时，我在产业界展开的创新设计实践也体现了这一特点。详见本书的第2部分。

"设计中的'身体—意识'"是应"设计学研究范式的哲学转向"这一议题策划之邀而作，提出了"现象学取径的设计方法论"，并将设计学从传统的"视觉"中心发展为"身体—意识"中心。2015年后，我的研究聚焦于设计与哲学之间的脉络关系，并将"实用主义"与"现象学"确立为设计学的哲学方法论。实用主义是美式的，是将"设计思维"作为催化剂，激活个体的专业知识与创新能力；现象学是欧式的，将设计置于日常生活的境遇下反思主体及其"生活世界"之间关系的"可能性"。这两种设计哲学是互补的，而非对立的，同时也代表了当代国际设计学研究与教学实践的两条取径。由于本书的篇幅所限，这部分内容只好在日后单独成册了。

"朝向社会科学的设计学"作为我的主要学术主张，始于2004年我的博士后研究。该研究将社会学的诸多概念带进了设计学，确立了"设计之外看设计"的研究途径。我将这种新的研究范式称为设计学的"外线研究"之路，如同红学中的"外学"、美术史中的"新艺术史"，这也是学科发展、完善所不可或缺的视角。本节内容是对近二十年来这一方法论体系研究的总结。由于该方法论体系旨在从设计师的知识结构问题展开，对教学影响更大，所以基于此的写作大部分被放在本书的第3部分。

第2部分聚焦于我在照明、船舶、轨道交通三个产业从事设计实践的过程与反思，共3章。这些设计成果都是建立在跨学科知识基础之上的，亦即我所主张的"整合知识创新"设计方法论的实践成果。我选取了在三个产业中获得各方认可的成功案例，不仅介绍创新的知识来源、发明专利、设计标准的建立等内容，更重要的是讲述如何将创新设计实践嵌入产业内部，并使得设计成为组织创新与产业升级的"轴心"。我认为设计在产业升级中的最大价值就在于"打破专业壁垒，桥接学科鸿沟"。这部分内容也是以作品的方式来阐明这一观点。

"知识的游牧与整合——半导体照明系统研究与创新设计"：在照明业，我原创设计了奥运中心区路灯、国家体育总局训练局乒乓球馆灯具、拉风路灯等一系列作品。特别是我主持设计的人民大会堂万人大礼堂满天星LED照明改造项目，应用我的发明专利解决了产业内的关键技术难题，也引领了国内LED照明产业的创新发展，并屡获殊荣，成为我国半导体照明产业发展的一个里程碑。

"歧感与未来——'智能型无人系统母船'的创新设计实践"：在船舶业，近十年来我主持了五艘船的整体创新设计项目，包括"大洋号"综合资源调查船、"深海一号"载人深潜器支持母船等国家重大项目，也得到了科学家以及国家海洋局、中国船级社等相关单位的高度评价。本章内容是关于全球首艘智能型无人系统科考船"珠海云"号的项目案例。母船是我国拓展海洋科学研究、助力海洋经济发展的"大国重器"。我的团队负责外观总体造型及内部空间的人性化设计工作，并将"未来感"赋形于母船，以"柔软的人工海洋生物"塑造了中国海洋科考的全新形象，为大国之威赋形。

"轨道交通人性化设计系统分析"：本节内容集合了2012～2016年我在轨道交通产业主持的一系列科研项目成果。我带领研究生们使用行为地图、影子追踪等方法，全面而系统地考察了从站区到站台再到车厢内部，乘客如何与物、信息、环境互动，体现了朝向社会科学的研究取径，也获得了全新的视野和结论，属于Research for Design的工作。随后，我创新设计了五种地铁车厢内部的空间布局，也更好地解释了第一阶段研究的发现与理解，生成了设计知识，属于Research through Design的工作。对于高铁动卧的研究则将人类学家爱德华·霍尔（Edward Hall）的"近体学"理论应用于动卧列车的空间分析与创新设计中，成果也被中国中车集团有限公司转化并实际应用于京沪高铁动卧列车。

　　第3部分关于设计教育，即"成为设计师"，共6章。"朝向社会科学的设计方法论"是我的学术主张，也是一条教学取径，就是将哲学、社会科学的知识、理论与方法融贯到设计教学实践中。这部分的前4章都是这一取径下的具体改革内容。

　　回顾将"朝向社会科学的设计方法论"与教学相连接的这一历程，始于2006年，我应清华大学美术学院信息艺术系之邀为本科生开设了《设计社会学》课程。在2009年，我将语言学、符号学的知识注入到《造型基础》课程改革中；2017年秋季学期，我在清华大学美术学院开设研究生课程《设计与社会科学》，在清华大学的评教系统中"课程启发性"指标名列前5%。直至2022年秋季学期，清华大学美术学院工业设计系的教学改革计划启动，原本科生大学四年级的专业设计课"产品设计（Ⅲ）"更名为"社会科学与产品创新设计"。我倡导了近二十年的"朝向社会科学的设计方法论"曾以各种名称、方式、形态被注入各式各样的基础、专业课程，终于也被写进了我所在的工业设计系本科生教学体系内。这也可视为多年来我通过一系列的论文、讲座、课程、设计实践，推动设计学范式转向的一个结果。

　　第13章从知识论范畴讨论了设计师应当具有什么样的知识结构，第14章阐述了工匠精神与设计师的职业伦理，这两个侧面也决定了学生是否会在未来成为追求卓越的"中国超级设计师"。

　　"语言学与造型语义训练课"为我在2018年"全国高等院校综合设计基础教学论坛"上发表的主旨演讲内容，介绍了自2009年始，我对清华大学美术学院工业设计系传统的"造型与语义"课程的改革，即将语言学的基础知识与理论，尤其将诺姆·乔姆斯基（Noam Chomsky）的转换生成语法，融入到造型基础教学中。我强调设计过程即一种"转换生成"的过程，并引导学生从传统的语义学（Semantics）扩展到句法规则（Syntax）的深度上进行意义的编织与再生产。

　　"新中式家具的文脉与创新——以丹麦椅子为镜"整合了我在清华大学美术学院研究生专业课《设计与社会科学》中的一个模块以及我在"全球创新设计（GID）"国际课程中的相关授课内容，针对新中式家具的创新策略问题，从器物、社会组织、价值三个层面探讨了现代设计的中国文化表达。本章内容主要涉及设计与文化人类学

的知识交集，也包括从恩斯特·卡希尔（Ernst Cassirer）的符号哲学、认知心理学等角度，去理解设计中的文脉传承问题。

"数字时代我们为何还要打印照片"是我指导博士生开展的一次设计"外线"研究实践课程。在数字化图像时代，仍然有大量照片被"即时打印"出来。采用民族志访谈、影像日记和创意工作坊三种方法，我们对32名参与者进行了实证研究。从现象学哲学、社会学、心理学、人类学的角度综合性地理解"打印的照片"是这个研究的主要特征。**我理解的设计并不是简单地创造人工物，而是通过"物"去创造"我"与"我"、"我"与他者之间各种各样的社会关系。**开启"照片是什么"的设计学理解、追问与反思，并经由这些反思而创新产品、服务或系统，就是我所主张的设计研究的"外线"之路。

"基于Affordance理论的专业设计课教学改革"是基于设计与心理学"之间性知识"的一次教改实践。我以"设计与……"的形式梳理、组织了七个"之间性知识"的课程模块，本章内容为其中之一。与传统的产品设计课不同，本课程并不从用户研究展开，而是从"读书"做起，从理论开始，以詹姆斯·吉布森（James Jerome Gibson）生态心理学的核心概念"可供性（Affordance）"作为撬动学生创新思维的理论来源。毕竟，理论是视窗，是认识框架，借此才能发现问题，产生研究对象，进而展开设计的思辨。

"设计师的知识结构"属于知识论的范畴，从大学所教授的技能、经验、知识、方法四种类型的课程出发，讨论了设计师应该具有什么样的独特之"知"以及如何获取这种"设计师之知"。**我的核心观点是：一个设计师的知识结构变了，他的思想观念与思维方法也会变，然后他的具体实践行动才会变，这是一层层的递进关系。**也就是说，知识结构是思维与行动改变的基础。这也是我多年来在各种类型的课程教学中不断地将"设计之外"的知识引入到设计之内，努力改变学生知识结构的学理动因。

"设计师伦理与工匠精神——以德国为镜"从德国的事与物、人、教育体系、企业与社会组织、新教伦理等几个侧面，介绍了德国工匠精神的来源、动因、生存土壤，并在此基础上，反思我国的设计与工匠精神所应具有的关系，即福利与利益、社会尊重、内在化的职业伦理是培植工匠精神的土壤。我从安东尼·吉登斯（Anthony Giddens）"能动—结构"的社会学视角，分析了我国设计师及其生存环境之间的关系，总结了**商业主义**、**悲观主义**、**职业主义**、**理想主义**这四种职业伦理困境。我一直主张设计师应具有"弱伦理责任"，且务须保持一种"弱德之美"，而真正的工匠精神必然要去更加宏观的社会与文化土壤之中寻得。

二十多年来，在学术研究上我所辛勤耕耘的是那充满了"之间性"的知识地图，即设计学与哲学、心理学、语言学、社会学、人类学、经济学、政治学、传播学"之间的知识"。而我在照明、船舶、轨道交通三个产业内的创新设计又践行、充实了我所主张的"整合知识创新""通过设计做研究""研究为基础、设计为驱动"的设计方法

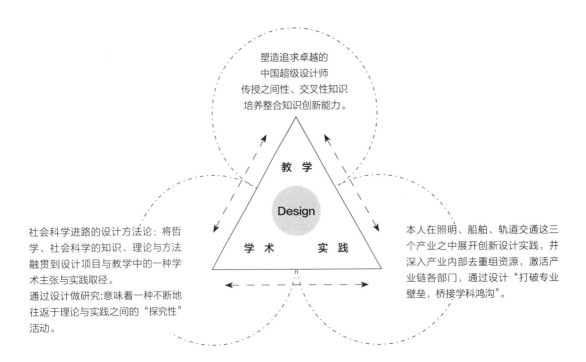

塑造追求卓越的
中国超级设计师
传授之间性、交叉性知识
培养整合知识创新能力。

教　学

Design

学　术　　　实　践

社会科学进路的设计方法论：将哲学、社会科学的知识、理论与方法融贯到设计项目与教学中的一种学术主张与实践取径。

通过设计做研究:意味着一种不断地往返于理论与实践之间的"探究性"活动。

本人在照明、船舶、轨道交通这三个产业之中展开创新设计实践，并深入产业内部去重组资源，激活产业链各部门，通过设计"打破专业壁垒，桥接学科鸿沟"。

论体系。然而，这一切似乎都是副产品。以学术为基础，以实践为驱动，最终回归教学，提升教学之质才是我最终的目的。长期与年轻学生共在，如何"教设计"也成为我每日的意识流向之所。在年复一年的备课、教学与反思之中，"教什么"与"怎么教"这两个侧面也逐渐"显影"出来。

关于"教什么"，我的教学理念是通过传授"之间性、交叉性"的知识，强调哲学、社会科学等"人性知识"与材料、结构、工艺等"物质性知识"的整合创新过程，启发学生站在"设计之外"去思考设计，并通过完善学生的知识结构培养他们的"整合知识创新"能力。

本科教学上，我将现象学的"身体哲学"融入空间设计课；将语言学知识汇聚到造型基础课；以拆解的方式获取"物质性知识"，从而更新了设计工程基础课；应用"乐高（Lego）"学习机械传动知识，并表达一个文化事件，改革了传统的机能原理课；通过设计一个"既是，又不是"的物、空间或装置，揭示了设计"之间"的本性，也创新了跨学科的设计实践课。

我在清华大学美术学院主讲研究生的三门课程：**设计方法论、艺术设计方法研究、设计与社会科学**。这三门课构成了一个贯通创新环节的课程有机整体，分别对应着如何"思考、创制、行动"，是设计活动中不可分割的三个侧面，也应对着亚里士多德的知识分类体系——**理论的（Theorie-Thinking）、创制的（Poiesis-Making）、实践的（Praxis-Doing）**。

关于"怎么教"，我创新了"Do-Know-Understand-Design"的四阶段教学法，**唤醒了学生"原初的身体经验（Do）"**，也将哲学社会科学的知识（Know）

嵌入到他们的理解（Understand）之中，基于此再展开设计（Design）。这样的教学方式是将"如何学"放在首位，关注学生个体既有的生活世界，让学生建立起"属己的"感知经验、知识结构，以及"什么是好设计"的多元观点与价值评价系统。我理解的设计教育不仅是专业技能培训或相关知识传授，还应包含设计伦理与设计师该如何存在的哲学思辨与价值探讨。今天是一个"人人都是设计师"的超扁平时代，塑造追求卓越的"中国超级设计师"是我们的责任。

总之，做设计、教设计、学设计、反思设计交织的四重性、四种声音互为要求，构成了我的学术与志业。本书内容包括了发表于20年前，而如今已经成为国内设计理论的常识、共识的多篇旧作，也收录了基于最新近技术逼促下尚欠成熟表达的当下思考。我想，这些内容仍被今天的研究者所关注，也许是我的研究起步较早，这是拜时代所赐。然而，仍能使我与"00后"的年轻人保持沟通的，那一定是对不断变化着的"边界"的好奇，这是设计的活力所赐予我们共同的礼物。

作者永远是期待读者的，而我真正希求的是**"以我的思考，启动你的思考"**。

2023年12月10日于小月河畔

目　录
contents

1

DESIGN, PHILOSOPHY
AND SOCIAL
SCIENCE

第 1 部分

——

设计与哲学、
社会科学

一
当设计
遇到方法

如果一门学科开始非常关注于方法论的研究，那就说明这门学科正陷于危机中。田野调查、民族志方法的被质疑曾导致了人类学理论空前的危机。第二次世界大战后出现的"设计方法论运动"也始于设计学科面临的困境。

一方面，第二次世界大战后社会经济的发展导致了人们需求的多样化与复杂化，大众市场消失，消费社会来临；另一方面，科学技术的高速发展丰富了设计的实现手段。因此，设计师面临的问题日趋复杂，传统的方法失效。设计师在力不从心与迷惑中开始思考"如何设计"的问题。20世纪50年代末60年代初，系统论、信息论与控制论的思想开始渗透到各个领域。美国航空航天局（National Aeronautics and Space Administration，NASA）以及美国军方发展的计算机、自动控制、系统管理等技术被应用到社会的各个领域并产生了巨大的影响，这便是设计方法论运动兴起的直接诱因。此后，关于设计方法的理论就不断涌现，直至今天。

1.1 设计方法论运动（20世纪80年代之前的设计方法论研究）

奈杰尔·克罗斯（Nigel Cross）将"设计方法论"定义为对设计的基本原则与一般程序的研究，**它关注设计"是"以及"应该"如何进行**。主要的研究内容包括设计师如何思考，如何工作；设计过程的合理结构；新的设计方法、技巧与程序的发展应用；设计知识的本质与外延在具体设计问题上的应用与反思。

第二次世界大战后至20世纪80年代初的"设计方法论运动"可以粗略分为四个阶段：
· 设计过程的管理（The Management of Design Process）——大概时间为1962～1967年。由于20世纪60年代初系统论与控制论的发展，带来了对设计过程的系统管理思想。此阶段试图建构一套通用的以问题解决、过程管理、操作性研究等为特点的方法与技巧。目的是指定一个理想的设计过程，是机械化的系统设计阶段。

- 设计问题的结构（The Structure of Design Problem）——1966~1973年，越来越多的研究表明设计问题并不严格服从系统规则。此阶段主要试图解决坏结构（Ill-structure）的设计问题，发现"设计问题"（Design Problem）的内在本质。

- 设计活动的本质（The Nature of Design Activity）——1970~1979年，设计方法论转向对设计师行为的研究，试图发现他们面对复杂设计问题时的策略以及思考方式。此阶段的研究聚焦在观察实际的设计活动上。

- 设计方法的哲学（The Philosophy of Design Method）——1972~1982年，经过前三个阶段的发展，设计方法论的研究回归到最基本的设计哲学问题上，表现为对设计概念本质的反思。

1.1.1 设计过程的管理（The Management of Design Process）

20世纪60年代初期，系统论、控制论与信息论在航天工程领域的成功运用极大地鼓舞了设计专业的发展。人们相信任何复杂、巨大的问题都可以通过"系统方法"来解决。在这样的背景下，逻辑思维、系统思维、理性思维等观念开始渗透到传统设计过程中。

克里斯托弗·琼斯（J. Christopher Jones）的论文"*A Method of System Design*（1963）"首次将"系统"概念引入了设计领域，是这一时期的代表作。**他认为系统的、逻辑的、理性的、数学化的设计方法是对传统的以直觉、经验、非理性为基础的设计方法的有效补充。**系统化并不是直觉的敌人，二者只不过是设计的两个方面而已，具有同等地位。他把设计过程明确地分为**"逻辑分析"**与**"创造性思考"**两个阶段。前一阶段使用系统的方法收集数据、信息、需求等外部知识；后一阶段设计师保持自由的、随机的、创造性的内在化思考。设计过程被分化为"信息的输入与方案的输出"，形成由外到内再到外的三个阶段，这三个阶段分别被Jones称为**"分析（Analysis）""综合（Synthesis）""评估（Evaluation）"**。Jones的三个阶段划分对设计方法论的研究影响深远，是这一时期的代表观点。

建筑与城市规划专家克里斯托弗·亚历山大（Christopher Alexander）应用系统论的原理，**从部分、结构与系统表现三个方面将设计问题进行分解。**他把系统看作始可分解的"层级系统"（Hierarchy System），如同生物组织。比如城市的交通系统，由道路系统、车辆系统、管理系统等组成，可以比作人的消化系统由各个器官组成，每个器官又可分为部分、子部分直到原子。他认为一个系统是由组成部分（Component）以及部分间的关系决定的，而设计首先要发现组成系统的"部分"是什么。但克里斯托弗·亚历山大批判了传统的从上至下的系统"演绎"方法，如把城市人为地分为工作、居住、娱乐与交通四个部分（《雅典宪章》），他认为这样预设的对城市结构的认知不会产生新的设计，只能修修补补，这样的系统设计还不如一般设计师的经验有效，而真正的设计必须从重新分配"功能部分"开始。他的方法是归纳的，从下到上的，首先从建立需求清单开始。比如他在印度做的村庄规划，就通过对村民与管理部门的调查收集到141条需求。他把每个需求看作"二元变量"，找出需求间是否存在关系，并带入数学公式，通过计算机演算得出12个独

立的子系统，进一步综合为四个主要部分——牲畜管理、农业灌溉与分配、社交生活、私人生活。然后将针对每个主要部分的方案综合在一起，形成最终设计。Alexander方法的核心是通过需求将问题分解为"等级化"的有层次的系统，找到设计所须解决的主要问题。

布鲁斯·阿彻（Leonard Bruce Archer）是具有工业设计背景的方法论专家，1963年他发表的论文"设计师的系统方法（Systematic method of designer）"颇具影响力。他认为设计活动是"明确地表达出的规定或模型（The Formulation of a Prescription or Model）"。他还澄清了对系统设计的错误认识，即系统设计并不意味着"自动的设计（Automatic Design）"，**详尽的分析工作也并不能产生显而易见的答案**。布鲁斯·阿彻的方法模型非常复杂，他提供了完整的设计过程清单，包括229项活动，其核心内容包括六个阶段：拟定计划（Programming）、数据收集（Data Collection）、分析（Analysis）、综合（Synthesis）、发展（Development）、沟通（Communication）。但是在实践中，这些阶段经常重叠与混合，遇到困难与模糊的信息时还有可能返回到最初的阶段。他反对线性的、从头到尾的设计过程，他把他的过程模型描述成"反馈环"（Feedback Loop）。他进一步将设计过程简化为**"创新三明治（Creative Sandwich）"**，即客观性的"分析"与"执行"中间夹着创新思考。尽管布鲁斯·阿彻非常注重分析阶段，但他也承认完整的信息很难从现实世界直接获得，而必须加入**设计师的主观经验与知识**。因此，他强调信息的收集与组织的客观性，但决策靠设计师感性的主观判断。他将分析阶段分为"区分设计目标""区分限制条件""准备子问题清单""将子问题（按重要程度）排序"。这样，分析的结果就是对一系列问题的陈述。然后经过创造过程得出解决方案。布鲁斯·阿彻指出创造阶段是设计的核心，并指出**任何问题如果仅仅通过分析就可以得到显而易见的答案，那一定不是设计问题**。

约翰·卢克曼（John Luckman）是一名建筑师，但他的论文"设计管理的步骤（An Approach to the Management of Design）"表达了类似于阿彻的观点。Luckman强调对信息、需求、限制条件的分析。在经验的帮助下，设计师将这些转化为可行的解决方案。他也强调创造性，**如果解决方案可以通过对数据的计算得出，那就不是设计**。卢克曼的方法模型也是分析—综合—评估，但他强调此模式的循环往复，而不是线性的。卢克曼发现针对某一"子问题（Sub-problem）"的优化"子方案（Sub-solution）"经常不能融入整体性的解决方案，所以他的系统设计过程是AIDA模式——"分析与决策的相互连接（The Analysis Interconnection Decision Areas）"。Decision Areas是指针对某一"子问题"的一系列可接受的解决方案。由于选择某一解决方案会对其他子问题与子方案产生影响，因此选择相互之间调和的子方案，综合在一起就是最终答案。

以上方法的共性核心可以描述为"打破—综合"模式，即先将问题分解为各个"部分""关系因子"或"子问题"，并明确各个部分之间的关系，然后分别考虑每一个部分如何解决，最后综合在一起，调和为最终方案。"分析—综合—评估"的三阶段模式，在多年后依然是设计实践遵循的定律。这样的方法，其内部逻辑是笛卡尔式的，要想认识问题我们必须首先将问题分解。此阶段的研究是追求科学理性的阶段，追求快速的、准确的、普遍适用的方法的阶段。在分析过程中，数理逻辑演算的介入，使得设计活动似乎获得了科学的精确性。这多少带有还原论的影子，教条

的、严格限制的、机械科学主义的设计方法。很显然，系统问题的解决不可能通过子问题解决的简单加和来实现。

1.1.2 设计问题的结构（The Structure of Design Problem）

设计方法论研究的第二个阶段转向对"设计问题的本质与特殊性"进行探讨。逻辑是要想找到合适的钥匙，就要先研究锁的结构。彼得·勒文（Peter H. Levin）在他的论文"都市设计中的决策制定（*Decision-making in Urban Design*）"中，将城市的系统特性归结为一系列因果关系（Cause and Effect）。"可控制的原因（Controllable Cause）"产生"可控制的结果"（Controllable Effect）。**但是，设计还面对着太多"不可控制"的因果关系。**在一个城市系统内，人口、土地面积、家庭收入、交通堵塞频率等一些客观性事实，是可以被测量出来的特性，被认为是可控制的因素；而诸如经济与社会因素、个人的动机等主观性特性是不可控制的因素。他还定义了"设计参数（Design Parameters）"用来测量可控的原因，"关系变量（Dependent Variables）"用来测量可控制的结果，"独立变量（Independent Variables）"用来测量不可控的原因与结果。此外，还要加入一些"额外的因素（Extra Ingredient）"，也就是设计者的一些主观原则。这样，一种函数模式的设计方法被建立起来。**设计工作就是在不可控的因素下，调整可控因果间的函数关系，获得满意的结果。**Levin的都市设计方法包括11步操作，在不断的决策过程中，一个理性化的城市浮现。

在"环境结构的原子（*The Atoms of Environmental Structure*）"一文中，克里斯托弗·亚历山大与巴里·波纳（Barry Poyner）首先反对了"评价设计好坏是依个人的主观价值，而非事实"这一传统观念。他们试图以"客观事实"为标准来评价设计，认为建立客观正确的程序就可以直接产生合理的建筑形式。他们的方法将一贯的"需求（Need）"分析取代为发现"倾向（Tendency）"。即使通过询问与观察用户，需求也是不可能确定的。"倾向"则是人们"想要做什么"。在可能的情况下，"倾向"是需求的具体操作版本，可以通过观察人们的行为来发现。他们认为"倾向"类似一种假设，可以被测试、修改、精确化，甚至被证明是错误的。在特定的环境下，人们会有众多的"倾向"，就会发生一系列的冲突，设计面对的问题就是"倾向的冲突（The Conflict of Tendency）"。因此，设计师的任务就是定义各种"倾向"以及他们相互间的冲突，然后创造一种新的相互关系（Tendency Relationship），解决冲突。亚历山大与波纳试图建立**一种外部化的、客观的设计知识体系，类似于科学知识。**遵循他们的程序，设计就是不断地发现关系的规律，如同科学知识的积累，而取代直觉、价值等主观内容。用他们的话讲："任何生活愿望都可以被描述为人们'倾向'的自由化。"

对此，霍斯特·里特尔（Horst W. J. Rittel）与梅尔文·韦伯（Melvin M. Weber）提出了反驳，他们认为设计不仅仅面对"倾向"的冲突，还有价值的冲突。他们将城市规划这类卷入了许多社会、个人因素的问题称为**"坏问题（Wicked Problems）"**，而任何试图以"科学"的方法去解决这类问题的尝试注定要失败。他们认为科学与工程所处理的问题有明确的目标和清晰的评

价原则，是"驯服（Tamed）"的。里特尔与韦伯还总结了"坏问题"的十种特性。比如，第一个特性是"坏问题不能被清晰描述"。对于驯服的问题，所有必需的信息都可以被清晰描述，而坏问题则不然，不了解坏问题的相关脉络（Context）就不能理解它；没有一个初步方案的引导就不知道什么是相关信息。因此，他们反对早期系统设计"先理解再解决"的方式，认为那是第一代的设计方法论。**他们提倡的第二代的设计方法论主张设计是个不断争论的过程（Argumentative Process），在参与者之间的反复争论中，问题的结构与解决的方案才会逐渐浮现出来。**

赫伯特·西蒙（Herbert A. Simon）在"坏结构问题的结构（*The Structure of Ill-strutured Problems*）"一文中反驳了里特尔与韦伯的观点，他认为"好结构（Well-Structure）"与"坏结构（Ill-Structure）"根本就没有清晰的界限，而那些可以通过传统的方法解决的问题，比如下棋，也并不像是看起来那样的"好结构"。因此，西蒙关心的是如何用传统方法去解决坏结构问题。

西蒙采用心理学"口语报告分析（Thinking-aloud Protocol）"的实验方法研究了建筑师设计房子的过程。设计房子是一个典型的坏结构问题，它没有可清晰描述的规范，没有清晰定义的问题空间等。根据西蒙的结论，建筑师设计房子与作曲家写一首赋格曲的过程是没什么区别的。建筑师从"全面的规范"与房子的一般特性出发，然后在经验的组织下建立执行计划。**过程中首要的工作是一个"层级化的分解（Hierarchical Decomposition）"，即将坏结构问题降解为具有好结构的子问题。**这样做可能带来一些其他困难，比如子问题间的相互作用被忽视，子方案可能不适应全盘的方案等，但这些问题会在后面设计师全盘的方案综合与组织中解决。不过，西蒙的逻辑还是系统论的，先将系统打散，也就是分解问题，直到具有清晰结构的子问题出现。然后分别解决，最后综合、调和。在20世纪20年代有一艘船的设计过程就是遵循西蒙的方法，然而被忽视的事实是：当所有子方案综合在一起时，发现了许多冲突与重叠，不得已在最终的决策中作出了妥协与折中，这样也最终损害了船的价值。西蒙认为层级分解的模式普遍适用一切问题。这样的方法可以使问题结构优化，也就不需要特殊的能力、大量的知识去处理坏结构问题。他认为结构的好坏并无清晰界限，只不过是殆可分解的层级的多少而已。

上述分析普遍承认设计问题内在的结构不良，既没有明确的目标，又不可以被清晰地描述，同时还在不断地变化着。应对这样的问题，勒文采取了数学函数的方式，同时加入设计者的主观因素；亚历山大与波纳试图清除这种任意性，而替之以客观性的、外在化的设计知识；里特尔与韦伯建议采用争论式（Argumentative Process）的设计过程；而西蒙认为所有问题都是个殆可分解系统，逻辑化的分解就可以解决坏结构问题。总之，在设计问题"是什么"上大家达成了一致性，但并没形成一致的"如何"解决的办法。

1.1.3　设计活动的本质（The Nature of Design Activity）

第三阶段的设计方法论研究聚焦在设计师如何工作上，即把设计活动看作人类行为的"自然现象"，因此多从心理学与认知模式等角度对设计活动进行"客观理解"，来探询设计方法的本质。

简·达克（Jane Darke）、欧莫尔·阿金（Omer Akin）、布莱恩·劳森（Bryan R. Lawson）、约翰·托马斯（John C. Thomas）与约翰·卡罗（John M. Carroll）分别采用了不同的研究策略。

关于初始概念的生成与设计过程（The Primary Generator and Design Process），简·达克采用了"会见（访谈）"设计师的方法，即让多名建筑师"回忆"他们的设计过程以及他们的思维轨迹。这样的方法虽然简单，但存在诸多问题，比如被访者的记忆错误、后期"理性化"（Rationalization）他们的行为以及语言传达与接收之间的误差等。通过对多名建筑师的访问，她发现"分析—综合"的系统方法并不被大多设计师采用，他们一般不会详细列出限制条件，然后通过理性分析来跨越问题与解决方案之间的鸿沟。**设计师往往依赖"初始概念（Primary Generator）"。**当设计师刚刚接触某一问题时，会产生一种预想方案和一系列目标，而正是这个预想和目标才是设计活动的起点与理解问题的起点。**他们的设计过程可以被概括为"猜想—分析（Conjecture Analysis）"的模式。**

欧莫尔·阿金采用了"口语报告分析（Protocol Analysis）"的方法来研究**"直觉设计（Intuition Design）"**。他让一定数量的建筑师，在一个类似于实验室的环境下每人设计一所房子，并在设计过程中**"出声思考"**，通过分析他们的思维轨迹来研究"直觉设计"的本质。他认为直觉设计才是人类千百年来的一种自然的设计行为，而系统设计则是理性行为，甚至是类似机器的机械行为。Akin分析了实验的结果，将设计过程分为认知计划（Cognitive Schemata）、实例化（Instantiation）、一般化（Generalization）、询问（Enquiry）、推论（Inference）、表现（Representation）、目标确定（Goal-definition）、规范整合（Specification Integration）。他定义了一个"层级化"的设计策略，从设定设计文脉（Design Context）开始，然后寻找子系统的解决，设计如同爬山，设计师总是从某一地点出发选择当前的最佳路径。阿金也反驳了系统设计"分析—综合"的方法，他认为这样按顺序进行的设计过程在实际中并不存在。**设计行为的独特之处就在于不断地产生新任务目标与再定义设计限定。这样，"分析"实际上在任何一个阶段都存在。同样地，"综合"或"解决方案"在设计的最初阶段也会出现。**

关于建筑设计中的认知策略（Cognitive Strategies in Architectural Design），布莱恩·劳森采用了一个更可控的实验方法来研究设计师解决问题的过程。劳森认为建筑设计的本质任务就是创造三维的结构与空间来容纳人们的某项活动。因此，他的实验方法是给定被试明确的目标与限制，让他们输出一个空间的外形（Spatial Configuration）。他选择的被试分为两组，分别是建筑系与科学系五年级学生。劳森发现，**建筑系学生的思维更侧重"连接（Conjuncture）"，而科学系学生的思维则更善于"分解（Disjuncture）"。**由此，他得出结论，两组学生解决问题的具体策略不同，其实也正是设计与科学本质的不同。**劳森术语称设计是"方案聚焦（Solution Focus）"，而科学是"问题聚焦（Problem Focus）"。**设计师总是不断地提出方案，直到可接受的方案出现；而科学家在提出解决办法之前，总是试图搞清楚问题与规则。也就是说，**设计师解决问题的方法是"综合"，而科学家是"分析"。**劳森暗示，如果他的实验结果是可信的，那么科学的方法就不能与设计面对的问题相调和。因为设计问题总是"坏问题"，很难被描述，也就不可能通过完全的分析来认识"清楚"它。因此，劳森认为设计师习惯的方法也许就是最适合这类问题的方法。

在设计的心理研究（Psychological Study of Design）方面，约翰·托马斯与约翰·卡罗使用了多种心理学方法来研究设计活动，从记录设计师与客户的对话、观察实际的设计活动到给定问题测验被试等。通过对设计师之间的对话进行分析，发现他们把设计分为六种情形与操作：目标陈述（Goal Statement）、目标精描（Goal Elaboration）、方案大纲（Solution Outline）、方案精描（Solution Elaboration）、方案测试（Solution Testing）、方案通过或放弃（Agreement or Rejection of Solution）。**他们把设计过程定义为设计师头脑与客户头脑之间的"辩证互动"**（Dialectic Interaction）。托马斯与卡罗对设计的定义非常宽泛，软件设计、建筑设计到写信等活动都在他们的实验范畴内，结果他们发现不同领域的设计活动其实遵循着类似的逻辑。他们通过一些具体可控的实验研究得出，那些宣称可以帮助设计师把问题搞清楚的辅助分析方法，往往产生了坏的结果的结论。

他们针对设计活动本质的研究得出的共同结论：（1）设计问题所面对的坏问题不可能通过分析被完全理解，而实际上设计师也并不如此操作。只有在早期的方案或过程中不断修改方案的参与下，才可能逐步认识需要解决的问题。那些假设性的方案就如同镜子一样反映着问题，也修正着目标，这就是传统设计方法的优势所在。（2）设计师实际采用的策略与系统设计的方法是完全不同的。他们一致批判系统方法的理性、科学倾向与机械化。但是，持系统设计观点的理论家们争论说，正是传统的设计方法不能应对越来越复杂的问题，才产生了系统设计的思想。双方的争论表现了设计领域长期存在的二元对立，是科学的，还是经验的；还原（分析）的，还是综合的；精确的，还是模糊的。

1.1.4　设计方法的哲学（The Philosophy of Design Method）

一方面，通过观察设计师如何工作来研究设计方法被越来越多的学者反对，他们认为这样的研究既"不可能"又"没必要"。第一，我们不可能通过观察设计师的行为来了解设计过程中他们的思维里究竟发生了些什么（不可能）。第二，他们首先假设那些方法是失效的，而对不适合的方法的研究并不能导致好的方法的诞生（无意义）。另一方面，他们又不满足系统方法的僵化倾向。他们认为，对于设计方法的研究必须从最初的原点开始思考，也就是设计的哲学问题。在此期间，波普尔（Karl Popper）、库恩（Thomas Kuhn）、拉卡托斯（Imre Lakatos）等科学哲学的革命也对设计方法的哲学产生了一定的影响。

在知识与设计（Knowledge and Design）的关系上，比尔·希利尔（Bill Hillier）、约翰·慕斯格罗夫（John Musgrove）、帕特·欧·苏利文（Pat O'Sullivan）既关注设计方法论的哲学地位，又强调设计研究的作用。在系统设计的方法中，似乎其他学科的知识被融入了设计中，比如系统理论、数学方法等，但同时也在研究与设计之间制造了一条"应用上的鸿沟（Applicability Gap）"。他们将设计哲学与科学哲学进行了类比，传统的科学哲学观认为科学研究必须首先清除"预设（Pre-structure）"的观念，从经验实证或逻辑推理出发，然后得出可"证明"的结论。但科学哲学的"波普尔"转变之后，人们不再怀疑世界是否是被预设的，而是关心如何被预设的。这

样的观点同样适用于设计。**事实上，为了解决问题，设计师必须也确实预设了问题的结构和初步的解决方案。他们称这种观念的预设为"认知图式（Cognitive Schema）"。**对待设计研究有两种传统的观念，一是认为科学化可以产生实际知识，这种知识优于也独立于理论；二是对事实数据进行的分析与逻辑推导才是理论的来源。这样的观念导致了"分析—综合"的理性化设计过程，潜逻辑就是设计应该从用户需求分析中自然浮现，而不应该混入设计师的预设观念。他们批驳了这样的观点，认为无论是否清晰，只有在预设问题结构的情况下，分析与实验才具有可操作性，才有方向。这种预设来自于设计师的经验与知识，他们认为是"潜伏的工具（The Latencies of the Instrumental Set）"，是用户需求与解决方案之间的"信息密码（Information Code）"。如同卡尔·波普尔（Karl Popper）的科学哲学，设计在很大程度上也依赖于"猜想（Conjecture）"。猜想与问题结构的清晰化是同步进行的，交织在一起的，而不是线性序列。猜想并不来自于对数据的分析，而是设计师预先存在的认知能力——工具性知识、方案类型、信息密码、偶然的类比、隐喻或被称为"灵感"的东西。**因此，他们的设计方法可以被概括为"猜想—分析"模式。设计方案的发展就是对猜想的不断修正与分析，就如同科学对真理的无限"趋近"一样。**他们认为设计研究的工作是去发现那些工具性知识或信息密码，在用户需求与设计实践之间，在人造物与使用之间架设桥梁。

关于设计的逻辑（The Logic of Design），莱昂内尔·马奇（Lionel March）认为**设计并不寻求唯一"正确"的答案，而是从一系列答案中选择一个最有价值的。因此，他认为评价设计不能用"对、错"这种科学主义的"事实判断"，而应该是"价值判断"。**因此，波普尔对设计的影响是有害的。他认为逻辑处理的是抽象的形式，科学调查研究现存的形式，而设计创造新的形式。科学假设与设计假设是完全不同的。除了归纳与演绎逻辑外，马奇还引入了第三种逻辑模式——**不明推论式（Abduction，或译为"溯因逻辑"），即大前提完全正确，但小前提仍有问题的三段论法。演绎逻辑证明事物"一定是"；归纳逻辑显示事物"实际上"是有效的；而"不明推论式（溯因逻辑）"仅仅暗示事物"可能是"。**马奇称最后一种逻辑模式为"生产性（Productive）"的推理，是设计的理性模式。因此，他的设计过程为：首先，采用生产性推理创造新奇的合成物；然后，采用演绎逻辑预测其性能特征；最后，采用归纳逻辑累积起习惯观念与固有价值观。**简单地说，就是先有一个产品性的东西（Production），然后检测此提案的性能，最后做价值判断，并修正它。**这样的三个阶段不断循环往复，直到最终确定方案。尽管马奇宣称他的方法模型与希利尔、慕斯格罗夫与苏利文的多么不同，但他们的内在逻辑是一致的，即强调设计应该从初步的猜想、假设出发。

关于设计与理论的建构（Design and Theory Building），杰弗里·勃罗德本特（Geoffrey Broadbent）对科学与设计也进行了类比与区分。**他将托马斯·库恩（Thoms Kuhn）的"范式（Paradigm）"与设计中的"样式（Style）"进行了比较。**库恩认为，科学的发展就是范式的转化，比如从牛顿到爱因斯坦。勃罗德本特认为设计同样存在着这样的转化，如从布鲁内列斯基到柯布西耶。他认为所谓的式样，一定是在当时的理论下产生的。**他认为理论必须具备两个特点：一是理论必须是"预期性（Predictive）"的——提供一个预测未来现象的模型；二是理论是可证伪的——如同波普尔的科学哲学。**勃罗德本特认为自然科学的理论是"真（Genuine）"理论，它只

陈述现象事实；而社会科学理论与设计理论，比如弗洛伊德或柯布西耶，是"假（Pseudo）"理论，他们改变了、影响了现象的当前状态。勃罗德本特建议，设计研究应该生产类似科学的真理论，比如关于材料特性、人的心理、人的行为等理论。**这样，勃罗德本特将设计的知识分为两类，一类是通过研究可获得的、较长久的、科学化的理论；另一类是关于式样、风格、流派变化的理论，是较观念化的理论。**他强调，其实设计中不会有不变的真理论存在，因此设计活动要比科学困难许多。

关于设计创造与物的理解（Design Creativity and the Understanding of Objects），简奈特·达里（Janet Daley）探讨了设计的认识论问题，即设计知识的本质是什么。**她强调对人与物之间哲学关系的理解是设计的原点。**因此，她回顾了从康德（Immanuel Kant）、维特根斯坦（Ludwig Josef Johann Wittgenstein）到乔姆斯基（Avram Noam Chomsky）等哲学家、语言学家对人类感知世界的本性的一些论述。她认为正是连续不断的"物"给我们以感知经验，而这些"物"的社会性也建立起我们的价值结构。她还强调了语言会对设计活动产生禁锢，由语言文字建立起来的设计知识体系只有一小部分是有用的，并且设计师的工作是不可以被语言所描述的。

关于设计方法论的哲学探讨没产生任何结果，我们最好把上述论述看作对设计方法的解放，任何天真而简单地把设计与某种科学相结合的办法都是站不住脚的。不管是认知的"预设"结构、设计的不明推论式逻辑（溯因逻辑），还是设计知识的无法描述性，归根结底都是说设计有一种特殊的了解与思考世界的方式。

上述"设计方法论运动"观点众多，术语、图表、争论层出不穷，似乎各持己见，百家争鸣。总结这些争论还是在"非此即彼"的观念下进行的，也就是方法论上的"二元对立"状态（表1-1）。

两代设计方法论的比较　　　　　　　　　　　　　　　　　　　　表1-1

	第一代设计方法论	第二代设计方法论
设计过程	遵循"分析—综合—评估"的线性逻辑顺序，按阶段从头至尾单向进行，严格管理，按计划行事	三个阶段循环往复地螺旋式上升；各个阶段相互融合，分析中也有解决，解决中也有分析；争论式的分析
设计问题	笛卡尔式的还原思想，将整体分解为部分、因子、子问题、子系统等	坏结构问题的结构不可能通过分解被认清，设计应该是方案聚焦
预设观念	先理解再解决，分析问题时清除预设观念	预设观念与预想方案在最初就介入，假设、猜想，然后分析，理解与解决同步
支配逻辑	理性的、推理逻辑的分析过程，甚至引入数理演算，量化的，追求"精确性"	经验、直觉、非推理性的、不明推论式的逻辑
知识来源	专家知识，专家比大众更了解他们需要什么，精英意识	大众知识，让大众在设计中有更多的发言权，平民意识

霍斯特·里特尔（Horst Rittel）将设计方法论的发展分为两代，分别代表了正反双方的观点。**在初期，设计追求的是"科学的、理性的、客观的、实证的"知识**。后来，越来越多的学者反对方法的"教条与僵化"，如同食谱一样的方法并不适应变化的问题。因此，**后期的方法论研究集中在使方法获得自由，任何方法、程序都不可能替代设计师感觉、认知、判断中的直觉成分。方法的作用只能是"组织"这些大脑内部的思维机制**。尽管没能提出使人信服的方法体系，但最重要的是里特尔的研究揭示了设计活动的核心难点：当设计师面对一个具体问题时，他需要获得与此问题相关的一些知识。有些知识是客观性的，如城市规划中的人口密度、土地面积、家庭收入、交通堵塞，可以通过统计获得；有些知识比如用户需求、经济与社会因素、个人的动机、文化差异等，被认为是主观性知识，则需要通过使用某种方法去研究才能获得；此外，还要加入设计师的经验性知识。在第一代的设计方法论中十分强调这样的"专家知识"。里特尔认为这种调查、分析的手段不可能获得对"主观性"知识的了解，这叫作**"无知的对称性（The Symmetry of Ignorance）"**，**即专家并不比平民自己更了解他们需要什么。这就是设计方法论的核心问题**，类似的表述在胡塞尔（Edmund Husserl）那里叫**"主体间性（Inter-subjective）"**；在伽达默尔（Hans-Georg Gadamer）那里叫**"视域的融合（Fusion of Horizons）"**；在列维纳斯（Emmanuel Levinas）那里叫**"他者（The Other）"**；在语言学中叫**"主位与客位（Emic & Etic）"**。

1.2 20世纪80年代后的方法与理论

在进入20世纪80年代后，以自然科学的理性实证逻辑为特点的方法论淡出历史舞台。受语言学影响，在20世纪80年代末期出现了产品语义学运动，哲学上的语言学转向也投射在设计领域。随后而来的是各种"后"学，他们以激进的思想颠覆了过去的理论，对方法论也产生了深远的影响。随着技术与社会的发展，当代设计的疆土被进一步扩展。设计对象的范围进一步扩大，对信息、服务等"非物质"的设计研究成为焦点。外部知识的渗透驱动着新理论、新方法纷纷诞生，经济学的"可持续"概念催生了可持续设计，"体验经济"助产了体验设计，管理学、市场学与设计联姻诞生了"设计管理（Design Management）"运动，对"Usability"与"Interface"的研究大量地汲取认知心理学与语言学的理论，还有对用户的人类学研究方法的介入等。这一切都表明设计所需要的知识结构进一步扩展，方法、理论也呈现出多元化的趋势。可以说，当代的设计方法论并没有一个共同的范式，但如果非要在这些纷繁复杂的方法之上贴一个统一的、概括性的标签，那就应该是"多元化"。下面分别从"设计实践（Design Practice）"与"设计研究（Design Research）"两个方面介绍代表性的方法。

1.2.1 设计实践领域

大型企业方面，飞利浦（Philips）公司的设计在20世纪80年代末出现了明显的改变，新的设计哲学被冠以"高设计（High Design）"的称号。所谓的高设计包括三个部分——关于人的科

学、技术与商业。具体过程为五个阶段：初始（Initiation）、分析（Analysis）、概念（Concept）、决定（Finalization）、评估（Evaluate）。在方法论上，飞利浦强调三个层面：**聚焦人类（People Focused）、以研究为基础（Research Based）、多学科（Multi- disciplinary）**。这三个方面贯穿于并不新鲜的设计过程中，以具体问题为导向，发挥了巨大的作用。在飞利浦的设计部门有多名来自不同专业领域的专家，社会学、心理学、语言学、哲学、人类学、技术、人机工程、品牌策略、大众传播等，他们组成研究小组，针对某一课题对"人"进行深入的研究。聚焦人类的、多学科的设计研究主要包括以下三个方面的内容：（1）用户趋势研究（Consumer Research & Trends），聚焦于全球经验、地方性知识以及文化驱动下的需求；（2）视觉趋势分析与文化扫描（Visual Trends Analysis & Culture Scan），猜想未来一年中将呈现的形态、材质、色彩、表面处理的趋势以及其文化价值；（3）未来的策略（Strategic Futures），思考未来2~5年社会文化以及人的生活方式的变动动因与趋势。与飞利浦公司的设计方法类似，苹果（Apple）、微软（Microsoft）等国际性公司也是在多学科专家参与下共同设计研究。iMac以及Windows界面不仅仅是设计师的思维结果，更是一个团队长时期的研究产物。

专业设计公司方面，IDEO是以**"设计思维（Design Thinking）"**来引导商业设计的典范，其产品开发过程分为四个阶段：**观察（Observation）、头脑风暴（Brain Storming）、原型化（Prototype）、实施（Implementation）**。"创新始于双眼"，IDEO认为观察是一切设计开始的原点，亲身体会胜于一切虚拟与想象。为了找出问题，IDEO活力四射的设计小组总是迅速行动。他们不是访问"专家"，也不热衷传统的"焦点团体（Focus Group）"调查，而是追本溯源，实际观察产品用户或发展中产品的潜在用户。他们不赞成对客户进行语言的访谈，因为客户很难以适当的字眼或缺乏足够的认知解释他们生活中哪些地方不对。而且，当客户说"还行"时，你就会发现语言传达的信息有既空洞又无价值的一面。他们还特别强调观察人们日常生活中习以为常的行为，这就如同人类学、社会学意义上的"小中见大"，最平凡的事蕴藏了最深刻的知识。一个好的设计师必须首先是个生活的细微观察者。在IDEO的团队里，除了拥有杰出的工程师、设计师以外，还有心理学、建筑学、企业管理、语言学和生物学背景的专家。

完美的"头脑风暴（Brain Storming）"会议就像心灵的伸展运动，它是IDEO的创意发电机。"头脑风暴"会议除讨论议题、激发创意外，更提供成员切磋琢磨的机会，促进组织的良性竞争。IDEO的动脑会议不是僵化的思考过程，他们强调宽松的环境，鼓励疯狂的想法，有时还可以有如同游戏般的实际体验，被称为"身体风暴（Body Storming）"。他们认为找到好点子的最佳方式是找到一堆好点子。IDEO认为"头脑风暴"会议效率低下的做法有：老板先发言、轮流发言、专家至上、易地开会、禁止有蠢点子、做笔记。他们认为这是一种类似艺术创作的过程，僵化的、束缚思想的模式是最忌讳的。

接下来是原型化。制作产品原型可以在三维上具象地了解问题，是一种沟通的语言，也是IDEO的文化。"没有原型就别参加会议"，他们的设计过程中弱化了图纸，强调了三维原型。因为他们相信一张照片胜过千言万语，而一个原型胜过千张图片。在IDEO忙碌、杂乱的车间里，在技工、设计师、工程师的合作下，总是有很多产品原型被制造着和修改着。

最后是实施阶段。实施是构想的最终实现。在此阶段，所有的可能性、原型的有效性都会被评估，剩下的就是去完善了。项目团队会对设计细节、工程实现与后续制造进行跟踪。

1.2.2 设计研究领域

美国人类学家、心理学家伊丽莎白·桑德（Elizabeth Sander）开设了 Sonic Rim设计顾问公司，主要为各大公司提供设计研究服务。桑德在"体验设计（Experience Design）"的理论架构中，依据研究重点和获得信息的方式不同，将用户研究分为三种类型：**Say，Do，Make**。Say可以理解为通过语言"口头（Verbal）"的方式交换信息；Do可以理解为观察用户行为，他做什么；Make是让用户亲手制作一些东西，并从中发现他的期望与需求。桑德认为问卷调查、访谈等语言的信息交流方式是很容易产生"意义"污染的，思维中那些"默许的（Tacit）"与"不可表达的（Inexpressible）"信息会被语言所遮蔽；而仅仅观察用户行为会带入更多观察者的主观成分；让用户自己来制作，就会使他们的期望视觉化。因此，桑德认为，好的研究应该覆盖这三种用户调研的方式。桑德的方法主要来源于文化人类学的**"民族志（Ethnography）"**。民族志着重人类文化的研究与描述，社会学家用这种方法来理解人的"本地"观点（Native Thinking）。现在民族志方法越来越多地被美国的用户研究者所采用，因为通过对日常最普通的生活研究，可以揭示用户"未满足（Unmet）"的需求。具体手段是寻找合适的"情报提供者（Informant）"，然后观察、会见、记录，在此基础上做出"解释性"的描述。民族志被认为是深度的、质的（与广度的、量的方法相对的）研究的代表方法，也被称为"田野调查（Field Research）"。

美国伊利诺伊理工大学（Illinois Institute of Technology）设计学院的帕特里克·惠特尼（Patrick Whitney）教授的方法叫作**"行为聚焦（Activity-Focused）"**。他的研究是为跨国公司的产品进入"异己"文化的市场之前获取相关知识，为设计创新提供依据。他将如何理解本地用户分为两种方式——产品聚焦（Product-Focused Research）与文化聚焦（Culture-Focused Research）。前者是使用调查"焦点团体（Focus Group）"，会见、拜访用户，测试易用性等手段确认一件现有产品是否适合于本地市场，然后改进；后者是通过人口统计、记录本地人的日常生活与行为模式、发现价值系统、社会结构、亲属关系等手段去了解本地文化，从而发现市场机会。这两种方式都会使研究陷入两难的境地——前者太实，只能针对现有产品；后者太虚，文化如何才能融入具体的设计呢？因此，惠特尼提出了中间层次的研究方法，即"行为聚焦"。行为聚焦的办法，既不关注某一具体的产品，又不关心整体的文化，而是关注人们的行为。例如，一个生产厨房设备的国际公司想要开拓中国市场，就应该研究中国人的饮食文化，中国的普通家庭是如何做饭的，如何进餐的。通过观察并录像记录某一特定环境下（厨房或餐厅）人们使用产品的行为，来研究人们的潜在需求。行为是显性的，而设计必须考虑支配行为的观念。因此，将人们的行为带入环境脉络里去考察的方法多少带有社会学与人类学方法的印记。惠特尼借鉴了桑德的一些技术手段，使用录像、网络照相机等设备，记录用户的生活情况。然后他将收集的录像分类储存到数据库中，通过累计、比较与长期分析，得出特定文化下的需求。

图里·麦特尔玛奇（Tuuli Mattelmaki）是芬兰赫尔辛基艺术大学教授。她的研究集中在用户的个体经验与私人生活脉络上。她的方法为**"移情设计（Empathy Design）"**。"Empathy"一词系心理学术语，被翻译为"移情"或"神入"，含有"精神注入"的意思，指人们能够同时体验到当时处于某种情景的别人或其他对象所产生的感觉、感情或姿态的作用。例如，看到别人举重时，自己的肌肉也为之紧张；看到别人吃酸东西时，自己的牙部也会产生不舒服之感；看到别人悲伤时，自己也会产生戚戚之感。移情设计意味着研究者必须把用户看作一个具有情感的生命个体，而不仅仅是被测试的主体。设计师通过创造移情式的对话来理解用户。下面以图里给一家健身器材公司做的用户研究为例介绍此方法。

该公司准备生产一种给身体健康的人使用的心率监测仪。他找到了10名自愿参加的被试者，如同人类学中的"情报提供者"。然后分发给每人一套**"探查包"**（Probe Kit），包括一本日记本；一些画有高兴、痛苦、烦躁等表情漫画的贴签；一台一次性相机，以及一份拍摄任务的清单；十张带有问题的示意卡片。日记本的作用是让他们记录每天关于"健康"与"锻炼"的一些想法与活动，记录他们日常的一些事件以及他们的反应，然后在每个事件后面贴上表情标签。示意卡片是将问题视觉化，关于他们的态度、经验及情感方面。被试者还要按任务清单拍照，内容包括一些信息类的，比如他们的家庭环境；一些情感类的，比如"厌恶的东西"等。在收集上来这些素材后，还要与被试者会谈，探讨其中一些含糊不清的细节。最后，还要求被试者在一张大纸上完成一幅拼贴画，用来描述他所认为的健康的概念。所使用的素材是从杂志上剪下来的关于运动、生活形态、情感、环境的一些图片、文字。这样，在整个过程中，通过Say（日记、会见），Do（照片），Make（拼图）的方式，通过语言的、视觉的以及行为的信息传达，再经过研究人员的分析与人类学解读，用户的主观态度、个性、动机甚至梦想等便活生生地呈现于眼前了。此方法的优点是：（1）避免了以前仅使用问卷、访谈等语言交流中的"污染"问题。一些非常主观化的、情感性的概念是不能被语言描述的。（2）通过一些"模糊"的刺激物，可以明确被试的倾向。（3）给被试主体以最大的自由，比如在拍摄照片中、在拼图中。（4）让测试充满乐趣，如同游戏，更能激发被试者的兴趣与认真程度。此方法被桑德称为"自我导向报告（Self-guided Reporting）"，是一种"不进入"田野的田野调查。

比尔·盖弗（Bill Gaver）、托尼·杜恩（Tony Dunne）是英国皇家艺术学院"计算机相关设计工作室（Computer Related Design Studio）"的研究人员。他们的方法叫作**"文化探查（Culture Probe）"**。他们采用"非科学"的手段，"模糊"地去探查文化背景下的需求，同样受到了人类学与社会学的影响。如同里特尔的"让用户设计"的方法论，他们也设计了一套材料，交给一些用户，给他们以最大的自由去组织这些材料。这样，研究收集的是用户的"灵感"（Inspiration）而不是"信息"。

在一个欧盟的实际项目中，为了改善老年人的生活状态，他们负责调查意大利某老年人的居住社区。他们的探查材料包括10张带有图像和问题的卡片、一些生活场景的地图、一次性相机，用图片卡与问题探询他们的喜好、生活中重要的东西、对自己生活环境的态度等。他们多使用有倾向性的话语、唤起性强的图像来打开老人的思考空间，而卡片的形式是友好的、非正式的，易于被

老人接受。生活场景地图的碎片是鼓励老年人自由拼贴来表达他们的需求。然后，让他们用相机拍下他们的家、穿着、每天第一眼看到的人、喜欢的一些东西、无聊的一些时刻等生活的现实。**他们描述自己的方法是非科学的，如同宇航员在外太空的自由探查，设计师对异己文化的探查不可能是"精确"的。**因此，他们不求精确的分析与仔细的控制，而是美学与文化的暗示。他们的研究带有收集"本地人"设计灵感的色彩，只有这样才能跨越设计师与本地人之间的认知鸿沟，只有本地人才是他们自己生活知识的专家。**他们的方法就是让本地人成为"发言"者，设计师只是去探查、发现，再组织这些来源于当地的知识与灵感。**

日本、韩国、中国台湾等地区的用户研究多为"定量"研究，即通过问卷、实验、访谈等手段将用户对某事物的看法、认知量化，然后通过概率统计，得出结论。日本筑波大学原田昭教授的研究为**"感性工学（Kansei Engineering）"**，他所定义的感性工学是一个包含了广泛意义的词，如审美、情感、感觉、敏感性等。在筑波大学的研究所里，具有多学科视角的联合研究专家来自6个领域：艺术科学、心理学、残疾研究、基础医学、临床医学及运动生理学。他们采用了多种高科技手段，如眼球追踪、机器人、脑电波等。通过设计一系列实验，将测试数据累计、统计后，得出一个理论模型的假设。比如，他们对人欣赏艺术作品时的脑电波与眼球轨迹的变化进行测试，代入评估"量表"，然后找普遍的认知规律。他们的研究是建立在"理性"基础上的，深层的逻辑是"以理性的方法去研究感性"，试图找到心理学的生理基础，试图将人的"感觉"量化，这样就可以得到一个"客观"的规律。与欧美不同的是，他们的研究逻辑是自然科学的、笛卡尔式的、分子还原论的，这与日本的"量化"研究传统是分不开的，人们更相信数字与公式。而西方的研究如对"Emotion Design""Experience Design"等却大多选择了模糊的、质的、社会学的路径，这是日本与西方在方法论上的基本分野。

1.2.3　20世纪80年代至2000年的设计方法论特点

如上所述，无论是在实践领域，还是在研究领域；无论是在专业的设计公司或大型公司的设计部门，还是在商业性的研究机构或大学的学术圈子，20世纪80年代至2000年的设计方法论有如下明显的特点：（1）设计研究的重心集中在用户个体上（User Centered）；（2）开始聚焦于"不确定性（Uncertainty）"因素的研究，对研究的结果也不再追求"精确"；（3）方法论的社会科学转向（Social Science Direction）；（4）设计研究与设计实践的分化与融合（Research and Practice）；（5）多学科研究，团队工作（Multi-disciplinary Research and Team Work）。

1. 对用户个体的研究

设计方法论的研究重心，在经历了设计过程、设计问题、设计活动、设计哲学四个过程后，在当代转向对"用户（User Research）"的深入研究。设计方法的核心问题变成了"如何了解用户需求"。设计研究回归了个体，回归了使用者。设计面对的问题归根结底是人的问题，应该遵循人的逻辑，因此我们需要的是关于"人"的知识，而社会、文化对设计的影响都可以统一在人的概念下。

2. 对"不确定性"因素的研究

与经济学、心理学等其他学科同步，在经历了20世纪的"理性"阶段后，在20世纪末，设计科学也进入"非理性"阶段。感性工学、情感设计、体验设计等最新的学术研究表明，设计正转向研究人性中的"不确定性"。如果要测量一个人的身高、体重、年龄与收入等客观性、确定性信息是非常容易的，而问及爱好、需求、审美、情感等模糊因素，我们的探求方法就非常有限。显性的东西总是很好把握，而隐性的东西，如同海面下的冰山，巨大而不易被发现，这才是设计方法论的核心难点。

3. 方法论的社会科学转向

当代设计方法论的理论基础越来越受到社会科学知识的深入影响。设计实践与研究多是在心理学、社会学、人类学（民族志）、语言学等社会科学的介入下进行的，其核心的目的是去发现人的需求、期望、目的、情感、体验。**设计方法不应该遵循自然科学的因果逻辑、理性分析下的"解释"原则，而应去"理解"人类的个体心理与群体文化**。在当今大型公司的设计部门中，比如苹果、飞利浦、微软等公司，都有人类学家、社会学家、语言学家参与设计。我们能看到的成功产品如iMac、Windows系统等都不仅仅是设计师的工作成果。与此同时，社会科学的方法，比如社会学的问卷调查、抽样、焦点群体，心理学的认知实验，人类学的田野调查与民族志等也开始渗透到设计领域。在此阶段，在大型公司内部还出现了"设计管理（Design Management）"与"设计策略（Design Strategy）"的研究与应用。设计管理可以认为是方法论的最初阶段，即对设计程序研究的一种延续。设计活动的复杂性，要求不仅在过程上，也要求在人员组织结构上的合理化。此外，设计活动与商业目的紧密结合催生了设计策略，设计开始渗透到企业的产品策略、品牌管理、企业形象等方方面面。尽管现在的学术界对于设计管理、设计策略这两个术语还没有个明确的定义，但有一点是明确的，它是设计与商业结合的产物。现在各个著名的商学院纷纷设立设计管理课程就证明了这一点。因此，本书把"设计管理"理解为企业市场逻辑下的方法论体系，是管理学、市场学知识与设计结合的产物。

4. 设计研究与设计实践的分化与融合

在大型公司的设计部以及大学的研究机构中，专门从事"设计研究"工作的专家开始从设计实践中分离出来。这样，设计就不仅是一门专业化的职业了。**设计领域的"Academy"与"Practitioner"的分工逐步体系化、建制化，就像基础医学与临床医学一样，就像经济学研究与商业策划一样**。在设计研究与实践之间的关系上，一般的观点认为研究提供知识，而实践使用知识。但这样的观点人为地拉大了二者之间的鸿沟。现实的情况表明，研究不仅提供知识，研究本身也是一种设计，在解决实际问题。比如，德国、日本的一些大学，或从事商业性设计顾问咨询的研究机构，与大型公司合作就某一问题展开深入的、长久的研究工作，这样的研究有明确的目的指向，完全是为了解决实际问题而展开。这就不同于纯粹科学以发现"普遍规律"为目的的研究。同时，设计实践中往往也融入研究的成分，即设计本身也是一种研究。比如，IDEO、苹果公司的设计过程中就有许多社会学家、心理学家、语言学家的参与，这些专业人士在全部的过程中发表意见。其实，实践与研究之间并无明显的界限，只不过是一个连续体的两端而已。从事研究与实践的

人群分化，而他们的工作内容却有着实质的类似性。**设计师说"Design as Research"，而设计研究者说"Research as Design"。这说明了设计活动中研究与实践实际是一体两面。**

5. 多学科研究，团队合作

大家越来越认识到设计的复杂性，做设计所需的知识来自方方面面，而今天知识的总量较之文艺复兴时期要多得多，不可能再出现达·芬奇那样"通才"式的大师。此外，自笛卡尔以后的学科分化造成的专业壁垒不断加深。人们对局部的认识在深化，同时也失去了整体。以团体智慧替代个体智慧，多学科的团队工作正是解决这两方面问题的最佳途径。**多学科研究是途径，而团队工作只是方式。**

随着技术与社会的发展，丰裕社会到来，人们的需求层次攀升到马斯洛所说的认知、美与自我实现等"高级需要"，于是人群开始分化，市场也被精细划分，生活方式的"类型"日趋多元。在这样的背景下，人们的需求开始"差异化""个性化"。与此同时，技术问题、生产问题已经完全解决了，问题是生产什么和技术应用到哪里？设计也面临着同样的问题，不是"如何"设计，而是设计"什么"。手段丰富了，目的却模糊了。正是这些看不见的、复杂的、相互纠缠在一起的、模糊的、不确定的因素才是设计方法论的核心难点。

一
"事"的
结构分析

上一节从"历史"的角度，梳理了设计方法论的发展脉络，总结了当代的趋势：设计开始关注不同的人在不同时间、空间内的不同需求，这些内容涉及了用户的目的、动机、情感、价值、意义等软性因素，而这些因素是看不见的、模糊的、复杂的、相互纠缠在一起的、不确定的，但也正是决定性的、核心的、需要设计师深刻理解的内容。设计是要在限定条件下达到某种目的，同时还要处理、协调许多的"关系"，而这些所谓的目的、限制、关系又都是模糊的、混沌的、变化的、不明确的。这些因素交织在一起，构成并决定了设计对象"应当如何"的外部因素。外部因素不明确，设计就失去了方向，而盲目地试错效率十分低下。因此，设计需要发展自己的一套方法体系，去探求外部因素，明确设计目标，即下文的"设计事理学"。

本书中的"事"特指在某一特定时空下，人与人或人与物之间发生的行为互动与信息交换。在此过程中，人的意识中有一定的"意义"生成，而物发生了状态的变化。"事"的结构包括时间、空间、人、物、行为、信息、意义。

2.1 时间与空间

时间从远古到未来、从去年到来年、从昨天到明天，时间之河呈线性状态流动。逝者如斯夫，现在、当下、此时此刻不过是连接过去与未来的一个瞬间，这是时间的客观性。在哲学与科学的初级阶段，亚里士多德和牛顿都相信绝对时间，时间是客观的。此外，主观性的时间概念则沿着奥古斯丁—柏格森—胡塞尔—海德格尔的线索发展，即时间与主体意识相联结。在个体的意识内部，时间是统一的整体。过去通过记忆、未来通过想象总可以进入现在。过去并不是一去不复返的，它并未消失，总是在场；而未来只不过是过去与现在的继续，它规定着过去和现在。只要生命的个体不死亡，这种内在的时间统一体就永远存在。个体的主观性时间或许不是从过去流向未来，而是从未来流向过去。如此的时间观念——过去、现在与未来的关系同样可以在佛教的"前

生今世"中发现；在汉斯-格奥尔格·伽达默尔（Hans-Georg Gadamer）的"前见"中发现；在费尔南德·布罗代尔（Fernand Braudel）的历史观中发现；在文森特·威廉·凡·高（Vincent Villem van Gogh）的名言中发现——"不要以为死人死了，只要活人还活着，他们就还活着"。他们之间一致的理解就是：**过去通过未来影响着现在。我们在思考、期望、预想着未来，而这些思考、期望、预想所依据的却是过去。**

当我开始讲述童年，记忆的碎片就会在脑海中组成清晰的影像；当我看见黎明，我预言太阳将升起。如圣·奥勒留·奥古斯丁（Sanctus Aurelius Augustinus）说："过去事物的现在便是记忆，现在事物的现在便是直接感觉，将来事物的现在便是期望。"时间既外在于主体，又内在于主体。不能说过去的事就过去了，消失了。相对于人来说，不管他面临的是熟悉的或陌生的问题，他总是将过去的经验投射于未来。我能预见太阳将升起是由于过去的经验。过去必然存在于未来，死人也必将影响活人，今天的事是过去之事的延续，是未来之事的源头。**客观性的时间是事情发生的背景，但在"事"的结构里，时间并不是一个点，而是包含着过去与未来的统一体，只有在这个统一体内，我们才能把握"事"的真正意义。**今天我使用了新的手机，第一次接电话就错误地操作了，是因为上一部手机接听键的位置，恰恰是这部手机的挂断键。过去在现在中绵延，下次也许还会如此，未来亦被过去影响。今天老王带着儿子去吃窝头，这件"事"包含了老王过去的经历、回忆，也指向了儿子的未来，这对老王和他的孩子有不同的意义。孔孟的时代过去了，但克己复礼的思维模式与行为习惯还存在于现在。同样，我们今天习以为常的电脑、可乐瓶、抽水马桶也许是几千年后考古学者的研究对象。**任何一件事都是在过去—现在—未来的"时间流"中才具有确定意义的。"事"在时间中展现着过去，也预示了未来。在时间的文脉中，设计的本质是"发现过去，塑造未来"。**传统、惯习、风俗、文化、历史、记忆、经验，都是我们曾经的过去，但设计师不理解、认识和尊重这些东西，失败总难免。在主体的意识、设计文脉与"事"的时间结构上有着惊人的相似性——过去、现在与未来的统一。

空间亦非仅仅是"事"发生的物理场所。空间原本无形，因为国境线与海关、护照、签证，我们才区分了国内与国外，因为护城河、城墙、宫门、门票或通行证，我们才确切地感觉到了空间的分隔。一间房子加上黑板、讲台和几把桌椅，这样的空间被称为教室；围墙、电网、荷枪实弹的看守，这样的空间我们叫作监狱。茶馆、饭店、剧院、公园、商场、办公室、车站、广场、教堂、市井、咖啡馆、博物馆，空间被人有目的地赋予了功能、形式与意义。在不同的空间里上演不同的人间戏剧，人们的角色、行为亦被空间所塑造。四合院是日常生活的空间，也是尊卑长幼、孝悌伦理、纲常道德的社会场；现代家庭都有起居室，有的被主人布置成自己的精神空间，有的则被布置成炫耀财富与成功的展示空间；苏州园林是山石、树木、花草、亭榭楼阁组成的休闲空间，也是文人雅士情趣审美的心理场。在视线封闭的电梯里我们都会朝向门口方向站立，而在视线通透的电梯里则不然。如果在自己的家里表现得像个房客，就会让父母迷惑；但如果在别人家里表现得很随便，也会招来反感。

在"事"的结构里，空间有着超越其物理层面的意义。空间与其说是个物理场域，还不如说是个心理、社会场域。特定的人物、布景、道具、氛围构成了不同的空间，人们的行为亦被空间规

范。人们需要在空间与行为之间找到适合的关系。空间如磁场，我们的行为、心理与意识被磁化。时间是"流"，空间为"场"。"时间流"与"空间场"是事物存在的两个纬度，是"事"发生的背景。

2.2　人与物

人与物对应着"事"结构内的主语或宾语，施动与受动，信息发出与信息接收。本书中的"物"泛指人为"事物"，既包括有形的人工物，也包括信息、服务等无形的、非物质的人工产品。

在"事"的结构里，人是核心。如果没有了主语，故事就不完整，文化、社会、历史等大的概念都集中体现在具体的、微观的个体身上。社会学也是通过研究微观的人（行动者）去建构宏观理论的。因此，在"事"的结构里，人也应该是具体的——是谁，是男性还是女性，是老人、青年还是儿童，从事什么职业，受过什么样的教育，经济状况如何，分属哪个社会阶级，社会角色、身份与地位如何，地域文化内化了怎样的观念与思维习惯等。这些都是具体人的属性，只有确定了这些具体的内容，我们才能更准确地明白他是谁，他是怎样生活的，他的需求是什么。

物是手段，满足了人的目的。但是，物也是人精神的投射，物反过来也影响着人。假如有一位原始先民穿越时光隧道来到今天，他一定会迷失在现代人建立起来的"人工物"系统里。如果我们将人类制造的繁多物品进行分类，门纲种属一定不少于自然界的体系。物对应了名词，而这些名词随着物的不断诞生与消亡而更替，人类的语汇也显得无法应付。搓衣板、算盘、鸡毛掸子，它们分别被洗衣机、电脑、吸尘器所取代。然而，此物与彼物的存在意义却是一致的：为了干净的衣服、数字计算、消除尘土。人工物是"目的"的产物，是达到目的的"手段"，不断繁衍生息，如同大千世界中的生物系统，在基因变异与自然选择中实现着进化。

不管存在一百年还是一个月，人工物来到世间，都与某些人发生了关系，记载了一些故事，然后被遗弃，或被收藏。约翰·温斯顿·列侬（John Winston Lennon）用过的钢琴，或普通农民家的纺车，山顶洞人的石器，或第一台苹果机，博物馆里的物对应了历史中的人。物携带了人的信息，在侦探小说里，警察通过遗物来推断死者；考古学家通过分析历史的遗存物来获得先人的信息；人类学家通过研究垃圾来观察现代人的生活方式。透过纺车，我们可以看到农业社会的家庭图景：男耕女织，自给自足，吱吱呀呀的纺线声音编织着一家老小的温暖，均衡的旋律保障着社会的稳定，生存方式的和谐体现了最好的资源配置。**站在社会学与人类学的角度，我们发现物不仅是简单的生活用品，它其实是当时社会关系、生存方式的一个"镜像"。**

时间来到现代社会，资本主义的生产与消费逻辑开始支配着人们的日常生活。物品在使用价值与交换价值之外，还被人为地赋予了"符号"价值。符号价值表达了物的拥有者的社会地位，或他所存在的阶级，或他独特另类的生活方式。社会差异被"物化"，或说"物化"了的社会关系。在奔驰车与公交车之间，在星巴克与街头的早点铺之间，在别墅与廉租房之间，物的等级体系正是社会等级体系的投射。在这里，奔驰不是交通工具，房子不是为了居住，服装不是为了避寒遮羞。人只要通过物来告诉别人他/她的存在状态，**物就进入了社会结构的"表意体系"，告诉你**

谁属于上流社会，谁是"雅皮士"，谁是平民。如果我们想了解一个人是如何生活的，最好的办法就是去看围绕在他/她周围的物。

世界如同舞台，生活便如同戏剧上演。我们每个人每天扮演着不同的角色，丈夫、父亲、教授、企业家……而我们每天使用的器具也就变成了"道具"。学者的书架、经理人的笔记本电脑、白领丽人的优雅提包，都传达着功能以外的信息，表达着社会化的"我"。**"物"在诉说着我们是谁，我们如何生存，以及我们之间的不同。**"物"一直都是人类精神的投射，是人类主体的客体化，或用马克思的话说，是人本质力量的对象化。物的世界是人的身体与精神的一个面向，人在物中认出了自己。他们在汽车、家庭影院、高档住宅、手表中找到了他们的灵魂。这些物已经不仅仅是"功能性"产品，它还是社会性、文化性的产物，通过符号象征进入了主体的意义世界、情感世界。1964年，罗兰·巴特（Roland Barthes）发表了题为《物的语义学》的演讲，首次将物作为"能指"看待，它的"所指"除了功能性的"本义（Denotation）"外，还有它的"引申意义（Connotation）"。一台白色的电话机，本义是通信工具，但是其外观还传达着女性或豪华的意义，巴特将其称为"意义剩余"。物品的意义剩余存在于两个维度上：一是象征的坐标，属于物隐喻的深度，比如汽车象征着速度、力量、自由、运动的家等神化学意涵；二是分类的坐标，乃是社会赋予的等级系统，比如奔驰、帕萨特、捷达的意义差异。在这种符号学视角下，物，如同语言，成为一种人类表意的符号体系。物在传达着一些信息，诉说着我们是谁以及我们是如何生存的。

2.3 行为与信息

在"事"的结构内，行为与信息是联结人与物、人与外部环境之间的纽带。

关于人类行为的研究是从1913年约翰·华生（John Broadus Watson）创立早期的"行为主义（Behavioristic Psychology）"心理学开始的。以华生为代表的早期行为主义者以S-R模式来解释人类行为。S即外界刺激（Stimulate），R即人的反应（Reaction）。他认为人的行为不过是外界刺激引起的肌体的生理变化。个体行为都是后天环境决定的，人通过学习来适应环境变化。他坚持环境决定论，而忽视内发性的动机和个体的自由意志，并强调外在的训练可以控制人的行为。华生因无视有机体的内部过程，完全排斥意识，片面地将人类行为还原为生物体的机能而遭到反驳。以爱德华·托尔曼（Edward Chase Tolman）为代表的新行为主义弥补了这方面的不足。托尔曼将华生的行为模式S-R修改为S-O-R，O是指有机体（Organization），提出行为是环境刺激S、生理内驱力P、遗传H、过去经验或训练T、年龄A等"中介变量"的函数。托尔曼不排斥意识经验，注意对动机、目的和认知机制的研究，并侧重于较复杂的"整体行为"（比如游泳），而非华生的"分子行为"（如声、光、电刺激引起的反应）。托尔曼还进一步提出了符号—完形—期待理论，构建认知地图，成为认知心理学的先驱。让·皮亚杰（Jean Piaget）将人的行为模式表述为S（刺激）—AT（图式）—R（反应）的连续过程。图式是指主体的认知结构，认识事物的基本模式，是个体由遗传和经验建立起来的一个与外在现实世界相对应的抽象的认知架构，储存在记忆中，当个体遇到外界刺激情境时，他就使用此架构去核对、了解、认知情景。人的行为包括了"图

式"对刺激的整合与意义解释，以及对刺激做出相应的反应。随后的人本主义心理学进一步强调了人的主动性在人的行为中的作用，人的本性、潜能、价值和经验对行为的作用。人本主义在20世纪50年代催生了"行为科学"。行为科学综合应用心理学、社会学、人类学等社会科学的成果来研究人类行为产生的原因及其规律。它侧重于研究人类各种行为的动机、欲望和要求，并试图通过研究满足上述需求的途径建立起有关人类行为的准则，以达到激发个人潜力、协调人际关系的目的。与行为主义心理学强调外部环境而排除内部因素的立场相反，信息加工认知心理学强调人脑中已有的知识和知识结构对人的行为和当前的认知活动的决定作用。认知心理学家提出一种激活的图式（或基模）指导知觉的理论，认为当人进行知觉活动时，作为外部世界内化了的有关知识单元或心理结构的图式被激活，使人产生内部知觉期望，以指导感觉器官有目的地搜寻和接受外部环境输入的特殊信息。这就是说，只有在环境信息与个体所具有的图式有关或适合进入这种图式的意义上讲，环境信息才是有意义的。**总之，从心理学的流变可以看出人类的行为非常复杂。我们不是"巴甫洛夫的狗"，不是华生描述的"一只较大的白鼠或较慢的计算机"，不是弗洛伊德声称的"一个受本能愿望支配的低能生物"。我们是有着能动性和价值观，有意识、思想、灵魂的万物之灵。**

唐纳德·诺曼（Donald A. Norman）的设计心理学主要是汲取认知心理学的信息加工理论，分析了行为的七个步骤，过程如图2-1所示：

过程为：目标（Goals）、行动的意图（Intention to Act）、行动的序列（Sequence of Actions）、行动的执行（Execution of the Action Sequence）、感知世事状态（Perceiving the State of the World）、解释感知内容（Interpreting the Perception）、评估解读内容（Evaluation of Interpretation）。举例来说明行为的七个步骤：假设我坐在摇椅上读书。天色渐暗（外部世界的变化），我觉得需要更多的光亮（目标）。我的目标被转换为一个"意图"——打开电灯（行动的意图）。然后我命令自己移动身体，站起来走近电源开关，伸出手指按下开关（行动的序列和行动的执行）。我感觉是否房间更亮了一些（感知世事的状态）：如果是，我把它转义为灯正常工作，最后评估是否实现了最初目标；如果不是，我将寻找灯不正常工作的原因——是否停电或灯泡坏了等（解读感知内容和评估解读内容）。由此可见，行为不仅是狭隘的、看得见的"动作"，还应该包括在人的大脑中发生的那些内部思维的操作，那也是行为的一部分，而且是最重要的部分。看不见的内部操作决定了看得见的外部动作。

如果在认知心理学的信息加工理论框架内来解释上述过程，我们就会发现"信息"在其中的作用（图2-2）。

首先，"天色渐暗"的外部"信息"被我的"感受器"所感知；处理器将感受到的信息

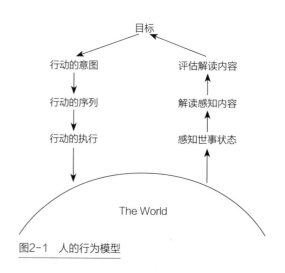

图2-1 人的行为模型

符号化为"缺少亮度"的内部指称；然后从记忆中提取"亮度缺乏"与"开灯"之间的对应关系；命令效应器做出行为，再次感知关于亮度的"信息"，再决定下一步行为。在开灯与缺乏亮度之间的对应关系是后天习得的，是以前操作性知识的存储。在我们的记忆中存储了许多这样的"条件—行为"对应关系，比如"如果预报下雨—带上雨伞"。认知心理学认为，在内部世界与外部世界之间存在着一种对应关系，人脑内部是以符号、符号结构以及符号操作来表征、解释外部世界的。符号是信息的载体，因此，这些心理表征（Mental Representation）就代表了外部世界储存在大脑中的信息。内、外两个世界不断地进行着信息的交换，这样的结构就揭示了人与外部环境之间"信息交换"的关系本质。

此外，在社会学理论中，马克斯·韦伯（Max Weber）区分了四种类型的行为：**工具理性、价值理性、情感行动、传统行动**。工具理性行动是个体借以实现其精心计算的短期自利目标的方式。股票市场上的投机或者异性之间单纯对性满足的追求都属于这种行动。价值理性行动取决于对真、美或正义之类较高等级的价值的一种有意识的信仰和认同。韦伯认识到这种类型的行动较为罕见。但是也不乏其例，比如仅因为相信教育的价值而接受一份低薪教职，或者为慈善事业捐款。情感行动是由感觉、激情、心理需要或情感状态决定的，包括身体侵犯性行为、发脾气等举动。传统行动是一种养成习惯的行动，之所以这样行动，就在于它总是以这种特定的方式来行动。婚礼上一套固定祝词的表达、驾驶是左行还是右行都属于这种行动。人类行为的绝大多数都属于这类习惯行动。此外，维尔弗雷多·帕累托（Vilfredo Pareto）将人类行为分为本能或**习惯性行为、逻辑性行为、非逻辑行为**三种，而尤尔根·哈贝马斯（Jürgen Habermas）将行为分为**沟通性的和目的论的**两种。社会学的微观层面就是要把握人类社会行为的意义。

伊塔洛·卡尔维诺（Italo Calvino）在《看不见的城市》的最后一章中说我们每个人都是一个**"复杂的、开放的巨系统"**，是一个知识、记忆与幻想的综合体，是一本书，是环境磁场中的一粒小铁屑，是操作手册，是经验清单的混合，是一个世界。在我们的日常生活中，沿时间轴从我们眼前流动而过的外部世界是一系列人、物、事件、话语、行为、意义等。"意识里的世界"与"环境中的世界"每一时刻都进行着信息的交换、打散、重组、混合，而我们每一时刻都在进行着适应性的选择、决策、行动（图2-3）。

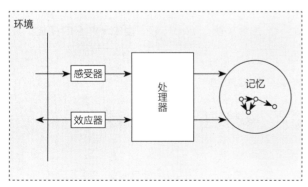

图2-2 信息加工系统的一般结构

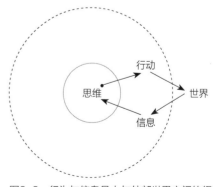

图2-3 行为与信息是人与外部世界之间的纽带

在"事"的结构内，行为与信息被看作联结人与物、人与外部环境之间的纽带，主体内在的意识世界通过"行为"影响、改变外部世界，外部环境世界通过"信息"进入人的意识世界。**我们正是通过"行为互动"与"信息交流"才与物、他人或外部环境发生特定"关系"。**上面的开灯例子只是一个简单的人类行为，在我们的日常生活中它可能每天都发生。此外，还有更为复杂的行为，比如驾驶汽车或飞机、夫妻间的"战争"、医生做手术、消费者在商场里的购买决策行为等。设计活动本身也是一种复杂的人类行为。这些行为都包括一系列的动作、信息的接收、认知与反馈等过程。任何具体的行为都是可见的、外显的，这仅是行为的一部分，我们还必须要了解行为的意义。比如，一个人眨眼可能是纯粹的生理行为，但也可能是文化行为——眉目传情；一个人颤抖可能是无意识的生理反应（冷），也有可能是紧张或恐惧的心理原因；红灯等待已经成为我们的习惯性行为，我们视其为理所应当，但这样的行为也许是社会的建构；为了宗教事业献身或去贫困山区教书被认为是"非理性"的，但这也正体现着行为主体的价值理性；一个消费者的购买行为可能并不出于对商品功能的需要，而仅仅是美丽的外观制造的情感体验让他怦然心动，而这些包含着情绪、价值观等"非理性"成分的行为往往让我们难以理解。因此，我们对人类行为的研究需要沿着生物学—心理学—文化社会学的路径逐步深入，"深描"外显行为的内在规律，发现动作背后的意义。

2.4　意义

"意义"指主体意识下行为的**"原因与目的"**。开灯行为的原因是光线暗淡，而目的是获得光亮以便继续读书，那么开灯这件事的"意义"就包括了"原因动机"与"目的动机"两个部分。光线暗淡在事之前，而继续读书在事之后，原因动机索引着过去，目的动机投向未来，这两部分合在一起，就是这件事发生的意义。我们能够看到开灯的动作，而在动作之前与之后，我们看不见的、人的意识中的内容则是"意义"（图2-4）。

事是意义的载体，不同的事却可能有相同的意义。还以开灯为例，由于天色渐渐暗淡，于是我叫小王把灯打开。这件事的人、物及行为都不同了，对于我来讲意义是一样的——我获得了光线，可以继续读书。也可能有类似的事却有不同的意义。比如这样两件事：在20世纪50年代的一天中午，老王在家里吃了一个窝头；在2003年的一天中午，老王在饭馆吃了一个窝头。这两件事的构成因素中，行为主体（老王）、客体（窝头）、关系（吃）是一样的，但由于时空的变化，意

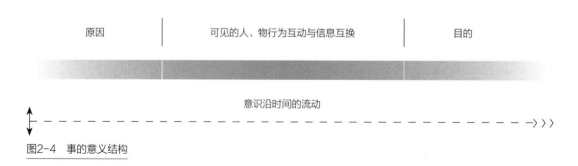

图2-4　事的意义结构

义可能截然不同：在20世纪50年代的意义是普通而艰难的一餐，而2003年吃的是回忆，行为的目的是"体验"，前者是生理的满足，后者是心理的满足。

在行事过程中主体意识沿时间流动，意义随之产生。这样的意识还会在事结束后的反思性关注中产生"情感"与"价值"的判断。如果今天我很顺利地坐公交车到达了工作地点，那我就会产生愉悦的情感，对交通系统或运气就有一个非常正面的价值判断。如果我开始使用一个微波炉，而复杂的操作信息使我迷惑，我就会在边试错边抱怨中行事，并判断这是个坏设计。老王在不同时间内吃窝头会有不同的情感体验和价值判断。因此，在事的意义中还包含了情感的产生与价值的判断。从大卫·休谟（David Hume）到威廉·文德尔班（Wilhelm Windelband）都区分了两种性质的命题：**事实命题与价值命题**。前者是普通的逻辑判断，它决定着事实与事实之间的关系。比如"这朵花是白的"与"这本书在桌子上"，分别表示了花与白色、书与桌子的关系，这丝毫不混杂主观的因素；后者的价值判断则表示主体对于对象的估价，对于对象的态度，比如"这朵花是美的"与"这本书是有用的"。美和有用都出自主体的情感与意志，表达了主体的态度，对象是否合乎主体的目的等。人们几乎总在做着价值判断，而很少做事实判断。**我们不会说这把椅子是蓝色的，而是说我喜欢这蓝色的椅子。**

当一天行程将结束，或人的生命将走到尽头，我们极有可能会静下来反思这一天或一生中有意义的事，这些事带给了我们什么样的情感体验，对于我们具有什么样的价值。小到今天午饭带给你的味觉愉悦，大到婚礼仪式的难忘体验，事件总是蕴含着意义的。为了强化"意义"，人们可能把事的过程复杂化、精细化或神圣化，比如宗教、祭祀仪式、正式的社交晚宴等。相反地，日常生活中有许多事发生了，但并未进入我们的意识，因此我们认为那是"理所当然"的事，是无意义的事。这样的事被韦伯称为传统行为，被皮埃尔·布迪厄（Pierre Bourdieu）称为**"惯习"**。布迪厄的"惯习（Habitus）"概念指一套以某些特定方式行事的既定性情倾向，是在个体对社会位置的适应过程中产生的，构成了个体关于社会世界以及个体行为规范的概念图式。从总体上说，惯习是无意识的，指定了一些行动模式，比如话语形式、身体语言、社会距离、得体的关系、期盼等。在布迪厄看来，惯习是一种生成性结构，它塑造、组织实践，生产着历史；但惯习本身又是历史的产物，是一种人们后天所获得的各种生成性图式的系统，正因为这一点，**布迪厄称惯习是一种"体现在人身上的历史（Embodied History）"**。但由于人们将它内化为一种"第二天性"，以至于人们已经完全忘记它是一种历史。总之，用布迪厄本人的话说，惯习就是一种"外在性的内在化"。个体行动者只有通过惯习的作用，才能产生各种"合乎理性"的常识性行为。在理解惯习概念时，既不能将它与意识哲学、主体哲学中的"主观"立足点混淆起来，也不能将它等同于相对比较被动的"习惯（Habit）"，更不能将它视为一种"无意识"。必须同时考虑惯习概念的生成性和历史性。尽管"惯习"在意识之外，但它本身也是一种社会、文化的建构。比如早晨起床后刷牙，先民们就不刷牙，刷牙被认为是一种"卫生、文明"的生活方式而建构起来的，是一种文化。一日三餐或许被认为是很"自然"的事，但在许多农村每日只吃两餐。**我们日常生活中许多习以为常的"事"，被称作"生活方式"的事系统，其实都是社会、历史、文化的建构。因此，我们应该在更广泛的知识视野内去理解事件背后的意义丛。**

2.5 事与物

从事的结构里可以看出，事里包含着人与物，还体现了二者之间的关系（行为互动与信息交换），反映了时间与空间的"情境"或叫作"背景"，或叫作"Context"，最重要的是，通过事可以看到事背后人的动机、目的、情感、价值等意义丛。因此，事是一个更大的系统。在具体的"事"里，动态地反映了人、物之间的"显性关系"与"隐藏的逻辑"。

不仅仅是人与物之间，在"事"的内部诸元素之间，都存在着复杂的关系：物是人目的的投射，物是人行为的对象，人的行为蕴含了意义，人与物进行了信息交换，行为被空间所限定，空间与物要和谐，意义沿时间流动，过去的行为会成为现在的习惯，往事成为现在的意义来源……**我们最好把"事"看作一个"关系场"，其中任何一个元素都是因为与其他元素的"关系"才被确定下来的。**如同，因为我有学生，我才被确定为老师；因为我有老师，我才被确定为学生。关系既是被选择者又是选择者，既是施动者又是受动者。同样的道理，此物被确定下来也是因为它与人、时间、空间、行为、信息与意义的关系才被确定的。物反射了"事"的结构信息。纺车与缝纫机、陶罐与可乐瓶、独轮车与越野吉普车，物的考古学告诉我们什么人在什么样的时间、空间下与物发生了怎样的关系，又实现着怎样的目的动机、情感寄托与价值诉求。**物的具体形式，恰恰是"事"的塑造。**那么反过来，在设计创造"物"应该如何的时候，就应该把物放在那个特定的关系场中去考察。要探求物，就应该去看人、时间、空间、行为、信息与意义，也就是去探求"事"。"事"是"物"存在合理性的关系脉络（图2-5）。

2.5.1 事理即外部因素之规律

本书把"理"定义为"规律"，因此，所谓的"事理"即"事的规律"。进一步说，就是组成"事"的诸元素之间关系的规律。

以如下两件事作为对比：老吴在茶馆里喝茶与登山的时候喝矿泉水，都是老吴与水发生了关系，但事与理不同。第一个故事发生在装修典雅、古拙的茶楼，也许在周日的午后，斜阳透过竹

图2-5 事是物的"关系场"

帘照射进来，茶楼里熏了香，轻柔的古筝营造了安静而恬淡的氛围。老吴缓缓地拿起茶盏轻轻地啜了一口，露出满足的微笑。在紧张而忙碌的一周工作之后，这样的放松体验是多么难得啊！第二个故事发生在山里，老吴背着背包艰难地爬山，人到中年加上多年的营养过剩使得他气喘吁吁，口干舌燥。于是他赶紧打开矿泉水咕咚咕咚地大口狂饮，一股清爽的感觉涌上心头，运动之后的感觉是这么惬意。

茶盏与塑料矿泉水瓶都是盛水的容器，但由于被不同的"事"所塑造着，形式自然不同。在第一个故事里，茶盏与闻香杯、古拙的茶案、竹帘、古曲融合在了一起，行为人（老吴）的目的是品尝、休闲或社交，被赋予了优雅、从容的心理需要，这样近乎仪式的喝茶行为背后是对休闲生活的体验。第二个故事则纯粹是为了补充生理需求，老吴希望爬山时候的盛水容器便携、重量轻、密闭又可快速打开，等等。但假设老吴在爬山时带上饮茶的那一套器具，而在茶楼里狂喝矿泉水，事情就不太合规律。**当不同的"物"被组织到事里，就需要此物既合乎"人之情"，又合乎"事之理"。**外部因素是指决定了物"应当如何"的限定性因素，包括了人、时间、地点、环境等因素。对于茶盏与矿泉水来讲，决定了它们不同形式的原因就是发生的"事"不同，对应的"事之情"与"事之理"不同。"事"就是"物"的外部因素的具体表现。**事理即外部因素的规律。**

2.5.2　实事求是，合情合理

事是塑造、限定、制约物的外部因素，因此设计的过程应该是"实事—求是"。设计首先要研究不同的人（或同一人）在不同环境、条件、时间等因素下的需求，从人的使用状态、使用过程中确立设计的目的，这一过程叫作实"事"；然后选择造"物"的原理、材料、工艺、设备、形态、色彩等内部因素，这一过程叫作求"是"。**"实事"是发现问题和定义问题，"求是"是解决问题；"实事"是望闻问切，"求是"是对症下药。**

检验设计好坏的评价体系也来自于"事"。把设计结果放到具体的"事"中去，在行事过程中看是否"合情合理"。不合理的设计不合乎人的目的性，会让人在行事过程中产生迷惑、疑问、阻塞、误操作等，然后有负面的感情和价值判断。比如，在漆黑的楼道里，墙上有红色指示灯表示这里有一个电灯的开关。但当我们按发光部位时才发现那不是开关，开关在指示灯下方10厘米处，要凭摸索才可发现。为什么不把开关就做成发光按键呢？这是不符合人的认知逻辑和行为习惯的，是不合理的。设计者肯定没考虑黑暗环境是此开关的"外部因素"，人在行事的时候就不"顺畅"。某商场的入口有两层玻璃门，相隔不超过两米，第一道写着个"推"，而第二道写着"拉"，我不明白他们为什么不朝同样的方向开，难道进门也需要费心思考吗？这样的设计不符合人的思维逻辑和简单操作的惯性原则。如果我们的生活细节充满了这样的智力迷宫，那每天的行事会多么疲劳。这样的例子还有许多，不合"事理"就在于它不符合人的目的性、认知与思维的逻辑，不符合规律，就是非"人性化"的设计。

但是，不合理的事存在也可能有更深层次的"理"，有隐藏的规律。现代都市里，汽车并不

是最有效率的交通工具，当然也不是最经济的。人们坐在方向盘后面缓慢地驾驶或被堵塞在路口，或为寻找停车位而苦恼。尽管如此，人们还是竞相购买汽车。有车意味着生活的现代化，象征着小康、自由，购买的目的不仅仅是拥有交通工具，还是社会差异的物化。汽车已经变成了文化，进入人们的情感领域与象征系统，这说明不合理的事存在，也许是因为合情。庄子也说："是未明天地之理，万物之情者也。"

为什么VHS电视录像系统占据了市场，虽然从技术上来说Beta还略胜它一筹？因为早些时候已经有一些人凑巧买了VHS系统的产品，这就导致了录像店里出现了更多的VHS录像带，反过来又导致了更多的人买VHS录放像机，以此类推。我们为什么采用QWERTY键盘设计？在西方世界，QWERTY键盘设计几乎用于所有的打字机和计算机键盘。这是最有效地安排打字机键盘的设计吗？事实本非如此。其实，QWERTY是一个名叫克里斯多夫·斯考勒思（Christopher Scholes）的工程师在1873年设计的。他特意设计成这样是为了放慢打字人的打字速度。因为那时如果打字人的打字速度太快的话，打字机就很容易卡壳。那时仁民顿缝纫机公司（The Remington Sewing Machine Company）大批量生产了一种用这种设计制作键盘的打字机。这意味着，许多打字的人都开始学习用这种键盘打字。这又意味着，其他打字机公司也开始产销QWERTY键盘设计的打字机。这意味着有更多打字的人学习用这种键盘的打字机打字，以此类推。现在，QWERTY键盘设计变成了被成千上万人使用的标准键盘，这种设计的键盘基本上已经永久占领了市场。这样的例子可以列举很多，为什么英国是右舵驾驶的，为什么钟表都是12小时的表盘，而且都是顺时针的？许多事一旦成了"标准"或"习惯"，被人们默认地保持下来，也就变成合理的了。

习惯是一种力量，但背后也有许多的"理"，布迪厄用"惯习（Habitus）"的概念来解释。在布迪厄看来，惯习是一种生成性结构，它塑造、组织人们的社会实践，生产着历史；惯习是偶然被建构的，但随后"外在条件内在化"，变成了人自身的一部分，就具有了强大的惯性。人只有通过惯习的作用，才能产生各种"合乎理性"的常识性行为。如果一个在乡村长大的农民来到都市，那么他成长过程中被"内化"了的许多习惯、生活方式与价值标准体系就不适应都市的环境，就会产生认知障碍，导致无所适从，行为失范。因此，惯习是"体现在人身上的历史"，但人们将它内化为一种"第二天性"，以至于人们已经完全忘记它是一种历史。

在情感性行为以及习惯性（或韦伯所说的传统性行为）行为中，人的"目的性"在意识之外，他可能处于"一时冲动"或"习以为常"的状态。这两种类型下的"事理"特别应该被设计关注并加以研究。一是研究人非理性背后的规律，现在的情感设计（Emotion Design）、体验设计（Experience Design）都重视情感性因素的诉求。此外，设计还要发现"理所当然"背后的社会与文化逻辑，发现日常生活细节背后的规律，然后利用规律去创造合理的新事物。**设计过程是先"实事"，再"求是"，然后再回到"事"里去检验，看是否合乎特定的人的特定的目的性，是否合乎人的行为习惯与信息的认知逻辑，是否合乎环境，是否合乎人之情，是否合乎人之价值标准。这一切就叫合乎"事理"。**

2.5.3　从设计"物"到设计"事"

体验经济、服务经济、信息经济的时代中，更多的设计是在创造"事"，而不仅仅是"物"。星巴克调动了全部的"感觉"因素：古朴的意大利风格室内环境、现代的家具、加压咖啡机发出滋滋声音、冒着蒸汽散发着浓香的咖啡，所有这一切都被精心地组织在一起。当人们在清晨或午后走进这里，在视觉、听觉、嗅觉与味觉的共同召唤下，坐下来细细品尝不同口味的咖啡，这样的过程给人以丰富的心理体验，难得的回忆。原本很平常的提神解渴过程变成一种丰富的、有意义的经历，给乏味而冗长的一天工作带来短暂的乐趣与享受。星巴克提供的商品是"体验"，在讲述一个故事。设计不仅仅是对室内、产品（咖啡口味）等有形物质的创造，还创造了一件事，在里面，物是道具，顾客是主角，顾客的心理体验是最终的目的。主题餐厅、主题公园，甚至办公室，设计都在讲述故事，设计师则是编剧、导演、舞美。

瑞典的电器生产商Electronics设计了为公共洗衣房使用的洗衣机，不仅如此，他们还在各个社区建立了连锁洗衣房，在里面设立了儿童活动区、咖啡室，提供棋牌。这样，家长可以陪孩子玩耍，邻里、街坊在公共洗衣房内娱乐、沟通，原本无聊的洗衣等待变成了有意思的社交时光，增进了人与人的情感交流。这样的设计也不仅仅是在设计"物"——洗衣机，而是在设计洗衣过程，在设计"事"。这样的事带给人乐趣、享受，合乎人情与事理。

设计是在讲述故事，在编辑一幕一幕生活的戏剧。设计过程中，在设计师的头脑里就应该想到故事的情节：是谁、在什么样的时间空间内、要做什么、为什么要做、他会怎样去做、会有什么样的感受。当我要设计燃气灶的时候，想到的是家庭主妇忙碌的身影，厨房狭窄的空间，凌乱的锅碗瓢盆和油盐酱醋，抽烟机和洗菜池，想到主妇如何擦去溅落在灶上的油污，如何用油腻而光滑的手指捏住旋钮去调整火候的大小……物只是故事中的道具，目的是让故事更顺畅，更有趣，更合理，更有意义。**设计，看起来是在造物，其实是在叙事，在抒情，也在讲理。**

2.5.4　事理与生活形态研究

一件件具体的事有机组合在一起时，生活方式的形态就得以显现。生活方式是"类型化"了的人群惯常经历的、特殊的"事系统"与"意义丛"。一个处于特定的社会、文化位置中的人总会有特定的行为方式与价值系统，这样的人就构成了"类型化"的人群——都市白领与进城的民工、暴发户与城市贫民、波波族、丁克族、雅皮士、空巢老人。劳动者蹲在街边吃卤煮火烧，老年人聚在公园里唱京戏，青年人在音乐厅里欣赏音乐。不同的人群每天、每周、每月、每年经历不同的事，这些事有机组织在一起，就构成了他们的生活方式。**类型化的人群、一件件微观的事被有结构地组织在一起，就成了宏观的"生活方式"。反过来，如果要确定一个人在社会、文化中的具体位置，他所归属的群体类型，最好的方式是看他周围的"物"，他经常经历的"事"，也就是看他的"生活方式"。**

因此，事理研究可以粗略地分为两个层次：微观、宏观。微观研究即在"具体"的情境内去把握"事"的各元素间关系，去理解人是如何感知外部世界，如何与外部世界互动，又是如何被

外部世界所影响，从中发现问题，为细节设计提供依据。比如，前文开灯的例子、老吴喝水的例子等都是微观层面的"事"。微观层面的事理研究有助于我们对设计"细节"的把握。仔细分析习以为常的行为、每天都发生的小事，并从中发现问题、提出改进措施，提出更合理的方式，这首先是一个设计师的责任。好的设计师首先是一个生活琐碎细节的"仔细"观察者。**宏观层次的事理研究即在整体的"事系统"—生活形态中去确定目标人群，了解他们是怎样生活的，什么是可以接受的，他们的希望与梦想是什么，从中发现新的市场机会，创造全新的经济提供物以满足其需求。**

2.5.5 超以象外，得其环中

一般的理论都需要给核心概念一个明确的定义。下定义是逻辑上最常用的方法，是用精练的语句将概念的内涵揭示出来。比如，本书至少应该有"设计事理学就是……"这样的句式出现在最核心的章节。但笔者认为，理论特别是人文社会科学的理论，总是有着丰富的上下文（Context）关系，越是被明确的文字固定下来，越是会失去这种丰富性，最终沦落为一个空洞的符号，一个学术标签，一个僵化的、抽象的理论概念。因此，本书并不明确地定义什么是设计事理学，只是从几个方面介绍其理论特点与思想来源，这也是事理学核心思想——"超以象外，得其环中"的具体体现。

要想调查一个人，就去询问他的亲属、朋友、师长，一切与他有关系的人；要想看清楚庐山真面目，就得站在庐山之外。要创造物，就去考察物所在的"关系场"——什么人、什么时间空间、什么行为、什么目的、什么情感与价值。这样的思想可以归结为"超以象外，得其环中"。**所谓的"象外"就是指事物"外部关系的总和"。**一个事物为什么如此，必然是由于在这事物之外许多因素的制约。我们要理解事物，就应该绕到具体的事物之后，考察它的外部关系。设计中研究物的外部因素，研究决定物如何的"事"之理，就是本着这样的思想出发的。"超以象外，得其环中"是设计事理学的核心思想。

2.5.6 关系还是元素

复杂性范式下的系统论告诉我们，世界是个普遍联系的世界，系统因关系的众多、关系的不确定（随机耦合）而复杂。结构主义、格式塔也都可以说是"关系主义"的理论。**决定事物属性的因素更多地来自于关系，而不是元素。**决定"物"应该如何的也更多的是特定关系，而不是元素。在教室内的行为就要为人师表，这是空间与行为的关系；20世纪50年代吃窝头与90年代吃窝头有不同的意义，这是时间与目的的关系；人行横道的红绿灯是给正常人的提示，而声音是给盲人的提示，这是人与信息的关系。如果我们孤立地理清了人、时间、地点、动作、目的，而不去了解相互关系就毫无用处。"事"是一个"关系系统"，内部元素之间相互影响，因此，事理研究，即"整体"地把握诸因素之间的关系。

2.5.7　过程还是状态

当你走进星巴克咖啡店，维瓦尔第的音乐混着蒸汽咖啡机的滋滋声回响在耳边，香浓的咖啡香气在空气中飘荡。你点了一杯卡布奇诺，侍者熟练地操作如同表演。坐在角落的沙发上，你随手拿起旁边的一份杂志，轻轻啜饮一口，放松、愉悦填满了心头。星巴克提供的是什么？是咖啡、沙发、杂志还是音乐或空间？其实它提供的是"过程"，你享受的也是过程。过程中的任何元素都进入了你的感觉系统，形成了你的美好体验，而你对星巴克的认知记忆也是由视觉、听觉、嗅觉等符号共同承载的。设计就是动态地组织各种元素，让人在行事的"过程"中得到满足。**人的日常生活是连续不断的，意识在时间轴与空间场中流动。**状态只是一个点，是意义的碎片，假如我们只看到了老吴拿着矿泉水豪饮，而没看到他爬山时候的气喘吁吁和口干舌燥，那换成从容的茶盏也未尝不可。**因此，事理研究，即"动态"地把握过程中诸因素的关系。**

2.5.8　理解还是解释

量化的调查显示市场上85%的人喜欢蓝色的商用电脑，于是我们也把电脑设计成蓝色。这样的做法似乎很符合因果逻辑，但设计不该仅仅停留在这个层次上。另一种办法是，通过与白领人士的沟通发现，蓝色与电脑的结合使人确信"深邃的、可靠的"技术存在。这反映了蓝色在与电脑、办公环境、白领人士的结合中产生的"价值"体系。IBM的黑色、Apple的透明彩色所反射的都是人的价值体系。**设计需要沿用社会科学的"理解"原则去找寻人行为背后的意义与情感、价值与象征系统，而无须自然科学的因果规律。**知其然还要知其所以然，才会有更好的创造。设计师要做的是理解你的用户，事理研究的目的就是为了"理解"特定人在不同时间环境下不同的行为与意义系统。

2.5.9　"主体间性"还是"主体性"

一千个人眼中就有一千个哈姆雷特，这是说我们对同样的事物有不同的看法。一件产品、一个招贴、一尊雕塑，可能有人认为现代，也有人认为古典；有人觉得优雅，有人觉得粗俗。人都是主观的，所以韦伯说每个人看到的都是心中之物。设计是为你的目标用户创造事物，那就该把价值判断的权利让渡给用户，而不是把设计者自己的标准强加给别人。设计师有自由创造的权利，但选择与价值判断的权利在用户。**设计者的"主体性"向设计师与用户之间的"主体间性"转移。**要为盲人设计产品，最好先把眼睛蒙起来生活一天。事理研究就是本着理解的原则，本着与用户建立最大的主体间性的原则展开。**设计师并不比用户更了解他们的生活、他们的需求与价值观。**因此，去观察、与用户面对面地沟通，到具体的情境、事的过程中去体验就无比重要。**在此意义上，事理学是建基于现象学（Phenomenology）与主体间性（Inter-subject）上的设计方法论。**

从柏拉图到笛卡尔的"主体性"哲学，都把现象作为与"本质"相对立的概念，我们日常看

到的东西只是事物的现象（表象），只有通过深入的分析或实证，或通过概念、逻辑的分析，才能够获得对事物表象背后"本质"的了解。主体与客体是二元对立的。康德赋予现象更宽泛的含义：现象就是在人的认识过程中，通过先验的认识形式对感觉材料加以整理而形成的认识对象。在康德那里，现象不再是对立于主体意识外而存在的客观事物，而是在人的认识过程中主观形成的事实。胡塞尔是现象学哲学的起点。他认为人们对事物的认识是通过客观现象与主观建构共同作用形成的。**所谓现象不过是感觉材料"激活"意识活动后而获得的一种"意向"。现象与本质、形式与内容根本就不可分，事物就像一个洋葱，而不是二元对立的核桃，如果我们试图一瓣瓣地剥开"表象"的洋葱皮去发现所谓的本质内核，到最后什么也剩不下。**因此，胡塞尔的口号是"回到事实本身"。

现象就是本质，人时刻处于一种具有时空维度的视域之中，在看到感觉对象的时候也就看到了范畴、关系和内在结构，这是人的一种带有"意向性（Intentionality）"的意识活动。现象本身就是一个整体的集合，其存在取决于当时当地的情景。"生活世界"是由"此在"构造和经历出来的，并使用他们自己的常识和实践将社会"客观化"与"意义化"。所以，现象学的研究关注于意义、意向性、意识活动等内容，就是主体如何把握客观现象所具有的"意义"的。

对于"意向性"的研究引出了胡塞尔现象学哲学的另外一个核心概念——**主体间性**（Inter-subjectivity）。现象学认为，人的意识总是关于某物的意识，我们不会有无对象的爱，无对象的恐惧。正是人的"意向性"意识活动"激活"了感觉材料后才形成了人的意义赋予。也就是说，意义的产生是由"客观现象"与"主观建构"共同作用的。胡塞尔从对"意向性"的分析入手，逐步解释了主体对客体的认识、主体间的互相认识与主体间的共识。对于一个主体来说，客体是"他物"，别人是"他人"，社会是"他们"，这些都是外在于"我"之外的世界。我作为主体是否、为什么以及如何认识另外一个主体，自我与他我之间的相互理解是如何达成的，这是主体间的互识。主体间共识是指"我"与"他们"对同一客体、现象的理解是否会一致。我们对一个桌子可能会有很多的"共识"，但如《红楼梦》而言，"每个人看到的都是他心中之物"，这是主体的意向性，以及主体间共识的可能与不可能。任何一个主体都既是"意义解释"者，也是"意义制作"者，在彼此的交往中，制作者的意义有多少进入了解释者的意识内，就成为此二者的主体间性。

主体间性的概念对随后的社会科学影响颇大。在舒茨的社会学理论中被叫作"视角的互易性"，类似于移情，说明了社会交往中如何达到主体间性。在加达默尔的阐释学里叫作"视域的融合（The Horizon of Fusion）"。视域是指人的前判断，即对意义和真理的预期，每一种视域都对应一种前判断体系，不同的视域对应不同的前判断体系。如同是成见、偏见、倾向性，人对任何事物的理解必然包含着先在的结构与形式。一切理解本质上都包含着倾向性。理解者与他要理解的东西——他人、历史或文本——都有各自的视域，理解一开始，理解者的视域就进入了他要理解的那个视域，随着理解的进展不断扩大、深化。我们在同过去相接触，试图理解传统时，总是同时也在检验我们的成见，我们的视域与传统的视域相互融合。所谓的"领会"，不是主体对客体的认识，而是不同主体之间视域的融合。

现象学对于设计方法的研究具有极大的启发意义。设计者总是不了解用户需要什么，在设计者眼里有价值的、有意义的事物，却有可能被用户误读、误解，被认为一文不值。用一个最宽泛、最没意义的词说就是我们不知道什么才是"好"的。这就需要我们去研究人是如何看待外部"事物"的，如何把握它的"意义"的，如何才能"理解"用户，与用户达成互识与共识。这一切都应该从现象学理论中寻找解答。

站在设计的视角上，本节内容系统剖析了"事"的结构与"理"的内涵。**"事"是一个"关系场"**，特定的人在特定的时间、空间内与物或他人发生着**"行为互动"与"信息交换"**，从而实现着**目的、情感与价值等意义丛**。因此，在设计创造"物"应该如何的时候，就应该把物放在那个特定的关系场中去考察。事是物存在合理性的关系脉络，事是物外部因素的具体表现，事理即外部因素的规律。我们应该沿着**"实事求是"**的思路开始设计，目的则是要**合乎事理**。我们不该狭隘地仅把设计理解为造物活动，更深层次地理解设计活动就会发现，**设计其实是在叙事、抒情、讲理，是在创造新的生活方式。**

设计事理学的理论特点是**"动态的、关系主义的、多元的"**。"事"本身就是一个动态的系统，内部各元素之间的关系时常处于变化状态。人不同、时间空间不同都会有不同的事发生，事背后的目的、动机、情理亦不同。

事理学是方法论而不是方法，并没有固定的一套"操作程序"。具体的方法要在具体的问题中生长。没有一套普适的方法可以应对任何问题，有了方法论然后去实践，在实践中就会有多元的，而非僵化的方法产生。**我们最好把设计事理学理解为一条学术途径，一种研究思路。**它更像一棵大树，在根部吸收着其他学科的知识营养，每一个枝桠代表了融会贯通的、体系化的、不同的研究方法组合，在每一个具体的问题探求中结出丰硕的果实。

第 3 章

一
通过设计
做研究

3.1 设计学的产、学、研

教师与产业界进行项目合作属于"设计实践"行为。设计是一门实践学科，只有在实践的基础上，教学与科研才有方向，内容才更接近实际，也更充实。没有实践基础的教学与科研容易流于肤浅或空洞玄虚。但是，设计实践有可能沦为商业性的、服务性的"干行活儿"，这种重复性的、以营利为目的的实践与科研无关，对教学则有害。"设计研究"是前瞻性的，引导专业发展方向的活动。大学围墙内的人应该对于本专业的基础性理论、方法、结构、工艺、材料、生产方式等做出思考与研究，并且带有实验性质去实践，然后总结经验提供给更多的一线设计师，让他们应用于更广阔范围的实践。但是，许多教师理解的"研究"相对狭隘，仅仅是纯粹"理论化"的操作，这种以论文发表为最终输出成果的理论化研究大多与教学相距甚远，与产业更是有距离。此外，教学中的过度理论化有害无利，如果没有实践作为辅助的话，学生将"头重脚轻根基浅"。教师更多的科研责任，不应该是写论文评职称，或者申报课题出版书籍，更不应该是"学术搭台，经济唱戏"。过度的商业化与过度的理论化，看似不搭界的两类活动，却非常协调地统一在许多教师的日常行为中。这样的结局必然是产、学、研三者的分离。在实践（产）、科研与教学三者的关系上，教师应该以教学为中心，而实践（产）与科研一个是基础一个是牵引，属于"后推与前拉"的作用。但是，当前我国的艺术设计领域内，对于"产"与"学"的概念相对明确，而对于"研"则存在着太多的误解。这就造成了许多时候，我们用着不同的词说着相同的事，或者用相同的词却说着不同的事。因此，本次将着重探讨艺术设计领域内该"研究什么与怎么研究"。

3.2 设计研究：研究什么与怎么研究

近些年来，"设计研究"开始成为国内艺术设计领域广泛讨论的概念，设计发展到了需要"研

究"的时代。国际上，一方面，跨国公司纷纷设立设计研究部；另一方面，各个大学里的研究所或教授们也投身于设计研究。尽管他们的工作内容与方法不尽相同，但是所从事的都被叫作"设计研究"。国内，随着博士、博士后层次的艺术设计教育的出现与普及，以及综合性重点大学中设计学院从"实践型"到"研究型"的转化，都使"设计研究"变得异常重要。然而，许多的困惑却存在于国内设计师与教育者心中。大部分人质疑设计研究的必要性，认为"实践"与"研究"是两种类型的活动，设计应该更多地与前者联姻。而即使认可设计需要研究的人则质问：该研究什么，怎么研究。这些问题大多出自设计实践出身的人，而史论研究者并无此困惑。2005年，王受之来清华大学美术学院举办过一个讲座就叫"设计研究"，而他所说的全部内容都是"设计史论研究"。这只是设计研究的一部分，而非全部，还有更大的一部分设计研究应该是指向实践与应用的。设计到底需不需要研究？如果需要，应该研究什么？怎么研究？设计与研究是什么样的关系？

当前国际设计领域出现的一个事实是，在大公司的设计部以及大学的研究机构中，专门从事"设计研究"工作的专家开始从设计实践中分离出来。这样，设计就不仅仅是一门"专业化（Professional）"的职业了。设计领域的"Academy"与"Practitioner"的分工逐步体系化、建制化，就像基础医学研究癌细胞，而临床医生切除肿瘤一样，前者提供知识，后者具体操作。这让我们觉得设计行业多少有点进入"科学"的领域了。设计已经不再是简单的功能形式问题，仅靠直觉与灵感也是不够的了，设计还需要更多的"科学"。"设计"遭遇"研究"，这是专业发展的必然趋势。那么，到底该研究什么呢？英国皇家艺术学院的前院长克里斯托弗·弗雷林（Christopher Frayling）爵士在1993年发表的论文中指出艺术设计研究有三条途径，分别是Research into\for\through。据此理路，笔者将设计研究划分为如下三种类型：

1. "关于"设计的研究（Research about Design）；
2. "为了"设计而研究（Research for Design）；
3. "通过"设计做研究（Research through Design）。

第一种，主要是史论方面的内容，再加上设计的本体论、认识论、方法论等"设计哲学"，或者设计教育等，都属于"关于"设计的研究。国内近乎全部的博士论文都是这方面的研究。还有一些流行的学问，比如20世纪90年代流行的"设计语义学"、2000年前后流行的"非物质设计"、当前流行的"体验设计"等，其实都谈不上研究，只不过是外部知识进入了设计研究的视野，即弗雷林爵士所定义的"into"。第二种，其实是代表国际趋势的一种。现在国际会议上大家所谈论的，无论是用户研究（User research）、易用性（Usability）、通用设计（Universal Design or Inclusive Design），或者我们所承担的诸多商业性研究项目，大多是"为了"设计而从事的研究。也就是前面说的研究与设计的分离，一群人做研究，然后输出结论、设计方向或概念方案，另外一些人从事后续的设计。当下国内、国际的大型公司，比如诺基亚、联想、李宁、箭牌、松下等，都已经意识到了这方面研究的重要性，纷纷投入人力、物力，大学里的研究团队也就有机会接受越来越多类似的研究项目。这些研究大多集中在"人"上，不管是用户还是消费者，针对他们的研究是为了设计寻找方向的。现在的设计需要越来越综合的知识，而这样的知识并不是现成的，是需要从设计的角度去生产的。比如，对于中国居民洗浴空间的人机工程学尺度、安全私密、情感需求等的研究，可

以指导具体的卫浴产品与空间设计，这样综合性的知识不可能由任何其他专业生产。第三种直译是"通过设计做研究"，这样的方式其实也不新鲜，阿尔瓦·阿尔托（Alva Alto）对于曲木的成型工艺研究了许久之后才设计出来了那把椅子；潘通（Pantone）也是通过他们的设计来理解、解释塑料的，同时教会了后来的设计师如何使用塑料。赫尔佐格与德梅隆（Herzog & de Meuron）的建筑也大多基于一些基础性质的研究——比如他们关注建筑表皮，就将丝网印的工艺用在水泥夹板上。在鸟巢之前，对于"重力锁紧"这样的结构就做过许多草模型进行推敲（图3-1）。斯图加特大学的教授弗雷·奥托（Frei Otto）通过研究气泡的表面张力原理，应用于慕尼黑奥运场馆的"软顶"，这也引发了随后的"膜结构"建筑。此外，一些国际领先的设计事务所，他们的工作也正从具体的设计而转向"以研究带动的设计"。美国IDEO的工作方式带有强烈的实验性质，而其设计创新性极强。现在欧洲的大学研究所里，有研究生物然后做仿生设计的，有研究竹子如何应用的，有研究"轻结构"的，也有研究"节省空间"的设计等。这样的研究无疑为创新打下了雄厚的基础，这些更加"物质性"的知识对于设计师的帮助也更加直接，是创新的源头活水。

这三种类型的研究可以分别叫作**"理论研究（about）""应用研究（for）""基础研究（through）"**。只有确定了研究什么，才谈得上怎么研究，因为上述三种研究，目的、内容、对象都非常不一样，方法上自然也有天壤之别。第一种理论研究并不等于书斋研究。理论应该来源于实践，是在实践基础上的分析、理解与思考。没有实践基础的理论研究往往是空洞的，大多是"正确而无用的"话语。第二种应用性研究具有很强的针对性，就具体项目的研究目的才能设立具体方法。当前比较流行的"用户研究"方面，由于各国的"学术气候"不同，方法也各异。比如美国的"行为聚焦"；日本的"量化研究"；经验主义影响下，英国以"质"的研究为主；德国的研究则在理性主义驱动下倾向于测试。第三种基础性研究，则更多地带有"实验"性质，并以一个具体的设计应用为引导，工作也集中于工厂或车间内，采用思考性与动手性相结合的方式，而输出的结果也大多是"物质性"的草模型、原理形态或结构、节点等（图3-2）。

图3-1　2005年赫尔佐格与德梅隆在伦敦Tate Morden的展览

3.3 欧洲的"研究型"设计院校

欧洲的设计学院有两种类型:一是强调观念性的、艺术性的设计,带有启发性与实验性,学生的作品往往"意义大于功能"。荷兰埃因霍芬理工大学以及德国的一些具有艺术背景的院校是这样的方向。英国皇家艺术学院的产品设计专业也是这个方向,基本以培养"优秀设计师"为主要目的。国内的中央美术学院也类似,毕竟他们有独特的文化背景,有其独特的资源可利用。这种类型的产品设计,研究更多地聚焦于"人性"。因此,更多地是与心理学、社会学、历史文脉、观念艺术、哲学等相关联。

二是"综合相关知识做设计",这样的院校更偏重于基础性、应用性的研究。比如,荷兰代尔夫特理工大学的学生设计了一把雨伞,那么他会很深入地研究空气动力学与结构力学,这样设计出来的雨伞就不会被风吹翻,这个设计获得了"红点设计奖"(图3-3)。所谓的"应用性研究"就是我们学设计的不会成为空气动力学专家,但是我们会应用空气动力学原理创造新事物。英国皇家艺术学院分出来的另外一个系叫"工业设计工程(IDE)",英国布鲁内尔大学,还有德国奥芬巴赫设计学院等也是类似的思路。

当前,我们国内的设计教育、竞赛与媒体,大多关注前者而忽视后者。他们认为只有这样的设计才具有"创意"。当然,这样的方向非常具有"显示度",作品大多惊人,做得好的、成熟的作品非常有意思、有见地,具有启发性。我们国家需要这样的设计师和设计学院,但是如果都去这样做则是个灾难。况且,没有深厚的人文社会科学研究作为基础,这种设计更多的时候是在"抖机灵"。设计是,但不仅仅是"创意产业"的一部分。设计还有更广阔的舞台,是在与各种"产业"的结合中涌现的。因此,我们更缺少综合知识基础上的设计创造,需要静下心来踏踏实实研究,不断实验,经过理性分析与思考地设计。这样的设计过程必须是"研究性"的,必须是长时间的,不是拍脑袋想出来的,而是钻研出来的。这也是我们国内部分设计与研究所缺乏的,具有深度的工作内容。这种类型的设计创新直接连接着产业界,可以使得我国真正地从"制造大国"转变为"创造大国",而不是"创意大国"。当前我国正处于一个关键时期,可以表述为产业升级、企业转型,或者说从"中国制造"过渡到"中国创造"。已经有许多人做过这方面的论述,从经济学家、政府官员到设计学者都在不断地强调着这方面问题。这是设计行业向"深"发展的一个契机:经济条件、

图3-2 将电脑界面中的图像三维产品化

图3-3 荷兰代尔夫特理工大学学生设计的雨伞Senz

社会环境以及政府的认识已经到了这个层次。所谓的设计"深"化发展，就是我们不能再做"服务性设计"，不能再做"形式的供应商"，不能沦为"劳动密集型"产业，而是要以实验性、实践性的研究为基础，做真正的"创新设计"。当下我们应该警惕那些"伪创新"。因此，第三条途径，也就是"通过设计做研究"，或者"通过研究做设计"，应该也必将成为我国艺术设计领域的主流方式。

3.4 通过设计做研究

作为清华大学的美术学院，我们更应该合理利用清华大学所特有的丰富的知识资源，通过"第三种类型的研究（Research through Design基础研究）"而实现"创新性的设计作品"，并生产"设计知识"。"通过研究做设计"，或者说"通过设计做研究"是一个学术方向、学术特点、学术理想，这样的设计活动不是简单的造型问题，不是美的问题，也不是"抖机灵"的问题，而是整合了许多学科的相关知识在一起，经过深入"研究"与"实验"才能做到的。

我们的工作是从"基本原理"的研究开始，到可生产的创新性"产品样机"结束。对于"基本原理"的研究是许多创新设计的出发点。基于"原理创新"的设计是许多设计大师的思考路径。但是，从一个"原理"到一件成熟的产品或者建筑还有很长的路要走。从"气泡"到"软顶建筑"，中间还有许多"实验"。因此，实验是从"基本原理"到可实现产品的重要过程。例如，现在家用豆浆机的原理是通过高速旋转的切削刀口将豆子"打碎"，产生的是细小的"豆渣"；而传统的方式是依靠慢速碾子"研磨"，在慢速过程中，细胞液被挤压出来，并在空气中充分氧化，产生的是呈纤维状的"豆饼"，因此，研磨的豆浆在口感、营养上都好于打碎的豆浆。那么，接下来就该考虑如何将"研磨"的原理应用于家用豆浆机，如何通过慢速电机、挤压结构等将传统的方式转变为创新的产品。当然，这需要很多次"实验"，方法是"快速制造（RP技术）"许多不同材质与形态的样机，经过实验的测试来寻找答案。这样的工作有点类似爱迪生寻找灯泡钨丝的过程，不需要太多高级技术，只是基本原理的合理化、现实化的过程。设计师就应该是将各种"基本原理"应用于不同领域的人。

通过这样的研究与实验，可能有两个方面的成果诞生：**一是创新性的产品，二是设计知识**。我们并不能保证每一次的研究与实验都可以变成现实的新产品，但是至少生产了"设计知识"，理解了原理也积淀了经验，或许可以应用于其他领域的创新。比如，对搅拌机的原理研究催生出创新的洗衣机。原理知识是可以流动的。设计师并不需要太深奥的科学、技术知识，而只是为技术寻找需求，为技术找到应用，为技术的发展提供方向。**在这点上，设计师是打破学科壁垒的人，是社会的润滑剂，是将技术、原理推广应用的人**。国家的技术创新是一方面，而应用这些技术创新则是更为重要的一方面，叫作"创造性应用"。再高的技术也需要被应用于人们生产生活的各个领域。**如果说技术是蒲公英的种子，那么设计师就是将技术带到各个角落的风**。

此外，在"样机实验"的基础上，我们再加上传统的设计内容：形态、色彩、比例、操作性、形式感等，使该产品最终的"设计品质"得到保障。普通发明家的原理创新可能是不太美观的，

而设计师要给它找到完美的表达方式。赫尔佐格和德梅隆事务所里就有许多成熟的建筑师，他们负责处理空间、人流、采光等问题，将原理转化为完善的建筑作品。戴森（Dyson）的公司里也有许多产品设计师去处理操作、人机、易用性、形态、结构等，将原理转化为成熟的系列产品。因此，我们工作的终点是：完整的产品样机、全套装配图纸（包括结构图与零件图）、专利。然后将全套成果转让给合适的企业。这样的成果包含了"创新性的原理""形式感良好的外观"与"可实现的生产工艺参数"，这三点就保障了我们全部的"设计品质"。

当前，国内的设计公司一般从事的是"服务性"设计，即接受企业的任务订单，为产品做个好看的"壳子"，这样的设计仅仅触及了设计最肤浅的层面——造型设计。深圳的一些设计公司为了提供更全面的服务，还将设计工作后推到结构设计、开模具，甚至生产，就如同视觉传达设计中"包印刷免设计费"一样。我们的工作方式与他们是完全不同的，可以称为"原创性"设计，即将设计的活动范围前推到"原理研究""样机实验"。我们的工作过程可以表述为：原理研究—样机实验—细节设计—生产转化—成果推广。"原理研究"与"样机实验"是我们工作的最大特点，是原创的来源，这也是我国设计所急需的，向"深"向"广"地发展（图3-4）。

3.5 生产"设计知识"

通过设计做研究的途径有如下三个方面的输出：**一是"创新性的产品"，二是"生产设计知识"，三是"将思维方法与工作方式融贯到教育中"**。创新性的产品是"物质化"的输出，属于看得见、摸得着的东西，这就必须与产业界合作。第二个目标是"生产设计知识"。比如，设计师与某企业合作研究开发一款办公椅，使用了玻璃纤维作为弹性机构。那么，他在过程中对这种材料的物理性能、结构特点、适用领域、成型工艺、成本等有了比较深入的研究，并经过了多次实验。研究的结果，一方面是玻璃纤维材料的办公椅弹性机构；另一方面是生产了"玻璃纤维应用于设计"的相关知识，为日后更广阔、更灵活地使用这种材料提供了基础。这就是"通过设计做研究"，设计师通过一个具体的办公椅设计项目而深入地研究了玻璃纤维这种材料如何应用于设计，一方面输出了创新性的产品，另一方面生产设计知识。这二者的关系也

图3-4　清华大学美术学院的设计实践课：针对吸尘器工作原理可行性所做的草模型

符合2∶8原则，即20%的成果是可见的创新产品，而80%的成果是不可见的知识积淀。企业只需要20%的结果去商品化，而80%的知识会留给设计师，也为日后的产品创新与教学提供了帮助。

关于设计研究生产"设计知识"的说法，许多人还存在异议。设计与哪些学科的知识存在着交集呢？可以说所有的学科，有社会学的也有材料科学的，有力学的也有哲学的，这是设计学科的特点，它什么都有一点又什么都不是。让一个材料学的教授给设计系的学生讲材料课，结果肯定是学生觉得无用，老师觉得无聊。关键的原因在于，设计只有在具体的、具有明确方向性的设计研究中，才会与某一学科的知识发生明确的关系。设计专业所需的知识往往是"某一主题下非常系统又非常具体的知识"。只有在设计"防风雨伞"的目标下，空气动力学知识才成了"设计知识"，这样的知识还可以被应用到汽车、头盔设计等方面。只有在设计玩具的时候，发展心理学的知识才可能成为"设计知识"。设计在儿童玩具这一个点上运用了发展心理学。为北方民居设计的浴室设备，就需要在这一主题下整合人体工程学、文化社会、环境气候、居住空间类型、北方居民行为偏好等知识，而这样的知识并不是现成的，是无处索引的，这就要求学生具有一定的"设计研究"能力，在研究中去"整合知识"，而这些知识就成为其从事浴室设备设计的资源库。阿尔瓦·阿尔托研究弯曲木工艺生产了设计知识，弗雷·奥托研究气泡也生产了设计知识，这些知识都被日后的设计师更灵活也更有创造性地应用于各个方面的设计。**只要设计无处不在，"设计知识"就无处不在。设计知识只有通过具体的项目实践与研究才能被生产出来。大学围墙内的教授们，更重要的责任也许不在于理论的输出，而在于这类知识的生产、积累、管理、推广、应用、分享。**

第三个目标是更加看不见、摸不着的，但也是最重要、最有意义的部分，也就是在教学上的作用。输出创新性产品，更多的是关于"产"的；输出设计知识，更多的是侧重于"研"的；而工作方式和思维方法的输出则更多关注"学"。设计教育最重要的是教授"方法"，授之以"渔"，而非"鱼"。**方法包括两个侧面：工作方式与思维方法，前者教人"怎么干"，后者教人"怎么想"。**方法是学生可以后续发展的最重要的动力，方法是可以把技能、知识与经验串起来的东西。但是，方法是最难教的，也很难在某一门叫作"设计方法"的课程里实现。因此，通过具体的项目以及"实验性"过程，将工作方式与思维方法可以潜移默化地传授给学生。身教胜于言传。现在太多的竞赛式教育，学生设计以"获奖"作为唯一目的，大多是概念性、创意性产品，不能落在实处。如果设计教育能够将项目研究课题整合到高年级或者研究生课程中，从拆解产品、原理实验、创新设计再到样机测试等，在过程中培养学生拓展知识、整合知识的能力，培养学生创新设计的工作方式与思维方法，并输出实际的创新产品，推广到产业界，让学生通过创新设计去获得商业成功，获得成就感，也能明确日后的发展路径。**产品的诞生如同生孩子，设计师的角色却不仅仅是父亲（创意概念），还需要母亲的十月怀胎与痛苦分娩（实验、研究、测试等）。**教师的作用则相当于医生、助产士，帮助学生"生产知识"，告诉他们去哪里拓展知识，寻找资源，该注意什么，如何发力等。学院的意义则类似医院，我们帮助学生体验"分娩"的痛苦与快乐，也分享"孩子诞生"的喜悦。

总结上述内容：第一，在未来的艺术设计领域里，研究是必需的，也将扮演越来越重要的角色，这是趋势。对于大学围墙内的人来说这点尤其重要，因为我们已经不可能也不应该再以"学院式设计"的方式介入商业设计市场中了，那片土地将有越来越多更专业化、市场化、服务也更好的设计公司去耕耘，而研究是我们介入艺术设计领域的最佳方式。第二，不仅仅理论研究才叫研究，还有更广阔的应用研究与基础研究，而这两个方面与设计实践结合得更具体、更紧密、更直接。第三，设计研究的三个方面同等重要，缺一不可，这样才组成了设计研究的完整系统。如果说前两种研究可以分别纳入纵向与横向课题的范畴从而获得一些确实的利益的话，那么第三种类型的研究则需要更多的付出、更大的耐心，而结果也是未知的，这样的研究就需要建立在兴趣，或者价值理性的基础上了。

一
设计中的
"身体—意识"

 当一个设计师在博物馆里"凝视"一把明式圈椅，他可能看到了月牙扶手、指接榫、券口牙子、步步高赶枨；四腿八挓，天圆地方。设计师首先在"视觉"上建立起了对它的认识。王世襄先生曾以16个关于视觉感受的形容词为中国家具"定品"①。这些等级品评也都是建立在"特定的视点"与"静止的观察"基础之上的。然而，当你"落座"于这把圈椅之上，以手足、腰臀、肩背来感知它，一炷香的正襟危坐之后，在身体的肌肉疲劳中你就会意识到，中国古人的日常生活是仪式化的，不在乎舒适，而讲究"礼"的体用。圈椅的形制限定了人的坐姿，使之呈现君子之仪，同时塑造了可见的身体和不可见的意识形态。时间、空间、器物、文化、意识、权力都注入了你的身体。于是，你在"身体—意识"②上建立起对圈椅的认识。这种认识超越了凝视与品评。

 设计学应该在三个维度上理解这把圈椅：一是作为文化学者与工艺美术专家审美对象的人工物；二是作为规训身体、控制行为的一种容器；三是作为将"礼"的意识形态呈现于日常生活中的道具。"视觉的""身体的""意识的"是人与物的三重关系，由表及里，由浅至深，由可见的到不可见的。以视觉获取知识，或将强健的"看"等同于智慧，在古希腊艺术女神雅典娜的猫头鹰隐喻中已被确立。这种观念在柏拉图那里被加强，同时也就贬损了身体的其他感官经验。"看"与"被看"的关系被笛卡尔发展为主客二分的认识论。"被看"就是被客体化③。博物馆聚光灯下的圈

① 王世襄. 明式家具珍赏［M］. 北京：文物出版社，2003. 王世襄先生的十六品共分为五组，第一组用以描述整体风貌——简练、淳朴、厚拙、凝重、雄伟、圆浑、沉穆；第二组形容雕饰——秾华、文绮、妍秀；第三组以截然相反的描述来界定骨骼特征——劲挺、柔婉；第四组用以描述负空间——空灵、玲珑；第五组表达传统与创新之间的法度关系——典雅、清新。

② 莫里斯·梅洛-庞蒂. 知觉现象学［M］. 姜志辉，译. 北京：商务印书馆，2001. 身体—意识是在梅洛-庞蒂的"己身（le corps propre）"概念基础上的延伸，也可以理解为"身体—主体"，即有所体验的身体、有意向性的身体、主体性的身体等。本章强调身体与意识的整体性与连续性，使用"身体—意识"。

③ 让·保罗·萨特. 存在与虚无［M］. 陈宣良，等，译. 北京：生活·读书·新知三联书店，2012. 萨特在"与他人的具体关系"一章中曾描述了假设你在咖啡馆里长时间注视一个陌生人，他（她）会被激怒，因为他（她）意识到了你正在把他（她）当作对象、风景、材料，而不是人。

椅也是设计师们的"被看"对象,而且他们以为通过"看"就能够获得关于圈椅的全部知识。如果设计师们的认识论只是建立在"看"的基础之上,那么圈椅就会像美杜莎一样令他们一望成石。

以身体去获取知识,通过"行动"去理解人工物、情境与主体之间的真实关系,这是建基于现象学的认识论。"身体—意识"与"生活世界"的关系不是水在杯中,而是水乳交融。本章旨在启发设计师跳出视觉性的窠臼,在更为广阔、深远的哲学、社会科学的语境下去理解设计。

4.1 尺寸的身体

设计学中关于人体的研究滥觞于美国工业设计师亨利·德雷福斯的人体测量学(Anthropometric)研究。直到今天,他的《为人而设计》(*Design for People*,1955)与《人体测量》(*The Measure of Man*,1960)还是许多设计师的案头必备工具书。人性化设计首先关注的是人的身体尺寸。当我们使用"S/M/L/XL/XXL……"来描述一件衬衣的时候就暗示了服装背后不同尺寸的人体。据此来处理身体是将人"客体化",寻求的是服装与身体之间的物理性对应关系。日本的优衣库就以"Made for All"作为品牌口号,旨在满足所有身体尺寸的同时提供一种无差别的风格。与优衣库不同,三宅一生的"一块布"系列则在服装之内寻求"容纳行为的空间"[1]。西泽立卫的"森山邸"表达的是"自己身体的周遭从住居渗透了出来"[2]的感觉。三宅一生将衣服理解为"意识居住其中的建筑",西泽将建筑看作"包裹意识的衣服",他们的共同之处是**在"身体—意识"的连续体中去思考人、物、环境三者之间的相互渗透关系**。在日本拥挤的公共空间里,每一个人都会收缩自己的身体,不愿带给别人"迷惑"[3]。但是他们可以在"一块布"的内部舒展自我的身体,也可以在森山邸的玻璃窗之内将自我的意识延伸到城市。日本人的"身体—意识"也表现在和服、茶室的"in-between"[4]空间里。这就像儒家的"礼"既是意识的也是身体的,同时也显现于君子的坐卧器具或者帝王的都城宫殿。同样地,美式沙发与牛仔裤、拉夫·劳伦(Raphael Lauren)的Polo衬衫是"自由""舒适"等"身体—意识"的物化。

优衣库的服装或符合国家建筑标准的两室一厅关注的是尺寸的身体,而三宅一生与西泽立卫关注的是意识的身体。尺寸的身体是一个在长、宽、高维度上可以量化的广延实体,是物质化、对象化的科学产物,是建基于笛卡尔式的、主客对立的认识论之上的。这样的身体是作为"物体"的存在。**然而,身体是超越主客二元对立的一个存在,它既是我们获得客体经验的中介,也是我们知觉发生的主体本身,是"意识"的存在,是"现象的身体"。**

① 鹫田清一. 衣的现象学 [M]. 曹逸冰,译. 北京:新星出版社,2018:64.
② 西泽立卫. 没有束缚的舒适的建筑:西泽立卫对谈集 [M]. 谢宗哲,译. 重庆:重庆大学出版社,2014:14.
③ 日语的"迷惑"指的是那些会给人带来麻烦、困扰的行为,比如地铁上横躺着睡觉、图书馆里大声喧哗等。
④ 黑川雅之. 日本的八个审美意识 [M]. 王超鹰,张迎星,译. 北京:中信出版社,2018:9.

4.2 现象的身体

从柏拉图的理念世界、基督教的神学思想，再到笛卡尔的认识论，西方哲学对身体是被忽视的，甚至是鄙薄的。大脑被认为是意识、精神、理性的居所，而身体则被认为是物质性的客体。然而，18世纪以来，从康德的先验主体性出发，到胡塞尔的意向性、主体间性，再到海德格尔的存在论，最后是梅洛-庞蒂的身体现象学，这种教条才被彻底打破。

作为现象学哲学的开创者，胡塞尔区分了"物理的身体（Korper）"与"活的身体（Leib）"，前者是自然科学的视角，将身体视作可以被体验到的客体；后者则是人文主义的视角，将身体视作"意向性①"的主体。当你观看自己的左手，左手就成为笛卡尔式的我思对象，是通过视觉建构起来的客体。但是，当你用右手触摸自己的左手（如罗丹的雕塑），则左手也能够感觉到来自于右手的质感、温度。你的手就既是客体的，也是主体的。胡塞尔将身体界定为每个知觉经验都必须在场的、全部对象物都朝向的零点。世界也是以我的身体为中心的前后、左右、上下。**身体是一个双重实在，如古希腊的双面神，一面朝向自然世界，另一面朝向意识世界。**

海德格尔的存在论虽然没有明确地谈论身体性，但是他通过"此在（Dasein）"与"生活世界（Umwelt）"这样一组概念来阐释的"在世论（In-der-welt-sein）②"思想则勾画着一个忙碌的、操持的、繁难的身体。只有"此在"才有世界。"此在"通过生存活动与"在者"打交道，"在者"的存在才得以显现。正是通过这种生存活动，"此在"才将诸多"在者"勾连成一个因缘整体——生活世界。当海德格尔描述用具的"上手状态（Zuhandenheit）"与"在手状态（Vorhandenheit）"，或者使用"环视"（Umsicht）这样的术语的时候，总能隐约发现"此在"的身体性。

在梅洛-庞蒂看来，现象世界是人通过"身体图式（Body Schema）③"的方式向他人、向世界开放，并与它们互属、共有的一个世界。身体首先居于其中，在反思之前已有所体验。身体与世界的基本关系不是"身体在世界中"，而是身体与世界"相互归属"。"我"的知觉与意识以身体为中介才能"在世界中"或"朝向世界"。盲人通过手杖敲打路面来延伸他的身体边界，他的意识焦点会集中于手杖的端点而非他的手指。当你驾驶汽车达到车人合一的境界时，你的身体边界就会聚集于车身四周。于是，车身的剐蹭带来的是皮肤的痛感。意识与车在一种"共有"中拥有"我"的整个身体。它们的关系不是水在杯中，而是水乳交融。**现象的身体就是世界、身体、意识三者有机**

① 丹·扎哈维. 胡塞尔现象学 [M]. 李忠伟，译. 上海：上海译文出版社，2007：9. 意向性是胡塞尔现象学的核心概念，简单说来就是所有事物都是"被意向之物"。人们并不是纯粹的爱、害怕、看见、判断；而是爱所爱的，害怕可怕的，看见某个对象，判断某个事态，即这些意识总是向着某些对象。即使我们坐在桌边，任由意识流动，可能想到方的圆、独角兽、下个圣诞节和不矛盾律，这些不在场的对象、不可能的对象、不存在的对象、未来的对象观念的对象等，这些都是被意向之物。主体意识总是"朝向"某些事物开放的。

② 马丁·海德格尔. 存在与时间 [M]. 陈嘉应，王庆节，译. 北京：生活·读书·新知三联书店，2012.

③ 图式即康德的"先验图式（Transcendental Schema）"，是介于知性范畴与感性经验之间的一种先验的、抽象的结构形式（form）；瑞士心理学家皮亚杰则将图式定义为主体内部的一种动态的、可变的认知结构；身体图式的概念最先由神经学家亨利·海德于1920年提出，其将图式定义为一种无意识的身体姿态模式，可以用来修正外部感官刺激所产生的印象；梅洛-庞蒂将图式定义为身体的意向性结构，通过它所有类型的知觉才得以展开。

联结的一个整体。"我"通过身体才能感知外部世界、获取意义、成为自我。身体是一切感知的纽结，是意识发生的本源，是"我"在世的锚地。

身体性不但先于意识，也先于视觉性。广泛应用于平面设计的"缪勒-莱尔错觉（Müller-Lyer illusion）"被设计学归结为视觉性问题。然而，在梅洛-庞蒂看来这却是"身体性"的。让我们回到日常体验中来理解他的观点（图4-1、图4-2）：当我们行走于间距两米的水泥高墙之内的时候，身体与意识一起被封闭在高墙之中（箭头向外，线段短）；当我们行走于同样间距的玻璃墙体之内的时候，知觉会穿透玻璃向外延伸，与外部的景观融为一体（箭头向内，线段长）。**因此，这种"既相等又不相等"的知觉现象不是视觉性的，而是身体性的，是建立在不同的"身体图式"之上的，并由此形成了不同的世界。感知不是某一器官单独完成的，而是整个身体透过其底层结构（身体图式）来完成的。**在《塞尚的疑惑》一文里，梅洛-庞蒂描述了画家如何带着他的身体去绘画。塞尚画的不是他"看"到的"新雪"一样的白色，而是要呈现知觉的整体结构。他想要努力地表达那个原初的世界——童年时体验过的第一场雪，那明暗相间的光感和被手触摸时的冰凉等细微而整体的知觉。所以"看"不是单纯的眼睛在看，同时伴随着整个身体在感知。我们"看"到的不仅仅是事物的外形，也一同感知到它的重量、质感，甚至气味。贯穿视觉场、暗暗地将视觉场各个部分联系在一起的是我们的日常体验。

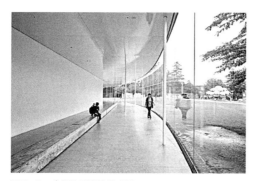

图4-1　金泽21世纪美术馆

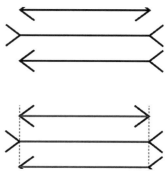

图4-2　缪勒-莱尔错觉

4.3　工程学的身体

美国办公家具制造商赫曼·米勒（Herman Miller）于2008年发布的Embody椅堪称将人机工程学应用于设计的典范。这是一个"看上去"如有机生物一般的人工物：背部的中心支柱似动物的脊椎、黑色的骨骼框架、吸盘一般的神秘支点……设计师比尔·史唐普（Bill Stumpf）和杰夫·韦伯（Jeff Weber）说："设计是联结人与世界之间的生物组织（Design is the Connective Tissue between People and the World）。"这样的视觉语言告诉用户（消费者）一个传奇：赫曼·米勒将来自于医学、生物力学与人体工程学等关于"人体"的知识转化为压力分散、自然调节、同步倾仰、运动支撑等设计目标，再通过结构化的金属支架、塑胶部件、尼龙网面等材料，创建了"舒适"的身体感受，也许诺了"健康工作五十年"之类的美好愿景。无疑，这是一项针

对身体的技术性产物，是肉身之外的另一层"生物组织"。

人体工程学（Human Factors/Ergonomics）是以生理学、认知科学与组织行为学[①]为基础的应用性工程学科。从其学科发展史来看，人与现代性技术系统之间的矛盾冲突是该学科诞生与发展的根源。摩登时代的流水线、航空器上闪烁不定的各种指示灯、手机屏幕上不断弹出的信息，技术系统的生产效率与迭代速度远远超越了人类的身体极限。于是，人体工程学对人体展开了"科学"的研究，随后是针对技术系统的优化，其首要目的是避免危险，其次是消除疲劳，最后是制造舒适。

最初的人体工程学研究将人体等同于"肉身化的躯体"，是生物学与解剖学意义上的各种组织。疲劳与舒适对应的都是肌肉感知，而不是"身体—意识"。随后，人体工程学加入了认知主义与行为主义心理学，通过"使用"这一概念架构起人与外部世界的关系。User，Useful，User-friendly，User-centered，Usability，User Experience，这些术语都是建基于"使用"概念之上的设计学关键词。这样的视角将人与外部世界之间的互动关系描述为：感知是信息输入，随后调用长时记忆中的模式进行识别、运算，接下来输出行为以改变外部世界，达到目的。然而，将人脑看作信息加工处理器的认知心理学与将人脑看作黑箱的行为主义心理学都是对人的简化，前者将人简化为计算机系统，后者则将人简化为动物。在信息社会与虚拟世界，人类似乎只需要指尖的触摸、视网膜上的信息滚动与大脑的高速运算就可以安全而舒适地"使用"物品，驾驭生活了。人似乎不再需要身体了，意识也将被算法替代。**但是无论什么时候，"我"与外部世界的关系绝不是"缸中之脑（Brain in a Jar）"**[②]**与外在对象物之间的运算关系，也不是动物性的本能应对于技术系统的"刺激—反应"。**

凡是被冠以"人体工学设计"的事物都意味着"人性化的"设计。事实上，人体工程学的底层支配逻辑是效率。效率是现代世界的总体性，它隐藏于生产生活的各个角落。法兰克福厨房（Frankfurt Kitchen）是现代厨房的原型，完美体现了人体工程学的"Fit"原则。在不改变立足点的情况下，做饭所需的各种工具、材料、设备都在上肢的活动范围之内（图4-3）。受到泰勒的流水线作业行为管理的启发，奥地利女性建筑师玛格丽特·舒特·利霍茨基（Margarete Schütte-Lihotzk）将时间与空间浓缩在人的行动中高效率地制造食物（图4-4）。生活也变成了生产。政治经济学语境下的做饭、吃饭、睡眠等日常生活被称作劳动力的再生产。那么，凝结在烹饪过程中的身体技艺与生活乐趣呢？人体工程学从来不关注这些内容。**白天坐在舒适的Embody椅上高效率地工作，晚上站在机械化、标准化与理性化的厨房设备前高效率地制作食物，这就是人体工程学的**

① Ergonomics一词来自于希腊语，意为"工作"的"自然法则"；Human Factors一词多用于北美，包含着非工作的领域；德语Arbeit Wissenschaft意为"关于工作（效率）的科学"。目前，国内的人体工程学研究主要设立于设计学院与工业工程系下。工业工程系的研究聚焦于Organizational Ergonomics，属于管理学的领域，肇始于泰勒的科学管理原则，主要研究人如何在工业流水线上安全、健康而又高效率地工作。其表层意识是以人为中心，深层目的则是成本与效率的最优。

② 希拉里·普特南. 理性、真理与历史［M］. 童世骏，李光程，译. 上海：上海译文出版社，1997. 缸中之脑是认识论中的一个思想实验，由美国分析哲学家希拉里·普特南在《理性、真理与历史》（*Reason, Truth, and History*）一书中提出。如果技术上实现了脑—机接口，则计算机可以将各种各样的"体验"传输给大脑，这样，在没有身体参与的情况下，大脑是无法区分真实世界与虚拟世界的。

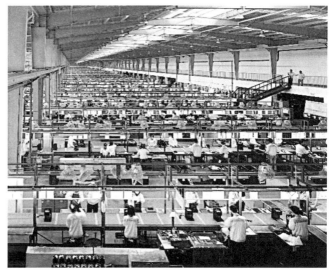

图4-3　法兰克福厨房　　　　图4-4　泰勒主义的生产流水线

调节作用——它为效率披上了人性化的外衣。

此外，在人体工程学领域，"舒适"似乎是人性化的最高境界。舒适的座椅、舒适的鼠标、舒适的计算机界面等，我们对舒适的执着背后是对效率的忠诚，无非是使得身体可以承担更高的负荷，以及不断更新的技术支配下的工作与生活。是先有了计算机，才有了符合人体工程学的鼠标与键盘；先有了触摸屏，才有了无休无止的Touch；先有了以"坐"为中心的工作方式，才有了Embody 椅[1]。孰因孰果？技术"侵入"了身体，于是身体也就是鼠标，是工具，是机器的一部分。人已经"舒适"地融入技术系统里了。人体工程学承诺了根据人的生理特征来修订技术系统，这看似延伸了、解放了我们沉重的肉身，克服了身体的极限，实则实现了技术系统对身体的扩张。

人体工程学是血肉之身与冰冷的机器之间的润滑剂，是将生物—化学的有机体整合到机械—电子系统中的一种努力。但是，人不是机器，身体也不等于工程学意义上的身体。将人的肉身嵌入技术化的世界，最终留下的是机器，消失的是人。

4.4　身体与认知

唐纳德·诺曼（Donald Arthur Norman）的设计心理学研究对我国的设计教育产生了深远的影响。他的《日常用品的设计》（*The Design of Everyday Things*，1988）聚焦于产品在用户日常应用中的认知错误；《情感化设计》（*Emotional Design*，2005）关注人与物在本能、行为、反思[2]

① Embody由em＋body构成，可对应于中文的"具+体"，意味着体现、包含、收录等。本章引申为"技术侵入身体"。

② 唐纳德·A. 诺曼. 情感化设计［M］. 何笑梅，欧秋杏，译. 北京：中信出版社，2015：113. 诺曼的《情感化设计》一书将设计划分为三个层次，本能层指的是产品外观；行为层对应于使用过程中的愉悦感与效率；反思层指产品的合理性与智能性。诺曼的划分受启发于Joe Boorstin 1990年出版的著作《好莱坞之眼：电影卖座的原因》（*The Hollywood Eye: What Makes Movies Work*），该书讲述了电影在情感上打动人的三个层次：本能的（Visceral）、移情的（Vicarious）与窥视的（Voyeur）。

三个层面上的互动关系。但是，他的研究属于早期的"无身"认知，这样的认知心理学将人与外部世界的关系描述为"感官外壳的信息输入、大脑内部的符号操作、肌肉系统的命令执行"这一封闭的循环交互过程。这也是人体工程学所应用的认知理论。

自20世纪80年代中叶以后，具身认知（Embodiment Cognition）成为认知科学的主要范式，它表明了传统认知科学的"计算—表征主义"转向了身心整合的"认知—行动"系统。这一范式转化起源于美国的现象学家德雷福斯（Hubert L. Dreyfus）与人工智能科学家之间的论战。随后，生物学家瓦雷拉（Francisco J. Varela）、哲学家汤普森（Evan Thompson）和认知科学家罗施（Eleanor Rosch）的《具身心智》（*The Embodiment Mind: Cognitive Science and Human Experience*）被认为是这一领域的原典。他们认为**是身体，而不是大脑，限制、制约了有机体概念化（Conceptualization）外部世界的方式与过程。**"使用具身这个词，我们意在突出两点：第一，认知依赖于体验的种类，这些体验来自具有各种感知运动的身体；第二，这些个体的感知运动能力自身内含在一个更广泛的生物、心理和文化情境中。"[①]**我们是如何形成"椅子"的概念呢？当然依赖于"己身"与生活中各种各样的"坐具"之间的互动经验（体验）。我们也能够在一个更为广泛的生物、心理和文化的情境中区分沙发、板凳、交椅、老板椅等。椅子不是一个语言学上的能指，不是视觉性的图像，更不是柏拉图"理念论"中的那把"完满的椅子"，而是由空间环境与身体感知共同构成的意识对象。**所以，设计师也就不能以"概念化"的方式去设计一把椅子，而是要将这个"支撑身体的平面"放在一个生物、心理和文化的具体情境中去思考。

美国儿童发展心理学家艾丝特·西伦（Esther Thelen）则用一个与环境进行交互的身体取代（Replacement）了传统认知科学的表征过程。"说认知是具身的，这意味着它产生于身体与世界的交互作用。从这一观点出发，认知依赖于各种各样的体验，这些体验源于具有特定知觉和运动能力的身体，其中知觉和运动能力是不可分离的，它们一起形成了推理、记忆、情绪、语言以及心智生命所有其他方面被编织在其中的一个母体。"[②]西伦的研究直接导致了北美立法禁止儿童学步车的生产，因为学步车限制了身体的跌倒，也就限制了大脑的发展。传统的认知科学一直强调大脑，殊不知身体才是本源。健身可以治疗抑郁症——身体管理情绪。优秀的演员通过将具体的动作与特定的台词相对应来实现快速记忆——记忆根植于身体。没有了肢体的节奏和韵律，嘻哈歌手是无法即兴说唱（Free Style）的——语言能力来自于身体。康德的哲学思考一定是在每日散步的过程中产生的——思维也需要身体的参与。伊顿的课前身体伸展与IDEO"身体风暴"是通过激活身体来改进大脑的。谷歌公司理解身体对于思考和创造力的重要性，于是在办公空间里设置了树屋和滑梯。当我们钻进1.5米见方的纸盒子里，运算简单数学题的速度也会明显下降。倒背双手是小学生的标准坐姿，于是思维也被"标准化"了。被封闭在格子间里、久坐于"人体工学座椅"上的白领们也是不可能有较高创新能力的。身体、环境（世界）与大脑（意识）是一个关联整体。

① 具身认知。

英国哲学家安迪·克拉克（Andy Clark）认为，认知过程是由身体（媒介系统）、技术—工具（非生物要素）与生活世界（环境条件）三者之间共同构成（Constitution）的，并进一步认为身体是沟通"知识"与"行动"这两个基本系统的中介关联要素。深泽直人所定义的Affordance[①]、Active Memory、Found Object等术语都是来自于这样的观点，即我们每个人有许多知识是藏在身体里的，而具体的行动是"环境赋使"的。放置了许多书的椅子、作为梯子的椅子与挂外套的椅子都是椅子的"可供性"。但是，它们出现在不同的"生活世界"与不同的"身体—意识"下，就被认知为"搁物的平面""可站上去的台子""衣服架子"了。所谓的Affordance就是环境、身体与工具三者共同构成的一种可能性，其背后是己身与世界的秘密联结。深泽认为设计就是将"知道"化暗为明的过程，也就是发现身体已经知道、却尚未意识的事。

4.5 身体里的知识

在英美分析哲学的脉络上，晚期维特根斯坦哲学开启了以"行动（Action）"为表达的默会（Tacit Knowledge）知识论（认识论），将以身体为核心的实践看作是人类知识的本源，并且，知识的主要表达形式不是命题（语言的）而是行动（实践的）。这是认识论的"实践转向"（Pragmatic Turn）[②]。从柏拉图到笛卡尔以来的传统认识论将知识看作一种可以用语言来清晰表达的思维产品，却忽视了知识是嵌入人类各种活动的一个过程。一个美食家可以用华丽的语言描述麻婆豆腐的历史及制作工艺，但未必能够炒出一盘色香味俱全的麻婆豆腐，而一个普通的川菜厨子则正好相反。同样地，你不可能说清楚"如何驾驶汽车"这种被认知心理学称为"过程性知识"的技能，驾驶必须是以身体、行动、实践为基础的一种能力。大提琴手、牙医、木匠、足球运动员，他们知道的多于他们所能言说的。远远地认出一个熟人、鉴别一幅古画的真伪、对乐队指挥的专业水平做出判断等大多依赖于之前的经验。迈克尔·波兰尼（Michael Polany）所定义的"经验"即"个体性知识"。他还讲述了一种"from-to"的结构，区分了辅助觉知（Subsidiary Awareness）与焦点觉知（Focal Awareness），阐述了人类知识的身体本源，表现出与梅洛-庞蒂的惊人相似性。吉尔伯特·赖尔（Gilbert Ryle）在杜威与海德格尔的基础上明确区分了knowing that 与knowing how，并进一步将知识的拥有方式区分为"博物馆式的（Museum Possession）"与"工坊式的（Workshop Possession）"[③]。

① 后藤武，佐佐木正人，深泽直人. 设计的生态学 [M]. 黄友玫，译. 桂林：广西师范大学出版社，2016. Affordance可以翻译为可供性、环境赋使等，该术语来自于吉布森（J. J. Gibson）的生态心理学，是指环境提供给动物的意义和价值。吉布森的理论是现象学在心理学领域的延伸，对"无身"的传统认知科学产生了极大的影响。

② 郁振华. 人类知识的默会维度 [M]. 北京：北京大学出版社，2012.

③ 英国哲学家吉尔伯特·赖尔是"默会知识论"的重要人物，他在《心的概念》一书中区分了对于知识的"博物馆式的拥有（Museum Possession）"和"工坊式的拥有（Workshop Possession）"，前者是一种事实性知识，而后者是能力之知。

身体性的实践才是知识的本源。人也将很大一部分知识存储在身体里、肌肉里，并通过身体性的活动来表达其所知。默会知识是身体之知。如梅洛-庞蒂所言，我与世界的关系不是笛卡尔式的、对象性的"我思（je pense que）"，而是意向性的"我能（je peux）"。世界不是我所思的一切，而是我所经历的一切。身体通过行动才能指向世界，在世存在。爱尔兰诗人叶芝说："Man Can Embody the Truth, but He Cannot Know It"。

设计是一种"能力之知—Knowing How"，更多的是一种工坊式的拥有，需要以身体性的行动去获取，也需要以身体性的实践去表达。深泽直人在访谈中不断提及寿司厨师切鱼的"洗练"、棒球运动员击球的"爆发"与设计活动的内在一致性。无论是用户研究中的移情、设计思维中的身体风暴（IDEO），还是概念表达中的动手操作（画草图、做模型），**设计活动更多地表现为实践智慧（亚里士多德）、默会知识（波兰尼）与能力之知（赖尔）。设计师可以是"美食家式的"，也应该是"厨师式的"。**[①]

4.6 身体与意识形态

在社会学的视角下，身体是一个"场所"，在那里，文化规范、经济制度与政治权利得以展现。福柯将话语（意识形态）与身体的关系揭示为一种权力结构。比如，叔孙通制礼，以三拜九叩的方式规训儒生们的身体，跪下去的就不仅仅是身体。规训的是身体，驯服的是意识。

法国人类学家马塞尔·莫斯（Marcel Mauss）在1935年提出的"身体技术（The Technique of Body）"概念，是将人的身体看作第一个、也是最自然的一个技术对象，是先于工具的一整套技术手段。从走路、游泳的姿势到狩猎、吃饭的礼仪，融入身体的技术无处不在，而这一整套身体技术是生存于特定文化下所必备的。莫斯使用"惯习（Habitus）"这一术语来强调身体技术的后天习得特性，即"外部条件的内在化"。莫斯理解的身体是由外及内、从社会学到心理学再到生理学的一整套控制系统。**身体是社会、文化得以实施、展现的一个场所。**此外，身体技术还是"境遇性（Situated）"的，而非认知性的。梅洛-庞蒂在《知觉现象学》里讲述了病人施耐德由于大脑受到损伤，不能按照"行一个军礼"的指令去行动，却可以在一个军队序列里，在军官、其他士兵的"场域"内顺利地完成。行军礼的身体技术被施耐德记忆在身体里、肌肉里，而不是大脑的褶皱里。"礼"的身体技术也是在厅堂之内、圈椅之上、君子之间才能被召唤出来的。**意识、身体与世界是一个整体。**

Embody椅也是一种控制装置。虽然人体工程学测试可以证明，现代白领在Embody椅所提供的身体支撑下"舒适"地工作几个小时是人性化的，而君子端坐于圈椅之上以自我意志去克服肌肉疲劳是非人性的，但这是一个似是而非的结论。**无论久坐于圈椅还是Embody椅，最终都会**

① 设计师的知识结构。

达到身体与座椅的水乳交融，都会实现德雷福斯所说的"工具的透明性"[①]，即座椅消失了，君子关注着社交活动中的自我与他者，而白领凝视着电脑屏幕。不舒适的圈椅使得君子时时刻刻"意识到"身体的姿态，指引着"礼"的实践；而舒适的人体工程学椅则使得身体"无意识"，导向的是高效率地工作。通过椅子，不同的社会系统无差别地实现了对"身体—意识"的隐秘控制（图4-5、图4-6）。

舒适也是一种意识形态[②]，是现代性的组成部分，是一整套社会控制的阴谋。对于一个家庭来说，晚饭后躺在松软的沙发上观看电视节目的男主人无疑是"休息的战士"，他在为明日清晨的满血复活而积蓄力量。舒适的家是我们的私人护理中心。栖居意味着肌肉与知觉的双重放松。"舒适"是现代人的"身体—意识"，包裹着的是"效率"这一现代性生产生活的支点；"礼"是君子的"身体—意识"，是儒教社会下日常生活实践的支点。这也就是莫斯所说的"外部条件的内在化"，是世界的总体性加之于我的总体性。

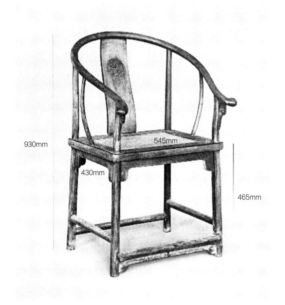

图4-5 明式圈椅

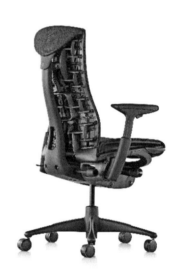

图4-6 Embody椅

4.7 身体—意识与体验设计

自20世纪90年代以来，"体验（Experience）"[③]开始成为设计学内部的关键词。从用户体验

① 用具的透明性是美国现象学家休伯特·德雷福斯（Hubert Dreyfus）在海德格尔的"上手状态"概念下发展出来的。当使用锤子钉钉子的时候，意识的焦点在钉子处，而不在锤子是否合手。这时候，锤子就处于"辅助的觉知"状态，即使用它但不明确地注意到它，即锤子就是透明的。当使用一把不合手的新锤子，或者合手的锤子坏了，意识才会聚焦于锤子，海德格尔称为用具的"触目（Auffallen/Conspicuousness）"。

② 托马斯·马尔多纳多. 舒适的观念 [Z]. [出版地不详][出版者不详].

③ 胡飞，姜明宇. 体验设计研究：问题情境、学科逻辑与理论动向 [J]. 包装工程，2018, 10.

到体验设计，从By Experience到For Experience，从情境到对象，设计学正在从"研究"体验转变为"创造（制造）"体验①。自现象学运动以来，胡塞尔致力于在人们纯粹而缄默的日常体验中去发现纯粹的意识结构，海德格尔努力地打开"生活世界"，梅洛-庞蒂则发现了"身体"的意识。在笔者看来，所谓体验就是"己身（Le corps propre）"与"生活世界（Umwelt）"之间的具身性（Embodiment）认知，是身体、意识与世界的一次水乳交融。

星巴克咖啡是体验设计的经典案例，源于其创始人霍华德·舒尔茨（Howard Schultz）在意大利某个街角咖啡馆里的一次早餐。明媚的阳光、大声聊天的人群、咖啡机发出的滋滋声、弥漫在空气中的香气与水雾，这些"杂多表象"使得他的身体感官完全开放。他突然"意识到"这里的咖啡与西雅图潮湿、阴冷、安静的咖啡文化是多么的不同。对于意大利人来讲，这是最为普通的日常生活，而霍华德·舒尔茨却"体验"到了一个完全不同的"生活世界"。在电影、照片、绘画中，他可能曾经"看"到过意大利的咖啡馆，却不曾成为"意识"。当他在某个清晨置"身"其中，一切汇聚于身，意识刹那间"涌现"。**"成为一个意识，更确切地说，成为一种体验，就是内在地与世界、身体和他人建立联系，与它们在一起，而不是在它们旁边。"**②于是，舒尔茨拥有的"一个体验（An Experience）"经过商业的包装与复制便成了世界各地许多人的体验。尽管这种体验是"**被设计过的**"和"**标准化的**"，但是体验永远地与主体（此在、己身）、他者、境遇（世界）相联结，**并且只有通过你自己之"体"，得到你自己之"验"。**③因此，一个中国小城镇的青年人坐火车去大都市里喝上一杯星巴克，就已经是另外一种体验了。**这是现象学角度所理解的体验：个体性的，主观性的，属己的一种"身体—意识"。**

体验必须是一种身体性的"亲知"，就像橙子的味道必须是知觉性的"亲知"一样。他者的体验只能属于他者，是他者的"身体—意识"。这是设计方法论或人类学研究中经典的"对称性无知"——设计师无法知道用户的痛点。设计师不能体验用户的生活之痛，就像医生不能体验病人的身体之痛一样。为了研究他者，设计学纳入了许多用户研究的方法，有基于观察的，有基于访谈的，也有基于测试的。这样的方法都是一种"站在外面"的参与，还是将用户视作客体，视作实验室中的研究对象。**事实上，当用户研究的方法越来越"科学"的时候，我们离真实的体验也就越来越远。**被研究的体验从属于人的日常体验，而且只有通过后者才能深入地理解前者。此外，移情（Empathic Design）或者"角色扮演（Role-playing）"的研究方法似乎使得设计师更接近于用户的真实体验。比如，为老年人设计产品的设计师将自己的身体绑缚上沙袋生活些日子，以便体验老年人的生理困难。这就如同演员、作家的体验生活一样。即使这样，设计师与用户也还是隔着一层的。因为年老的体验里还包含着一层对"老"的承受与承担。对老年人生活的移情或角色扮演只是生理学的身体体验；对年老生活的"承受"则是现象学的"身体—意识"。**这是Design by Experience的问题——他者之验与己身之验的遥远距离。**

① 辛向阳. 从用户体验到体验设计 [J]. 包装工程, 2019, 40（8）.
② 莫里斯·梅洛-庞蒂. 知觉现象学 [M]. 姜志辉, 译. 北京: 商务印书馆, 2001: 134.
③ 验，繁体为"驗"，从马从金。"金"意为"两边""两面"。"马"与"金"联合起来表示"马的两面"，即从马的两面观察马的状态。本章引申为整体性的认识。

每次体验都是一次性的。**体验是主体意识与生活世界的一次"当下"相遇，而这种相遇包含着记忆与期盼、经验与想象。体验是过去与未来的当下涌现。**你孩提时第一次的迪士尼体验，与你作为家长陪同孩子的迪士尼体验一定是非常不同的。刚到大都市的青年人所体验的星巴克，与他走遍世界之后所体验的星巴克也是完全不同的了。不过，家长的迪士尼与走遍世界的青年人的星巴克已经不再是"被设计"的标准化的体验了，而是属于他们自己的另外的体验。这是胡塞尔的意向性结构，也是海德格尔的主体性时间。**这是Design for Experience的问题——当下的"这次"体验与主体性时间中的"多次"体验的差异。**

面对上述两方面的问题，作为认识论与方法论的现象学提供了另外的思路。在此进路下，笔者提出"共通的体验"与"置换的体验"两种方法：

（1）**共通的体验：**美国建筑师斯蒂文·霍尔（Steven Holl）所设计的赫尔辛基当代艺术馆（Kiasma），其入口即"岔路口"。与一般的博物馆不同，所有的参观者一进门就会面对两条路的选择：一条是平坦的，通向一个明亮的未知空间；另一条是逐渐抬升起来的弧形坡道，通向天空。二者在视觉感知上是均等的，并不暗示哪一条是正道，哪一条是歧途。岔路是一个现象，曾经发生于我们每一个个体的日常生活体验中。霍尔将人们对岔路的共通体验挪移到美术馆空间中。岔路是具有原初性的一个境遇，一种意义，是在你遇见霍尔的岔路之前就已经体验过也"承受"过的了。霍尔的岔路通过象征与抽象深化了日常体验中的意义——那饱含不确定性的焦虑、选择与承担、对历史的告别与朝向未知。岔路是我们共通的体验，也呼唤着成为我们的下一次体验，成为被设计的体验。

（2）**置换的体验：**我们每个人都经历过"排队"或"等待"，却有不同的体验，是因为你的身体—意识有着不同的焦点。麦当劳采用多窗口、纵向方式排队。快节奏的、忙碌的店员、身后焦急的人群、看板上复杂的套餐与折扣信息等共同构成了你的身体境遇。压力来自于环境与他者，使得你的意识聚焦于到达柜台点餐的那一时刻——你要做出快速而准确的选择。麦当劳得到了效率，而你得到了肌肉放松与焦虑释放。麦当劳将焦虑与压力释放两种体验同时压缩在排队点餐的过程中。这种体验就是波兰尼所说的由"辅助觉知（境遇）"生成的"焦点觉知（行为）"，是一种"from-to"的结构。

星巴克的点餐台则是一个"舞台"，横向排队等待中的顾客被给予了更广阔的视野和身体空间，使得他们将意识转向了声音、气味、光线、表演咖啡制作的店员，或者在与他者的目光交织中将意识重又聚焦于自己。与麦当劳截然相反，星巴克是将辅助性的觉知转化为意识的焦点，也就将排队的无聊与焦虑转化为展示性的、观赏性的等待。

在火车站的售票窗口或者在网红奶茶店，排队可能是无奈的也可能是时尚的。在医院门诊室或者在海底捞门前，等待可以是无聊的也可以是有意义的。体验设计就是通过改变"生活世界"去塑造"身体—意识"。设计师需要不断发掘人们日常生活中体验的深度与广度，然后将其置换到另外一个生活世界。

4.8 结语

本章在视觉的、身体的、意识的三个维度上去理解人工物，目的是将设计学的研究视野从传统的视觉中心发展到"身体—意识"中心。从尺寸的、工程学的、我思的、无身认知的身体进化到现象的、社会学的、我能的、具身认知的身体是一种认识论的转向，即从笛卡尔的主客二分转向现象学的"身体—意识"与"生活世界"的水乳交融。这样的认识论也将成为诸多当代设计主题的方法论。设计是联结身体与意识、日常生活与物质世界的一个过程，所探索的是我们人类体验的"可能性"，而不是"必然性"。

第5章

一
朝向社会科学
的设计学

　　2011年3月，国务院学位委员会颁发了修订后的《学位授予和人才培养学科目录（2011年）》，艺术被提升为门类，设计学成为一级学科。至此，设计学与物理学、电子工程、建筑学、心理学、公共管理等处于同等的学科地位。根据不同的研究对象，我们可以将人类的知识分成自然的、社会的和人类精神的三大类别，与此对应的研究领域是**自然科学**（Natural Science）、**社会科学**（Social Science）和**人文科学**（Humanities）。那么，作为一级学科的设计学，其学科定位应该在哪一领域呢？设计学属于自然科学、社会科学还是人文学科呢？设计学与三大知识领域的关系又是怎样的呢？

　　我国的设计教育自开办以来，或设立于美术学院，聚焦于造型、风格与艺术性；或设立于工科传统的综合性院校，强调功能、技术与科学性。**当我们说"设计艺术"的时候，就暗示着设计学通过艺术被归入人文学科；当我们说"设计科学"**[①]**的时候，意味着设计学通过工程被纳入自然科学的逻辑之下。**C. P. 斯诺（C. P. Snow）所讲的**"两种文化"**[②]**之间的抵牾与"无知的对称性"**[③]也清晰地发生在设计学领域内。在艺术与科学的争论中，设计与社会科学的紧密关系就被遮蔽了，尽管设计师在具体的实践中都或多或少地使用着社会科学的知识、理论或方法。

　　此外，如果一门学科想要理直气壮地声明自身是一门独立之"学"的话，就必须有其独特的方法论体系作为支撑。实证主义之于社会学、田野调查之于人类学、实验之于心理学，方法的"科学性"才能确立知识生产的"可信性"与实践的"有效性"。然而，方法论应该是建基于本体论与知识论之上的一个理论整体。我们对设计的形而上追问、所建立的认识论体系，以及据此所进行的实践应该是统一的、连续的。因此，从"是什么、为什么、应该怎样"三个层次去阐发"朝向社会科学"的设计学之路，是本体论、认识论与方法论的统一。

① SIMON H. The Sciences of the Artificial [M]. Cambridge：MIT Press，1969.
② C. P. 斯诺. 两种文化 [M]. 纪树立，译. 北京：生活文化出版社，1994.
③ RITTEL H W，WEBBER M. Dilemmas in a General Theory of Planning [J]. Policy Sciences，1973（4）：155-169.

5.1 是什么：设计是"之间"的知识

在古希腊时期，我们人类的知识体系是整体性的，统称为哲学。第一次知识分化发生在16～17世纪，哲学母体被一分为二：自然科学（理科）与人文社会科学（文科）。第二次分化发生在19世纪。以孔德的实证主义方法论为基础的"社会科学"从古典人文社科出走，并在之后的二三百年间逐渐确立了自然科学、社会科学与人文学科这样三大知识体系。从方法论的角度来看，社会科学是个具有两面性的知识体系。一方面，人们确信只有方法上的"自然科学"化，社会科学生产的知识才更可信、更严谨，才能称得上是一门"科学"；另一方面，社会科学又不能摆脱古典人文学科传统的影响，也经常被合起来作为一个与自然科学相对立的整体，如"文科"、"道德科学"（J. S. 密尔）、"历史科学"（W. 文德尔班）、"文化科学"（H. 李凯尔特）、"精神科学"（W. 狄尔泰）、"人文科学"或"人文研究"等[①]。例如，冯特之前的心理学被称作哲学心理学，从柏拉图到笛卡尔也都被写进了心理学史。冯特之后，科学心理学与现象学心理学一直是这门学科的两条发展主线。如果认知心理学更偏自然科学的话，那么格式塔、人本主义、生态心理学等则属于现象学心理学的进路，更接近人文学科。经济学领域，亚当·斯密（Adam Smith）的古典经济学被认为是"道德科学"，而现代经济学被称作社会科学王冠上的钻石，则是因为它以函数关系、需求曲线、经济模型等数学化的方式来表述理论，在方法论上非常"接近"自然科学，也便更让人信服。可以说，用自然科学的方法去研究人及其社会现象的，就是社会科学。在自然科学与人文学科之间，社会科学更像一个被离异父母极力争夺的独生子女。事实上，自然科学与人文社会科学的区别在于前者关注"事实"及其"客观规律"，后者研究"现象"与背后的"价值和意义"。与人文学科的诠释学进路不同的是，社会科学更注重科学方法的建构与应用。

随着人类知识体系的不断分化与再分化，各个学科在自身专业知识范围内越分越细、越走越深，与此同时，也造成了无法冲破的学科壁垒——数学家不看小说、艺术家不懂科学、社会学家不了解工程技术。生活在专业孤岛上的各类"学家"们解释世界的能力与日俱增，在相互争论与彼此鄙视的同时逐渐失去了创造世界的能力。我们人类所面对的问题一直都是综合的，而知识却是分化的。于是，以"整合知识创新"[②]为方法论的设计学将成为未来最活跃的、最具潜力的一门"综合性"学科（图5-1）。

如果我们不以生产方式的变化来区分工匠与设计师，不将人类的生产活动划分为手工技艺时代与批量化的机器制造时代，而是将设计理解为"人工物的制作文化"[③]，那么它就是一种已经持续了几个世纪的古老行为，而不是一种新型职业。无论古希腊时期的"工匠"还是今天的"设计师"对应的都是思考（Thinking）与制作（Making）的连续性行为主体，他们将"使用功能"与"文化意义"进行有计划、有目的的编织，并通过手工技艺或者制造体系将其"物质化

① 陈向明. 质的研究方法与社会科学研究 [M]. 北京：教育科学出版社，2000.
② 唐林涛，周生力，单峰. 整合知识基础上的半导体照明"原型创新"[J]. 照明工程学报，2012（4）：48-55.
③ 唐瑞宜. 去殖民化的设计与人类学：设计人类学的用途 [J]. 周博，张馥玫，译. 世界美术，2012（4）：102-112.

図5-1　学科分化的历史

（Objectify）"。设计始终联结着"物质性的知识"与"人性的知识"，它既不属于上述的三大学科体系，又与这三大学科体系都产生着或远或近的联系。因此，设计学是一门技术与文化、工程与人文、科学与艺术等多学科相结合的学科，其整合、交叉、融贯的特点是该学科的本质特征。

　　无论历史上，还是现在，或者未来，设计学都是一门综合的学问，是架构在自然科学、社会科学与人文学科三大知识体系之间的桥梁，其目的是解决我们人类所面对的各种各样的现实问题。我们可以使用"根据地"隐喻来解释设计学的学科本质。"晋冀鲁豫""晋察冀""鄂豫皖"被称为"边区"，是因为它们都建立在"边缘地带"，远离中心城市，无人顾及，力量薄弱，在随后的游动性生长中逐渐壮大，并包围了城市，最终夺取了政权。设计学也是在"学科之间"的边缘地带建立根据地，松动板结的知识土壤，并通过创新实践将"之间的知识"转化为产品、服务或系统。需要强调的是，设计学通过"实践而不是理论"[1]与它们产生联系。设计学是打破学科壁垒的一条途径，不在于解释世界（自然科学）或者理解、诠释人类（人文社会科学），而在于创造世界。因此，设计学更注重关系、联结，注重整体性与综合性。借用吉尔·德勒兹（Gilles Deleuze）的"游牧思想"来表述未来一代的设计学，其特点是流动性、多样性、开放性，运行方式是一个开放的肯定式"……$X+Y+Z+$……"[2]如果说各个学科的专业知识是城邦的话，那么设计师的思维该游弋于城邦之外的一马平川，通过各种各样的实践案例去建立自由开放的"千块高原"。

① 唐林涛，周生力，单峰. 整合知识基础上的半导体照明"原型创新"[J]. 照明工程学报，2012（4）：48-55.
② 德勒兹，加塔利. 资本主义与精神分裂（卷2）：千高原[M]. 姜宇辉，译. 上海：上海书店出版社，2012.

5.2 为什么：设计赋予功能，还是编织意义？

设计可以被简单地划分为两个侧面：一是给予功能，二是赋予意义。这样两个面是手心与手背的关系。当原始先民开始磨制石头，以便获得锋利的刃口来切割食物或者钝圆的端面用于研磨植物，那么被定义为"人类系统的、有目的的创造活动"的设计行为就诞生了。随后，先民们会在人工物（Artifact）上刻上图腾或饰以图案，以便将天、地、神、人四者聚集于器物之上。所以，**设计就可以被理解为在"给予功能"和"赋予意义"二者之间的一种有目的的形式编织。前者涉及的是材料、结构与工艺等物质性、技术性的侧面，后者涉及的则是神话、超自然力、宗教等人性的、文化的侧面。**工匠时代，功能系统与意义系统被和谐地统一在一起，以手工技艺的方式被物质化，并代代传承。工业革命后，设计师、工程师及工厂分工合作，以大规模制造的方式协调技术与文化。雷蒙·罗维（Raymond Loewy）所设计的流线型面包机无非是以外在的形式来表征（Representation）"速度"，呈现那个时代的人们对于"飞驰"的隐秘渴望。这就是餐桌上的静止之物与空气动力学、流线型之间的关系——速度不是技术而是意义。产品语义学运动也可以理解为是内部功能的外部表达，期望的是人与物之间意义关系（而不仅仅是使用关系）的确立。瑟奇·伽恩说设计是"关于技术的文化挪用（Culture Appropriation）"[1]，一语切中设计的这两个面。

工业社会初期的生产方式是以"量"为基础的生产本位，其生活形态是标准化、同质化的。此时的设计聚焦于技术与生产，是"功能大于意义"的时代。后工业社会（晚期资本主义、后现代社会、信息社会、非物质社会）是以"价值"为核心的消费本位，人们渴望着多样化、异质化的生活。此时的设计聚焦于社会与文化，是**"意义大于功能"**的时代。因此，产品语义学家克劳斯·克里彭多夫（Klaus Krippendorff）才认为设计师是"意义的制造者"。设计一瓶矿泉水，就是要组织形态、色彩、材料、结构、生产工艺等因素，一方面要实现特定的容积空间、便于抓握与携带、方便存储、物流与回收等功能；另一方面则要编织意义，将消费者（用户）的使用过程嵌入他（她）日常生活的"经验之流"中，并获得一种全新的"体验"，而这种体验联结着主体的身份认同、价值偏好与情感需求，意义的建构与传播也暗藏其中。功能的侧面目标明确，逻辑严谨，评价标准清晰，可表述为"形式追随功能"这一经典语录；意义的侧面则含糊不清，规则不明，复杂矛盾，可表述为众多的"形式追随X"，设计所面对的**棘手（抗解）问题（Wicked Problem）**[2]也大多来自于这个侧面。比如，爱夸矿泉水便是以简单的形态、素白的色彩等视觉元素"表征"医院使用的输液瓶，于是水便成了生理补充液，喝水也就成了一种治疗，一种"意指实践"（图5-2）。

此外，当代越来越多的人工物不能在功能性的侧面得到合理的解释，是因为**人们通过物确立的不再是简单的"人与物"之间的使用关系，而是"人与人"之间的社会关系。**这就像马林诺夫斯基（Bronislaw Malinowski）描述的"库拉贸易"[3]，先民通过物来交换意义，生产、加强、锚固

① LAUREL B. Design Research: Methods and Perspectives [M]. Cambridge: MIT Press, 2003.
② BUCHANAN R. Wicked Problems in Design Thinking [J]. Design Issues, 1992（1）: 5-21.
③ 马塞尔·莫斯，爱弥尔·涂尔干，亨利·于贝尔. 论技术、技艺与文明 [M]. 蒙养山人，译. 北京：世界图书出版公司，2010.

人际关系。将菲利普斯塔克设计的榨汁器摆放于厨房，就可以在婆媳尴尬共处时"启动话题"。物增进了社会互动，调和了人际关系，谁会真的用它榨橙子呢？

自包豪斯以来，作为艺术而存在的设计通常会将"美"的表达指定为设计的核心价值。**如果说美是"一种形式化的视觉语言"，那么这种形式是附着于功能、技术、材料之上，而消解于意义之中的。**宏村有一个半圆形的水池叫"月沼"。从工程师的视角看它具有蓄水救火的功能，是合理的。从画家的视角看它是雅秀诗意的，是"美"的。村民则认为它是一个"聚宝盆"，是"有意义的"。村民们当然知道它能蓄水救火，也很美，但是他们更倾向于把它象征性地理解为聚宝盆。人是生活在一个"意义的世界"里的，人的存在也正体现在对意义的阐释活动中。

米哈伊·契克森特米哈伊（Mihaly Csikszentmihalyi）在《事物的意义：家庭象征与自我》[①]一书中雄辩地指出，**意义的构建来自于每一个体的经验之流，而非审美世界。**物与个体的关系交织于"此在"的在世生存活动之中，而审美经验只是这一整体性活动中非常稀薄的一部分而已。**物无法通过视觉的原则在观者的思维中建构秩序，它只能帮助观者努力寻找自我经验中的秩序。**也就是说，形式主义的美学原则（这是20世纪设计师们的话语领地）无法超越普通人日常生活的意义结构。这一隐秘的意义结构也正是社会科学诸学科致力于揭示的世界。比如，大众收音机（The Volksempfänger）通过造型细节、比例关系、材质对比等视觉元素塑造出绝对的秩序感，"和谐"深藏其中，体现着"静穆的伟大，高贵的单纯"（图5-3）。

如果今天的设计师不能站在"美"之外去理解设计，而是继续执着于好看、酷的争论，或者陷入某种形式、风格、样式的崇拜之中，那么设计就会一直停留在"视觉"层面，所涉及的意义无非是品评后的文化等级归属，如雅俗之分，而不能深入更广阔、更真实、更隐秘的"意义与主体意识"层面。虽然包豪斯的形式主义成就了设计的专业独立，但是未来一代的设计师仅仅懂得美学的形式法则是远远不够的。他们还需要深度地理解人、人工物以及二者之间的互动

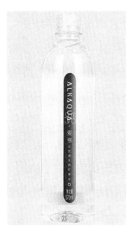

图5-2　爱夸矿泉水

图5-3　大众收音机

① 维克多·马格林，理查德·布坎南. 设计的观念［M］. 张黎，译. 南京：江苏凤凰美术出版社，2018.

关系。他们不应全部聚焦于"美的生产"这一表层关系，而应该更加关注"意义制造"的深层结构。

5.3 应该怎样：从设计方法论的发展历史来看

本章将设计方法论的发展历史划分为三个阶段："艺术—人文阶段""自然科学阶段""社会科学阶段"①。自包豪斯到20世纪50年代属于传统的"艺术设计"阶段，直觉、经验、审美修养等内容被建构为设计师的知识基础，并以此确立了设计学的学科独立。艺术家、建筑师与工匠是包豪斯的第一代教员，他们大多是"反对方法"的，认为设计的本质在于实践中习得的审美经验与灵感顿悟，而设计教育即通过课程训练、教师熏陶来培养上述的"神秘能力"。**那个时代的设计学通过美术、工艺美术、装饰艺术等概念被归入了人文学科。这就是设计学的"艺术—人文"出身，延续至今。**

从20世纪50年代到80年代初期的设计方法论属于"自然科学阶段"。随着系统论、控制论与信息论的思想传播，以及NASA引领的计算机、自动控制、系统管理等技术在各个产业领域的渗透，**设计学也开始追求"科学的、理性的、客观的、实证的"知识，并在此知识基础上输出"系统的解决方案"。**发轫于英国的"设计方法论运动"②以及德国的乌尔姆设计学院（HFG Ulm，1953~1968）③是这一阶段发展的两条主线。马尔多纳多（T. Maldonado）提出了"科学操作主义"（Scientific Operationalism），将设计看作问题求解（Problem-solving）过程；琼斯（J.C.Jones）倡导设计过程的三段论——"分析（Analysis）""综合（Synthesis）""评估（Evaluation）"；布鲁斯·阿彻（L.B. Archer）则详尽地阐述了"设计师的系统方法（Systematic Method of Designer）"。**这一阶段的设计方法论试图以数学、逻辑、理性替代传统的经验、直觉、感性。在依附于艺术—人文之后，设计学开始臣服于自然科学。这样的历史线索以及"非此即彼"的争论至今还存在于我国的设计教育之中，体现于"工科背景"与"艺术背景"两种文化与管理体系对于设计学的抚养权之争。**科学主义的设计方法论是将"人"及其"社会文化"看作"物"，并纳入到"现代性"的再生产系统之中。然而，其激进的态度、僵化教条的思维、简单化的因果逻辑、对生活的机械化管理等因素造成了该阶段的设计方法论体系迅速坍塌。乌尔姆之后，里特尔（Horst Rittel）提出了设计的"抗解问题（Wicked Problems）"以及"无知的对称性（The Symmetry of Ignorance）"，使得设计方法论研究转向了有限理性、溯因逻辑与大众知识。赫伯特·西蒙（Herbert A.Simon）将自然科学（Natural Science）与设计科学（Design Science）区分为"是怎样"与"应该怎样"，明确了二者之间的本质不同。**从"实然"到"应然"，从"事实判断"到"价值判断"，设计方法论的发展转向了第三个阶段——社会科学。**

20世纪80年代以来，计算机技术、认知心理学与语言学的交叉形成了"认知科学"

① 唐林涛. 从设计方法论的历史流变看设计与自然、社会科学的关系［J］. 装饰，2005（7）：54-55.
② CROSS N. Development in Design Methodology［M］. New York：John Wiley & Sons Ltd.，1984.
③ 王敏. "方法"的困境：再析乌尔姆科学设计方法［J］. 装饰，2014（12）：82-85.

（Cognitive Science），并促进了易用性研究（Usability）与交互设计（Interaction Design）的发展。认知心理学家唐纳德·诺曼（Donald Arthur Norman）的系列丛书伴随着这一进程。20世纪80年代中期，来自于乌尔姆设计学院的巴特（R. Butter）及克里斯彭多夫（K. Krisppendorff）提出了"产品语义学（Product Semantics）"①，强调了"设计为人工物（Artifact）赋意"的侧面，并成为之后二三十年的设计关键词。这一阶段的设计方法论首先聚焦于认知科学与语言学，是因为这两门学科的共同点在于研究"外部世界"的"意义"是如何"表征"于人脑的"内部世界"之中的。在后工业社会，设计师所面对的不仅仅是人与物之间简单的、机械性的使用关系，而是更为复杂的信息交换与意义传达问题。

1993年，英国皇家艺术学院克里斯托弗·弗雷灵（Christopher Frayling）教授将"设计研究（Design Research）"②区分为三种类型：research into\for\through design。尽管颇多争议，他的贡献在于将设计活动明确地区分为"研究"与"实践"这样一枚硬币的两面。在Frayling的定义中，Research for Design的研究是为了具体的设计目标搜寻资料，获得启发。这样的研究被定义为设计灵感产生的温床，其逻辑关系是"研究'具体化'于物（Research Embodied in the Artifact）"。此后，不管是Research as Design还是Design as Research，大型公司内部的设计团队与国际化的设计事务所如施乐、IBM、微软、苹果、E-lab、IDEO、Fitch等，纷纷将"设计研究"作为市场竞争与商业成功的根源。与此同时，大批的社会学家、人类学家纷纷进军设计领域，聚焦于日常生活中的器物文化，在"用户研究（User Research）"的专业术语下，针对特定的时间空间下人及其经济、社会关系，展开了"for design"的研究。比如，利兹·桑德斯（Liz Sanders）关于参与式设计的方法来源于人类学的参与式观察，并融合了心理学的理论；肇始于芝加哥的Doblin Group的AEIOU方法是玛格丽特·米德与格利高里·贝特森的影像民族志（Video Ethnography）方法在设计领域的应用；Personas与Scenarios则结合了戏剧人类学与加拿大社会学家欧文·戈夫曼的拟剧理论。来自于湾区的商业性研究型公司Cheskin说"创新的成功来自于对人的深层理解"；芝加哥的Sonicrim公司说"我们应用社会科学与设计思维来帮助你"。这两句口号清楚地表达了设计研究与社会科学之间的关系。2000年后，随着服务经济与景观社会的发展，"体验"（Experience）及相关理论站到了舞台的中央。关于"体验"的研究更多地聚焦于人（主体）、物（客体）与环境（生活世界）之间的现象学关系，也就越来越多地带有综合性的哲学、社会科学色彩。

回顾一个多世纪的设计方法论发展历史不难发现，艺术人文、自然科学、社会科学对于设计学的影响是顺序发生的。**然而，在艺术与科学的争论中，朝向社会科学的方法就被遮蔽了。**设计学需要在特定的主题下研究人与其生活世界之间的相互关系，然后才能创造物质的或者非物质的系统。这样的创新过程必须是连续的，这样的研究也必须是综合性的。因此，除了艺术与科学，设计

① KRIPPENDORFF K. "On the Essential Context of Artifacts or on the Proposition that 'Design is Making Sense（of Things）"［J］. Design Issues，1989（2）：9-39.

② FRAYLING C. Research in Art and Design［J］. Royal College of art Research Papers，1993（1-1）：1-5.

学还应该借鉴社会科学诸学科的知识、理论与方法。

5.4 应该怎样：从设计师的知识结构来看

笔者认为优秀设计师（或者团队）的知识结构需要两大"团块"：人性的知识与物质性的知识。前者涉及的是关于用户、消费者、主体、能动（Agent）等"人"的学问，其知识来源于人文与社会科学；后者涉及的是原理、材料、结构、工艺等关于"物"如何被生产与制造的学问，其知识来源于自然科学与工程技术。设计师的作用在于将两方面的知识整合，创造符合人类总体发展与个体需求的各种人工物或者服务。

聚焦于"功能与使用"侧面的设计师会更多地关注于物质性的知识；作为"意义制造者"的设计师则更多地关注于人性知识。制造意义的设计师不太需要知道黄色在光谱中的具体频率或"市场上89.7%的人购买黄色的杯子"这样的科学性、事实性知识，而是要去理解为什么"人们喜欢黄色的杯子"；黄色与使用环境中的其他器物是怎样的关系；黄色触及了人们怎样的价值与意义系统，勾起了什么样的情感或回忆。这样的理解就不可能是寻求因果逻辑的实验科学，也不能是以设计师（艺术家）自我经验为依据的精英知识，而只能是一种探询意义与价值的社会科学进路。**因此，设计师应该从社会学、语言学、经济学、人类学、符号学、心理学等诸多社会科学中吸取知识与理论，在更广阔的视野中去认识"人"、人工物的社会属性，以及人与物之间的动态关系，从而理解人类行为的多样性，思考那些超越了功能之外的社会生活的"意义丛"。**

首先，社会科学是个不断发展的"知识团块"，要求每一个设计师都成为百科全书式的"知道分子"既是不可能的，也是不必要的。设计师首先应在"广"度上建立起"索引性"的社会科学知识，才能在日后的设计实践中自主地去搜索和应用。比如，发展心理学看似离设计很远，但在儿童玩具设计的主题下则是必需的知识。设计师不必成为发展心理学家，但他应该预先地、大概地知道发展心理学是讲什么内容的。同样地，"分布式经济"与"体验经济学"也是索引性的，是设计师在"分布式创新"与"体验设计"之前就应该知道的经济学常识。好的设计师首先应具有这种广泛的、路标式的知识地图，才能在设计展开之初就知道去哪里寻找知识。

其次，设计师要将社会科学的知识与理论作为用户研究的框架与视角。问卷调查、焦点团体、影子追踪、行为地图……《设计的方法》（*Universal Methods of Design*）[①]一书介绍的100种用户研究的方法大多来自于社会科学。无论是"量"的（亦即更偏自然科学与实证性的社会科学方法）或者是"质"的（亦即更偏人文学科与现象学进路的方法），这些方法都类似于用户研究的工具箱，暗示着设计师只要学会正确使用这些工具，就可以洞察人性，获得灵感。**事实上，使用工具的人比工具本身更重要。**一个具有广博社会科学知识与深度设计经验的设计师与一个刚刚毕业的学生相比，面对同样的用户，使用一样的方法，他们的发现与洞察却有可能差异极大。任何观

① HANINGTON B, MARTIN B. Universal Methods of Design: 100 Ways to Research Complex Problems, Develop Innovative Ideas, and Design Effective Solutions [M]. Rockport Publishers, 2012.

察与理解都需要特定的知识框架与理论视角，否则就会视而不见，察而不觉，用户研究就会沦为盲目地走过场之举。**"谁"研究比"怎样"研究更为重要。**

最后，设计师还应在具体的设计实践过程中，"深"度地应用"理论性"的社会科学知识。比如，深泽直人的设计实践就是具体应用了生态心理学家吉布森的"可供性"理论，同时，这种深度的应用也是对于可供性理论的设计学诠释。设计师还可以通过小的社会空间设计来理解并诠释人类学家霍尔（E.T.Hall，1959～1963）的"近体学"理论，也可以应用霍夫曼的拟剧理论来设计一个体验式的咖啡馆，或者借鉴米哈伊·契克森特米哈伊（Mihaly Csikszentmihalyi）的"心流"理论设计一种"服务"。**好的设计师应该对社会科学诸学科的理论流派、知识要点、基本概念等加以设计学的理解与透视，并通过设计去再次揭示、呈现、表达"人工物"的意义、人与物的互动关系、人及其历史、社会、文化的深层结构。**

学习、理解、研究、应用社会科学知识与理论是未来一代设计师所必需的。因为"拒绝获得知识，只是依从自己的天性或冲动，就不可能产生优秀的设计，这是因为缺乏'他者性'之故。设计应该是对知识和信息敞开胸怀，经受它们的洗礼，才能将其驾驭。"[①] 传统的设计师以直觉为理据去理解人，然后设计、制造人工物；现在的设计师通过各种各样的用户研究方法去理解人，然后开始头脑风暴、方案输出……无论怎样的方式与过程，社会科学都是大有帮助的。康德说："**直观无概念是盲的，思维无内容是空的**"。设计师懂得社会科学的知识、理论与方法就意味着在"用户研究（User Research）"的时候有了概念，在"设计思维（Design Thinking）"的时候有了内容。

5.5 结论：朝向社会科学的设计学

设计是一门综合的学问。真正的创新是在整合艺术人文、自然科学与社会科学各个学科知识的基础上展开的。因此，设计学更加关注的是"之间的知识"。当下是消费社会、大众主权的时代，是意义大于功能的时代。设计学应该更强调"意义编织"的重要性，也就无可避免地与社会科学诸学科发生千丝万缕的关系，这些关系或浅或深，或表或里。

近二十年来，社会设计（Social Design）与社会创新设计（Design for Social Innovation）[②] 的概念进入了设计学领域，这意味着设计学与社会学在实践层面上的交叉、融合，其目的是通过设计思维来解决社会问题，而不再是应用社会科学知识、理论与方法去创造人工物、服务或系统。社区重建、互助医疗、新农村建设、共享交通、有机市集等一系列设计驱动的社会变革正在悄然而又迅速地新生、发展与消失。事实上，某些社会科学理论也担负着"设计"未来的使命，在实证经济学与规范经济学、社会学理论与建构合理社会结构之间就存在这样的关系：前者研究"是什么与为什么"，后者探讨"应该怎样"。**通过社会科学的知识、理论与方法去做设计，或者通过设计去解决社会问题，不管怎样，在研究与实践的两个方面，设计学与社会科学的界限进一步模糊起来。**

① 后藤武，佐佐木正人，深泽直人. 设计的生态学 [M]. 黄友玫，译. 桂林：广西师范大学出版社，2016.
② MANZINI E. Design, When Everybody Designs：An Introduction to Design for Social Innovation [M]. Cambridge：MIT Press，2015.

本章所主张的"朝向社会科学的设计学"不是什么封闭的方法体系或某种教条主义的理论，而是一条学术途径（Approach），即设计师应该在知识、理论与方法上借鉴社会科学诸学科的研究成果，并以实践为牵引，以"整合知识创新"为方法论，在特定的设计主题下游牧于三大知识体系各个学科之间，创造人与其外部世界之间"有意义"的互动关系。如果我们把形式法则、先验的"美"的规律、形态感知的特性、风格与样式等内容算作传统设计学的核心疆土的话，那么设计学与社会科学"之间的知识"则意味着从一个全新的视角去引导、启发设计师理解设计的内涵与外延，是站在设计之外去看待设计。超以象外，得其环中。唯有如此，我们才有可能向深、向广地去扩大设计实践、研究与教育的范围，给予设计师更广阔的知识视野与更大的启发。**未来一代的设计师，不应该仅仅是一个"形式"或"物"的创造者，更应该是意义、观念、方式、文化的创新者。**

INTEGRATING
KNOWLEDGE
INNOVATION

第 2 部分
——

整合知识创新

第6章

一

知识的游牧与整合——
半导体照明系统研究与
创新设计

在过去的几个世纪里，理科、工科、人文、艺术，各个学科在自身的专业知识范围内越走越深，与此同时，也造成了无法冲破的学科壁垒。21世纪人类面临的新问题将无法在单独的领域内解决，而是必须经由彼此相互关联的科学家、艺术家、工程师、设计师以及人文学者，在一个开放互动的环境中共同解决。设计是人类系统的、有目的的创造活动，而不仅仅是输出造型，或者制造形式美感，当然更不应该为销售而制造视觉刺激。基于上述的学科发展趋势以及我国的设计产业现状，本章将探讨一条新的途径，即"整合知识创新"。**在本质上设计是一门综合的学问。真正的创新设计也是在整合各个学科知识的基础上展开的，它诞生于学科壁垒之间。因此，"整合知识创新"将成为未来一代的设计方法论。**下面将通过"半导体照明系统研究与创新设计"实践项目来详细阐述这一观点。

6.1　过程

"半导体照明系统研究与创新设计"项目为LED龙头企业广东东莞勤上光电股份有限公司（以下简称"勤上光电"）与清华大学美术学院展开的产学研项目，其目的是通过系统化的研究与设计，创造适合于LED光源特点的新一代照明产品。试验性、研究性、前瞻性为该项目的特点，该项目是建立在整合各个方面知识基础上的，在技术与艺术完美结合的基础上的，在人性与物质性相互适应的基础上的，在制造可行性与环境友好性相协调的基础上的。同时，该项目试图在国内设计学科产学研合作，以及设计研究方法探索上走出一条新路。在项目展开之初，笔者便将"**通过设计做研究**"确定为基本的研发逻辑。以研究为基础，以设计为驱动，或者说"设计"与"研究"是一体两面的。通过基础性的研究，我们才找到了创新设计的方向与发力点，而通过具体的设计使得接下来的研究更深入，更有针对性（图6-1）。

在初期的研究阶段，设计方向是模糊的，方案也是概念化的。因此，该阶段可以表述为"基

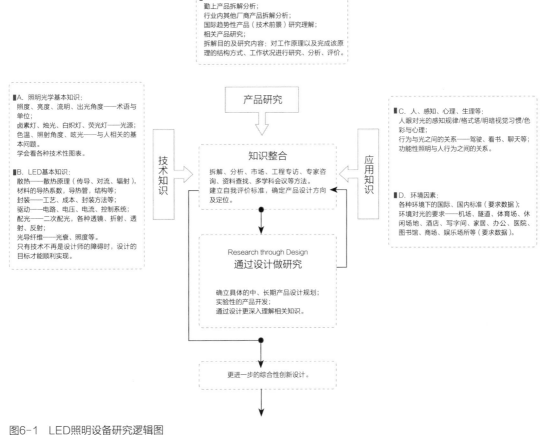

图6-1　LED照明设备研究逻辑图

础期"。设计师进入任何一个既有的领域，都要首先了解清楚设计对象"是什么"以及"为什么（是这样）"，然后才会知道"怎么样（进行设计）"。**对于知识最快、最好的理解方法就是使用知识，也就是以解决方案为牵引，通过快速原型创新（Rapid Prototype）与检验测试来一步一步地深入理解知识。**这个时期，我们并不追求最终的、完美的解决方案，而是**通过解决方案去理解问题**。也正是在这一时期，笔者首次提出了"蜂窝煤通风散热"的构想。这个最初的萌芽在两年后转变为发明专利，也最终成为人民大会堂万人顶满天星LED改造项目的核心技术（图6-2）。

为了更加深入地"知道"，接下来我们开展了四个方向的照明产品设计，分别是城市、办公、商业和家庭。人在不同的环境下有不同的行为，则对"光"具有不同的需求。在半导体照明技术出现之前，人与光环境的关系就已经存在了，不管是蜡烛，还是白炽灯、金卤灯、荧光灯，设计的最终指向是合理、舒适、高效、美观的人工光环境。因此，这一阶段的研究工作也开始逐步转向了"人性"的层面，更关注于人、环境、光三者之间的关系。

办公照明的设计目的就是为使用者提供完成工作任务所需的光线，并进一步从使用者生理和心理的需要出发，创造高质量的舒适光环境，以提高工作人员的工作积极性，进而提高工作效率。我们阅读了大量关于办公照明规范的文章，并对一些大型写字楼的办公空间进行了考察。现代办

公空间基本上采用的是传统光源照明，并且有具体的产品规范，然而LED作为一种新的光源，不能只是简单地将传统光源替换，因此设计师在开展设计前首先要做的一件事，就是弄清楚办公空间中人与光的关系，也就是将现有空间中灯具的参数转换成人对光的感受。根据LED的发光特点，我们将办公照明设计的重点聚焦在照度选择、眩光控制、布光方式三个部分，并有意识地区分了普遍照明、区域照明与局部照明的不同，使得办公空间内的光环境可以依据人的行为需求而调节。同样的研究思路也应用于商业、城市及家居照明领域（图6-3）。

　　四个产品领域的实验性创新设计阶段属于全面探索期，工作重点一方面在于人与光环境关系的认识与理解，另一方面在于创新思路的扩展。在前两个阶段的知识积淀下，第三阶段是一个全面的突破期，这是在与勤上光电股份有限公司合作一年后发生的。突破主要来自于两个方面。首先是在宏观上，我们梳理了如下的系统研究与创新设计的"树状关系图"。创新设计需要在"人性（艺术性）"与"物质性（科学性、技术性）"两个侧面的知识中汲取营养，在整合这两个方面知识的基础上进行创新设计，而作为设计的成果也是针对不同光环境的系统解决方案。系统研究是

图6-2　蜂窝煤的原理应用于散热结构设计的初期原型

图6-3　商业展柜照明研究——根据商品的质感属性考虑照明方式

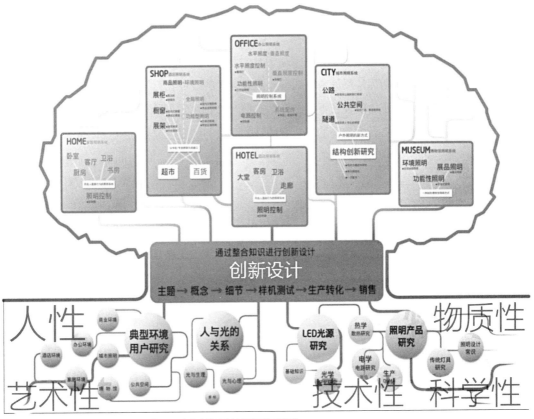

图6-4 系统研究与创新设计的"LED产业创新设计组织关系图"

基础性的，需要各行各业的专家，这就如同树根的功能，吸收各种知识；创新设计的过程是在企业内部发生的，也就是将各种知识进行整合加工的过程，类似于树干的功能，将养分运输到枝叶，而最终提供给用户的系统化产品与服务就如同果实。丰硕甜美的果实来自于树根吸收的养分，也来自于树干的整合、运输与传递。因此，企业在关注创新成果的同时，更应注重基础研究与创新结构的组织。这个树状的"LED产业创新设计组织关系图"得到了勤上光电股份有限公司各级领导、工程师、销售团队的普遍理解与认可，也为推进我们后期的创新研发工作带来了诸多便利（图6-4）。

突破性的另一个方面在于具体的散热设计，即由蜂窝煤原理引出的"**垂直对流散热结构**"，这是在第一阶段就已经出现的概念，但是我们到此才发现这个概念的重要意义。传统路灯的散热片结构，冷空气无法补充到散热片密集的缝隙中，热量积聚在根部，工程师们仅仅根据热源功率去推算表面积，而不考虑空气的流动性，因此造成了"热岛效应"，即中间、根部的鳍片由于没有空气流动而过热。蜂窝煤、涮火锅的烟囱具有相同的热学原理，即上、下两个表面的温度差所造成的空气压力，会使得冷空气快速向上流动。概念不会凭空出现。垂直对流散热的想法一方面基于前期对LED散热问题的持续研究，另一方面在于个人的生活经验与想象力的发挥。**从蜂窝煤到垂直对流散热结构，这种灵感的降临就是唐纳德·舍恩（Donald Schon）所讲的"生成式隐喻（Generative Metaphor）"**。可以说，设计中的直觉、灵感与顿悟来自于持续的思考，也来自于日常生活中的常识。常识中都蕴含了最基本的科学原理。无论是蜂窝煤还是烟囱，其基本原理都

是通过冷热空气之间的压力差而加速空气流动，从而实现了燃烧速度的加快。在被动散热情况下（无风扇或泵等），改变空气流动方向，加快空气流速，利用空气自下而上的对流实现散热目的。

此外，从概念到最终的产品有很长的路要走。基于此突破口，我们开始了一系列的构想、分析、模拟与试验。最初设想将散热片设计成流线型、没有死角的"钟乳石"结构，空气在流线型散热片表面应该会跑得更快，于是出现了下面的方案：每一个芯片四周是通气的孔，每一个通气孔的四周是四个芯片，这样产生最大效率的空气流通性，产生的热量迅速与空气热交换。钟乳石状的双曲面造型，既是符合热学的，又是符合自然的，同时也是符合美学的。而且，完全的曲面更有利于雨水冲刷，不积灰尘与鸟粪（图6-5）。

流线型对散热的作用只是理论上的构想，而实际效果必须通过测试。我们请清华大学热能系的研究生利用三维模型进行了热学模拟。经过模拟测试，发现空气的流动规律和想象的不同，空气遇热迅速上升，无法碰到钟乳石的顶端（图6-6）。进一步的改进方案是将散热片延伸到空气流动的空隙上，理论上应该让空气更容易带走热量（图6-7）。模拟测试结果证明，将散热片延伸至空隙位的方式是正确的，为了优化结构，我们又进行了大量的设计和验证，包括三维模型和实体模型（图6-8）。

在这一阶段路灯散热模块的研究中，我们充分理解并实践垂直对流散热的结构，对路灯模块散热片的结构以及组合方式进行了大量研究，最终确定了如下的方案。在1∶1CNC加工出原型

图6-5　根据蜂窝煤原理设计的路灯，流线型的钟乳石形态

图6-6　根据流速场与热密度场的图可以看出，该方案热传导性能很好，但是热交换性能不好，空气在钟乳石表面的流速不高，未实现烟囱效应的流速加快

图6-7　将鳍片伸到空气流动的孔中间，可以加速热交换

图6-8　应用于热学模拟与实际热测试的原型结构

图6-9　模块原型的热成像图，结果显示，在将芯片功率从1瓦加大到3瓦情况下，散热效果良好，在相同热功率下，优于现在的被动式散热器

后，我们进行了实际的热测试（图6-9）。

　　合乎科学原理的散热结构还需要合适的生产工艺去实现，如果工艺复杂、成本高则不符合DFMA（Design for Manufacture and Assembly）原则，也就不是一个好的设计。因此，在这一阶段，我们也开始整合结构、材料与加工工艺方面的知识。一般的铝散热器大多采用拉伸工艺，但是该工艺并不适用于蜂窝散热的结构。在系统研究了铝材的导热系数、热膨胀系数、加工

方式与基本模具原理以及价格等多方面知识后，我们最终选定了"冷挤压"工艺。材料选择为工业用纯铝，热导系数［217.7瓦/（米·开尔文）］高于一般的铝挤型散热器［6063铝合金导热系数为201瓦/（米·开尔文）］。表面喷涂黑色纳米漆。黑色可增加辐射散热功能，纳米漆通过表面的微结构，实现了表面积的最大化。**如果一个设计方案不包含其实现方式的话，再好的想法也只是空中楼阁，这也是设计师知识结构里非常重要的一个侧面**，因为没有工程师或者科学家能够给予系统答案，他们只能是在某一个问题点上的助手，而全面的解决需要在设计师的大脑中构建完成。

第四阶段是概念产品走向成熟的阶段。垂直对流散热的结构终于实现了产品化。首先是路灯得到了完善。除了散热结构的最终确定，还包括了单元模数、电路结构、透镜及防水、电源模组等一系列的相关问题解决。"对流散热"仅仅是一个突破口，它成功地融入路灯的系统，是一个漫长而复杂的过程。此外，"垂直对流散热"的结构还被移植到了筒灯上。这一原理本身就是"原型创新"，它可以被广泛地扩展为一个庞大的产品线。筒灯的测试结果证明，这一原理的移植是行之有效的。在人民大会堂项目的设计过程中，我们成功利用了垂直对流散热的原理，设计出了满足人民大会堂这种特殊环境要求的灯具（图6-10、图6-11）。

与勤上光电股份有限公司的上一代产品以及当前行业内的其他厂商产品比较，"拉风一号"具有如下特点：采用模块化的结构，每一个芯片（热源）产生的热量，先通过交叉型的鳍片导向模块间的缝隙，并在模块组合的情况下形成"烟囱"，从而使得空气的上下流动加快。这样的结构，使得每一个芯片的四周都是"烟囱"，而每一个"烟囱"的四周都是芯片，这样形成了均匀分布的流速场和通风量，消除了热源周围的"热岛"，实现了"被动式散热"的最优。因此，在相同的出光能力下，"拉风一号"体积小、重量轻、散热好、成本低。最后，整灯结构确定后进行了样品制作，并进行了实际测试。结果证明我们的设计的确优于前代产品，并且用DFMA的原则来比较前代产品和最新设计，以实际数据证明了新设计的价值（图6-12、图6-13）。

图6-10　最终模块设计爆炸图

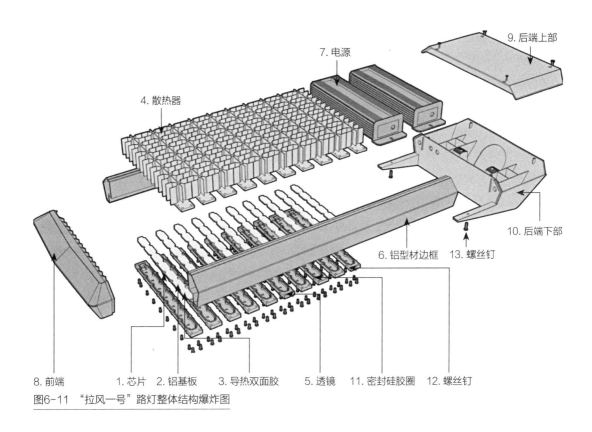

图6-11 "拉风一号"路灯整体结构爆炸图

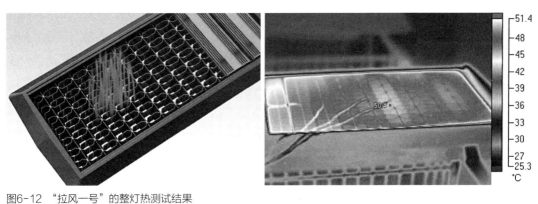

图6-12 "拉风一号"的整灯热测试结果

图6-13 "拉风"系列路灯最终获得了2012中国设计红星奖银奖

6.2 人民大会堂万人顶满天星LED改造项目

2012年是我国半导体照明产业发展中非常关键的一年。在欧美国家还在阻力重重、慎重选择、迟疑决策的时候，我国的半导体照明产业已经开始井喷式发展了。当然，这得益于我国宏观产业政策的巨大支持。除了节能减排的内在需求以外，在新一代的照明产业上实现对欧美的超越也是隐含的动因。既然我们站在了同一起跑线上，那么起跑的爆发力当然是很重要的了。于是，以人民大会堂万人顶满天星LED（发光二极管，以下简称"LED"）改造项目为代表的一系列示范工程就发挥了对产业界的"引航"作用。

2012年4月，东莞勤上光电股份有限公司中标人民大会堂万人大礼堂满天星LED改造项目。同年11月，在党的十八大召开前夕，该工程顺利完工，并通过国家建筑工程质量监督检验中心的检测验收，在节能效率与照明效果两个方面的各项指标均非常出色，受到各个领域专家、领导的一致好评。该项目作为国家发展和改革委员会（以下简称"国家发改委"）推动的"节能减排"示范性工程，对于引领国内LED照明产业的发展具有重大意义。

作为该项目的总设计师，笔者经历了从现场勘测、设计、测试到安装的全部过程。为人民大会堂提供低能耗、高质量的光环境是实际意义上的成功，而在实践案例中总结经验，并在理论的层面上进行分析，从而为整个产业的创新设计提供知识与方法，为LED企业提供可实现、可操作的研发路径，并进一步带动更多、更合理的创新设计，这是该项目理论意义上的成功。

本项目的成功得益于清华大学创新设计团队与勤上光电股份有限公司内部研发团队的深度产学研合作。自2009年6月开始，笔者所带领的清华大学美术学院创新设计团队即与东莞勤上光电股份有限公司展开了深度的产学研合作。在两年多的合作中，我们已经公开了发明专利两项，获得实用新型专利两项以及多项外观专利。人民大会堂万人顶满天星LED改造项目，则是该研究成果的延续。也正是在前期研究的基础上，才能迅速在短时间内形成设计方案并顺利实施。创新设计绝非一朝一夕的事业，更不是天才的拍脑袋顿悟，而是许多人的智慧与汗水的汇集，是长时间的持续思考与多次的失败尝试。

我们的研究首先是从人的行为与空间环境出发的。人民大会堂万人大礼堂是一个非常特殊的空间环境：南北宽76米，东西进深60米，高33米；主席台台面宽32米，高18米；穹隆顶、大跨度、无立柱结构；礼堂平面呈扇面形，三层座椅，层层梯升；设有近万个软席座位；顶部中央是红宝石般的巨大红色五角星灯，周围有镏金的70道光芒线和40个葵花瓣，三环水波式暗灯槽，一环大于一环，与顶棚500盏满天星灯交相辉映。在如此巨大的空间内，无任何自然采光，全部人工照明，这在国内外都是罕见的。在此空间内，代表们会阅读报告、做笔记、选举投票等，主席台领导会发言并被电视摄像。实现上述行为目的的功能性照明完全来自于顶部的500多盏满天星LED灯，其光源为1000瓦或500瓦白炽灯，色温2700开尔文左右，照明方式为普照，无其他重点照明。它具有会议室的照度需求，却有着最大型剧院的空间尺度。因此，其主要问题在以下三个方面：（1）最显而易见的是其过高的能耗。而且，白炽灯通过辐射致使大量的热量积聚在空间内，造成空调系统的高负荷；（2）现场实测观众区水平平均照度在240～290勒克斯，这造成了会议代表们书写、记

录的时候不够亮；垂直照度与半柱面照度过低（100勒克斯左右），致使人的面部较暗，不利于电视转播；（3）为了电视转播的效果，主席台平均水平照度为760勒克斯，而在2700开尔文色温下，"高照度低色温"造成主席台区域的"热烈气氛"，但是容易使人疲劳，再加上大量的辐射热，领导们经常在满头大汗、燥热难当的情况下，还要长时间开会。经过多次专家研讨，人民大会堂管理局制定了该空间LED改造的具体技术指标要求（表6-1）：

<div align="center">万人大礼堂LED照明工程技术指标</div>

<div align="right">表6-1</div>

分区	部位	照度类别	照度值（lx）	原照度（lx）	照度均匀度	照度比	色温（K）	显色指数 R_a	眩光 GR	谐波电流（A）
大礼堂	观众席前区	水平	500	286	0.5	0.75~2	3000	≥80	≤35	《电磁兼容　限值　第1部分：谐波电流发射限值（设备每相输入电流≤16A）》（GB 17625.1—2003）、《电磁兼容　限值　第2部分：对每相额定电流≤16A且无条件接入的设备在公用低压供电系统中产生的电压变化、电压波动和闪烁的限制》（GB 17625.2—2007）[①]
		垂直	200	101	0.5					
		半柱面	200	107	0.5					
	观众席中区	水平	500	289	0.5	0.75~2	3000	≥80	≤35	
		垂直	200	139	0.5					
		半柱面	200	137	0.5					
	观众席后区	水平	300	240	0.5	0.75~2	3000	≥80	≤35	
		垂直	150	80	0.5					
		半柱面	150	71	0.5					
	主席台	水平	750	730	0.7	0.75~2	3000	≥80	≤35	
		垂直	500	218	0.6					
		半柱面	500	239	0.6					
	通道出入口	水平	300	160	0.5	—	3000	≥80	—	

注：1.表中给出的照度值均为最低维持平均值；2.照度比为平均水平照度与垂直照度之比。

表6-1的参数基本回应了前述的主要问题：在提高观众区水平照度的同时，提高色温至3000开尔文，适度地体现了"高照度高色温"的基本原则。同时，3000开尔文的色温使得空间"冷"了一点，降低"燥热感"，也符合电视转播（摄像设备）的色温要求。提高了垂直/半柱面照度，使得人的面部更亮，同时增强了面部的体积感。接下来的任务则是如何使用LED照明来达到上述要求。在此标准下，各个厂家展开了技术上的比拼。事实上，大家比拼的是企业内部的知识积累与研发的积淀厚度。当机会来敲门时，有准备的企业自然会把握住机遇。

人民大会堂万人顶满天星LED改造项目的照明改造难度很大，对照明灯具的功率要求也非常

① 该项目实施期间这两个标准处于执行期，并未有更新版。本书在写作时列举此案例，故不对该标准作更新替换。目前《电磁兼容　限值　第1部分：谐波电流发射限值（设备每相输入电流≤16A）》（GB 17625.1—2003）被《电磁兼容　限值　第1部分：谐波电流发射限值（设备每相输入电流≤16A）》（GB 17625.1—2022）替代。

高。我们面临的首要问题是如何解决大功率、小体积限定下的散热问题，其次是如何控制眩光并达到照明质量（照明环境的舒适度），最后是如何在现有的可控硅系统内实现0亮度到100%亮度的非线性控制。而且，这一系列技术问题是相互交织在一起的。LED作为一种新光源，有其自身的优点与缺点，只有通过设计，才能扬长避短，获得"高效率"与"好效果"的照明。我们选择的技术途径是：热——寿命；光——环境；电——控制。

热——寿命：散热问题是大功率LED照明产品的核心问题。对于现有的LED光效水平而言，输入电能的60%~70%转变为无法借助辐射释放的热量，而且LED芯片尺寸很小，如果散热不良，则会使芯片温度升高，引起热应力分布不均、芯片发光效率降低、荧光粉激发效率下降，并直接影响到芯片的出光效率以及产品寿命。热学问题是"命"的问题，是光学与电学的基础。如果没有了5万小时寿命的前提，任何配光设计与电路控制都毫无意义，因为已经无光可"配"、无光可"控"了。我们的热学解决方案是利用"垂直对流散热"的结构。该结构是在"蜂窝煤原理"启发下的原型创新，充分利用空气热动力学原理的"烟囱效应"，自然对流加速散热，将传统LED散热器所存在的"热岛"效应彻底解决，并把LED灯具与楼宇新风系统的出风口结合，利用新风系统进行主动散热。材料上使用纯铝（热岛系数217.7瓦/开尔文）冷挤压工艺，实现了将1瓦芯片推3瓦，在获得同等光通量情况下，大幅度减少了芯片使用数量，芯片节省率高达60%，既提高了芯片寿命，又使得灯具重量减轻，装配时间缩短，物流成本降低，从而全方位实现LED 绿色、节能的目标（图6-14）。

光——环境：光是实现人的行为与空间功能的根本要素。因此，我们设计的是"光"，而不是"灯"。在现场实测后，我们发现万人大礼堂配光设计中的难点在于如何平衡水平照度与垂直照度的比值、照度均匀度与眩光这三者的关系上，同时还要考虑整灯的功率确定以及每瓦的光效至少不低于75流明。在这样巨大的空间内，光能量如何在空间中分布才能既不浪费，又比较舒适呢？同等功率下，如果透镜的角度太小，则水平照度与眩光值会好，而垂直照度与均匀度差；如果透视的角度太大，则垂直照度与均匀度会好，但水平照度与眩光值差。因此，设计就是在各方的限制下找到那个"平衡点"。我们试验了许多种角度的透镜，实测了万人大礼堂内部材料的反射系数，并经过无数次的Dialex模拟，最终确定了透镜的规格。光学问题是直接决定照明"效率"与"效果"的因素，在这方面，没有捷径可循，只有不断地试验、模拟、修改，止于至善。

电——控制：控制问题是本项目最大的挑战。

图6-14 垂直对流的散热方式加速了空气流动，带走热量，可将1瓦芯片推3瓦，在总光通量不变情况下，节省了芯片数量，减轻了体积与重量，减少了装配时间与运输成本

LED是直流的世界，而且微弱的电流变化，都会使得其亮度变化很大。而人民大会堂传统的白炽灯是采用可控硅调压的方式来实现对灯具亮度的控制，这是不同的系统。而且，沿用原来的可控硅调光模式，造成了灯具的一致性成为最大的难点。灯具分为三种不同的功率，在灯与灯之间实现完全同步是一个超级难点。大功率的LED灯具，在上电启动的时候本身就存在差异，再加上可控硅设备的差异、电网的波动，想要508盏灯十分整齐地亮起来，具有很大的难度。在整个开发过程中，利用硬件结合软件的方式，通过不断地尝试，长期地观察，软件、硬件的不断优化和更改，最后才确定生产方案。这样不但实现了开灯、关灯的良好一致性，而且可以停留在任意的亮度值。此外，白炽灯可以实现接近0亮度上行、下行调光。按照人民大会堂管理局的要求，改造后的LED照明同样要达到或接近0亮度调光。我们面临两条技术路径的选择：PWM还是线性模拟？如采用PWM对LED进行调光，最低亮度能达到2%左右。采用线性模拟调光则亮度的起步点要相对高一点，因为模拟量相对于数字量在精度上更难控制，但PWM的高速开关会造成灯具的频闪，虽然频闪的频率可以躲开肉眼的识别，但在高速摄像机下会很明显地看到闪烁。我们在多次讨论后，决定采用模拟形式对LED进行调光，也就是降电流的方式。这样，就算是在高速摄像机下也看不到一点点的闪烁。最终，经过对可控硅调光设备特性和调光曲线设置等深入研究，且与人民大会堂管理局工程技术人员、调光设备开发商的工程师共同在现场调试、讨论，我们既实现了稳定的光线控制，也达到了完美的摄像效果。

材料、结构、工艺、造型：垂直对流的结构不能采用行业内惯用的6063铝合金（导热系数为201瓦/开尔文）拉伸的方式达到。压铸铝虽然可以成型，但是压铸铝的分子间金相结构比较松散，不连贯，甚至有气孔，造成其热岛系数（70~80瓦/开尔文）很低。这是我们在研发过程中遇到的又一大难题。创新设计不仅包含了好的想法，还需要实现想法的具体途径，也就是选择合适的材料、结构、工艺去达到散热目的。我们创造性地采用高纯度铝（导热系数为217.7瓦/开尔文）、"冷挤压"的成型工艺（高纯度铝在常温下利用油压机的压力使其产生塑性变形），保持了金属材料流线（金相组织）不会被切断，冷锻能使金属强化，提高零件的强度（图6-15）。成品强度比切削

图6-15　人民大会堂万人大礼堂LED灯使用的工业用纯铝冷挤压模块，热导系数高达217.7瓦/开尔文，性能优于6063铝合金

加工的或铸造成型的零件强度要高，而高纯铝导热性与散热性也是最好的。在经过一系列的热学模拟与优化后，我们确定了气孔形态与尺寸的最佳参数。气孔太密则空气流速不够，热交换效率差；气孔太稀疏则散热面积不够大，可供热交换的区域不够。冷挤压的工艺可生产的最薄壁厚为1毫米。这样，经过实际的热测试，热沉温度小于60℃的情况下，整灯的重量在5千克以内。体积小、重量轻、散热面积大、空气流速快、工艺可实现，我们在这几个相互交织的因素之间"寻找"着答案，经历了无数次的模拟、实验、调整、反复修改与测试。所谓的 Research，应该理解为"Re+search"，也就是Search Again and Again and Again……如同爱迪生的工作，是由99%的汗水与1%的天才构成。在外观方面，我们设计了环环相套的"小满天星"造型。210瓦的灯具由105颗芯片围合5圈而成，间隙为空气对流的散热孔。散热器由8瓣连接而成，整灯连接巧妙，环环相扣。灯体内连接件平均分布，受力平衡。制造工艺水平高，结构紧凑，连接精度高。

　　2012年9月12日，由勤上光电成功中标并主体完成的人民大会堂万人大礼堂及周边设施的LED照明节能改造项目正式竣工并顺利通过验收。2012年11月8日，党的十八大召开。通过电视画面，大家看到了改造后的照明效果。此次项目总共更换原有1000瓦白炽灯327套、500瓦白炽灯92套、300瓦白炽灯89套，共计508盏，总功耗由原来的399700瓦降低到84130瓦，节电率超过80%。同时，人民大会堂各层实测的平均照度为原照度的2～3倍，垂直照度提高20%。同时还降低了灯具向人民大会堂辐射的热量约300开尔文，间接节约大量的空调用电，感觉冷暖舒适，既保证并提高了人民大会堂的照明应用需求效果，也达到了节能环保的经济效益（图6-16）。

　　半导体照明是一种新型的照明技术，采用LED照明将是照明发展的必然趋势。在人民大会堂

图6-16　在2013年12月在人民大会堂举办的"万人大礼堂满天星LED技术研讨会"上，各个专家、学者与领导对本项目表达了一致的好评

这么高大的空间、这么重要的场所采用LED照明，的确是一个巨大的挑战，也是贯彻国家发改委提出的《关于加快发展半导体照明节能产业的意见》的重要举措，对促进LED在室内照明的应用具有重要的示范作用，对推动国家倡导的节能减排策略具有重大意义。

6.3 反思

如前所述，本章的写作目的是总结实践中积淀的知识与经验，供产业界与设计师借鉴，并在我们的肩膀上进一步创造。一个人、一个团队，甚至一个企业的成功都是局部的，最重要的是整个产业界能够找到创新的途径，并使得国家在半导体照明的国际竞争中胜出。下面将过程中诞生的一些思考呈现给大家，姑且称为"半导体照明创新设计的途径"。

第一，我们国家并不生产半导体照明中最核心的部件，即芯片。但这并不需要气馁，我们没占据山顶，但是可以盘踞在山脚或者山腰，也就是说，我们可以在"应用"上领先芯片生产商。这就像苹果（Apple）公司一样，它不生产芯片、屏幕甚至各种应用软件，因为它生产"Apple"本身。此外，半导体照明的创新设计也不起步于芯片，而是源于人、光与环境的关系。图书馆、剧院、居室、餐厅，人在特定空间内对光环境的需求是先于半导体芯片的，在蜡烛、火炬、煤油灯、白炽灯、荧光灯时代，这些关系也是恒定不变的。人类的技术发展到半导体照明时代，也同样不能超越这些关系。**因此，任何照明产品设计的起始点，一定是人与光及其环境之间的动态关系研究。我们的工作也是从万人大礼堂的空间以及人的行为需求研究展开的。技术的最终目的都是人文。**

第二，好的照明设计是在尽可能小的能耗下，为人的各种行为提供功能性照明，同时也为人提供舒适的光环境。也就是说，包含了光的"效率（每瓦的光通量）"与光的"效果（光的质）"两个方面。当前，我们国家提倡半导体照明的节电特性，也就极端地追求光的"效率"，这是一种片面的理解。尤其是在室内环境，人们对于光的色温、眩光值、显色指数以及照度均匀度等光的"效果"会更加关注。因此，所谓的"光效"包含了"效率（量）"与"效果（质）"两个方面，设计的任务是平衡二者的关系。

第三，半导体光源有其自身的"特点"，这个特点既不是缺点也不是优点，仅仅是"特点"而已，就像白炽灯、荧光灯、金卤灯等光源，都有各自的"特点"。大家认为LED的光谱中缺乏红外线、紫外线，而且显色指数不高，这看似是缺点，但是在某些特殊环境内则有可能是优点（比如古文物展示）。这是个辩证法问题，就如同一个人个子矮看似是缺点，可作为坦克兵则是优点。关键在于，设计中如何认清其特点，扬长避短，创造性使用。由于传统光源的"存在惯性"，大家还在用LED做荧光灯管，或者做成白炽灯的灯泡，这是个认识论问题，而不是方法论问题。

第四，在方法论层面，创新的途径在于"整合知识"。半导体照明涉及光学、电学、热学，以及材料、结构、工艺等，当然还有人文、环境、艺术等。对于各个领域内的专家来说，任何单一领域内的问题都是可以解决的，对于他们来说都是小儿科。但是，当这些问题相互交织在一起，而光学专家不懂热，热学专家不懂电的时候，再小的问题也是无解的。**教育系统会以培养"专"家为**

目的。"专"家在各自的领域内越走越深，因此与另外学科的"专"家就会有巨大的鸿沟与壁垒。因此，半导体照明创新设计的任务就在于弥补光学、电学与热学之间的鸿沟，整合知识才能创新。如果个人的知识结构不够完善，那就需要组织多学科的团队来实现。人民大会堂万人顶满天星LED改造项目的成功，就得益于清华大学内部以及勤上光电股份有限公司研发人员的多学科协同创新。

6.4 结论：创新即整合知识

设计是一门强调综合的学问，因此，任何知识都可能成为"设计内"的知识。在本项目中，蜂窝煤或者烟囱的知识来自于日常生活，属于常识性知识，但是却蕴含了最基本的物理学。此外，冷挤压的纯铝成型工艺、DFMA、电路的爬电距离、IP67的防水等级、PC透镜的老化等一系列知识，这些都是关于"物质性"的知识，它们是相互关联的；而人、光、环境、行为等侧面，则属于"人性"的知识。这些知识都需要在最终的产品中得以体现。因此，设计整合的是"人"的知识系统与"物"的知识系统。不能过于强调科学与技术创新，而忽视了设计创新的重要性。设计是风，科学技术则是蒲公英的种子，只有在风的带引下它们才会找到社会和人文的土壤，才会变成产品，生根发芽。设计师的职责就在于打破专业壁垒，将各个学科的知识融会贯通，创新出真正适合人类生活方式的产品。创新的过程亦是知识整合的过程。

第7章

—

歧感与未来——"智能型无人系统母船"的创新设计实践

2021年7月于广州开工建造的"智能型无人系统母船"（简称"母船"）是全球首艘可智能遥控、自主航行的科考船，可实现空、海、潜无人系统协同作业，可通过传感器、卫星通信、互联网等技术手段，实现开阔水域自主航行、辅助离靠泊、远程监视和遥控等多种功能。母船可搭载、转运及布放多种类、批量化的空、海、潜立体探测无人系统，可执行海洋测绘、海洋观测、海上巡检及部分调查取样等多样化的海洋调查任务。

母船是一艘具有革命性意义的智能型科考船。本章从外观、色彩—材质、活动区三个侧面介绍母船的创新设计理念。**将"未来感"赋形于母船的外观之上和空间之内是本设计的最终目标，具体的设计策略则是让人们在观看、体验、使用的过程中与历史、当下的经验发生"断裂"，通过疏离的、陌生的感性配方，在"是，又不是"的模糊地带制造"歧感"，以此激活能动主体的感性系统，打破固有的观念框架。**下文分别从设计过程、外观设计、色彩—材质、艏楼活动区四个侧面来具体阐述母船设计实践的整体思路。

7.1 设计过程

受中国舰船研究设计中心的委托，自2020年6月始，笔者带领团队展开了招标前的外观总体造型及内部空间总布置的设计工作。在传统的船舶设计程序中，总布置工作主要是对船舶使用效能和航行性能的一种系统性思考，主要包括空间的功能组织关系与设备、管道的布放与安置等，包括了大量的数据信息和数学计算。我们称这样的工作为**"工程师式"**的总布置。事实上，总布置工作也关乎外观的骨骼比例与整体样貌，更加关乎人（科学家与船员）的行为与体验、感知与舒适性等人性化内容。被工程师忽略的这部分是**"设计师式"**的总布置工作。在设计之初，我们就按照此方式系统地梳理了母船的空间逻辑。在与中国舰船研究设计中心的工程师团队的沟通、协作、争论、妥协中找到了两种思维方式之间的平衡点。

驾驶室、居住舱室、实验室、厨房与餐厅、学术报告厅与休闲区、储藏室与机舱间，空间是船舶最重要、最有价值的部分。各个功能性空间之间既要遵循实用的逻辑，还要遵循船舶稳性、结构强度、管道布放效率、建造可行性等工程逻辑。同时，也是本章特别强调的，空间的布置还要遵循美学上的感知逻辑。设计师的工作就是要将物理学意义上的"稳定"与视知觉意义上的"平衡"整合在同一个设计方案里。因此，每一个功能性空间都是各种矛盾关系的交汇之处。母船在功能特征上不同于一般的科考船，这是母船的本质所在。**空间规划及外观创新就在于将母船的"内在本质"呈现出来，这是一个由内而外的过程。如果说母船的内在本质是灵魂，那么空间关系就是骨骼框架，而外观则是身体样貌。**笔者一贯主张，船舶外观设计绝不是给各种设备加一个外部的套子，或披上一件衣服。事实上，外观是使得"这条船"独一无二的特性得以呈现的关键途径。就像维特根斯坦（Ludwing Josef Johann Wittgenstein）所说的"身体是灵魂的图景"。

2020年12月，我们设计的外观方案在竞标中获得了招标评委及与会专家们的一致称赞。最终，中国舰船研究设计中心获得了该项目的EPC（设计、采购、建造）总承包合同。中标后，我们展开了该船的外观细节设计与甲板以上内部空间的人性化设计工作。2020年12月～2021年7月的半年多时间里，从草图、比例模型，再到3D建模、效果图渲与工程图纸输出，我们逐步细化了设计理念，视觉化了意象，丰富了设计语言。具体的工作内容包括了整体空间规划与结构可行性分析（此部分内容与中国舰船研究设计中心的工程师合作完成）、外观造型与涂装、色彩计划与材料选择、健康照明系统、寻路与空间识别系统、舱室家具与软装配饰等。

母船的外观由复杂的空间曲线、曲面构成，其复杂程度是传统的CASD设计方法所无法实现的。我们使用了"逆向工程"（Reverse Engineering）的设计方式，即首先使用聚氨酯泡沫及油泥作为材料，按照1：100的比例手工制作模型，并在模型上推敲、修改主体线形、造型细节、空间位置、比例关系，然后以该实体模型为对象，使用激光采集关键点集，再导入三维软件中进行参数化设计修改，完善相关细节。相较于传统的从CAD二维总图（平面图、立面图、剖面图）再到船厂的电脑3D建模、放样，设计前端的手工泡沫模型阶段是本项目的关键所在，它的优势在于可以在真实的三维空间内旋转各个角度进行观看、评价，并快速地修改、迭代。尽管逆向工程的方式在汽车制造业中已经普遍使用，但是还未全面进入我国的船舶设计产业。过程与方法直接影响着设计工作的效率与效果。对于母船来讲，不使用这样的方法，甚至不能够完成复杂的空间曲面、曲线的创新设计工作。

7.2 外观设计：本质属性的外显

母船的外观绝不是包裹着各种机器设备与活动空间的一个壳体，而是此船独一无二的特性得以显现的关键所在。可以说，母船的本质就展开在它外观的线条、色彩、轮廓、比例、动势、姿态之中，形式中本就包含了意义。如果没有这些具体的"杂多表象"来使得内在的、隐秘的独特性得以展开的话，那么所谓"这条船"的存在就丧失了意义。因此，母船的外观设计工作也就是向他者呈献出"这条船"的本质特征。传统的科考船外观设计遵循功能性、可实现性与经济性原则，但过

于强调工程逻辑与工具属性，造成了外观的高度同质化。如果我们沿用这些固化的观念框架去设计母船，就会遮蔽它的本质属性，使其黯然于众多的科考船之中。**作为全新的"物种"，母船需要全新的形象。意义首先源自"差异"。**本设计旨在将母船的独特性外化，并建立一个智能科考船的"原型"，使其区别于其他传统的科考船。

我们将母船的外观设计定位于一种具有未来感的、科幻世界中的"柔软有机体"，其整体形象介于"人造物"与"海洋生物"之间，是一种神秘的、具有智能的全新"物种"。智能不仅仅意味着高技术，也应该蕴含人文价值与生态伦理。它不是一部冰冷的机器，也不是一只更大的鲸鱼。这一形象体现了人类与海洋之间的全新生态伦理关系：在人类中心主义的观念下，海洋是可以利用、获取的资源，科考船是实现这一理性目的的工具，设计遵循的是现代主义以来的"工业美学"；在生态主义观念下，人类不仅仅与海洋共生，更是一个有机整体，科考船就应该是人类探究海洋的"柔软有机体"。

表达"未来的、柔软的人工海洋生物"这一意象的具体设计语言是**"有机曲线"**与**"科技光辉"**。从船头至船尾、从整体到细节，有机曲线的连续性与流动性完成了外观形态的闭合，并将各种功能需求整合进这一有机形态中，避免了折线、断线与直线，打破了现代主义"XYZ"的僵化线形。同时，通过形态、材质与色彩等设计要素的综合应用，弱化了各种工具设备（折臂吊、A型吊等）的感知度。涂装设计也进一步强化了整体形态的连续与流动，有效地控制了视觉的呈现层次。

此外，本方案创新性地将玻璃幕应用于船体，通过光线的反射与透射，将内部空间与外部空间、封闭性与透明性、波光粼粼的海面与人的动态剪影交织、映射、互动于这层表皮之上。这是汇聚阳光、月光，也汇聚目光的一层表皮。天空、海面、大气等环境光影交织于玻璃幕的船体，不但被视距以外另一条船上的望远镜聚焦，被港口的人群瞩目，被海面的鱼或鸟发现，更被这条船上的使用者们"凝视"。也就是说，母船是他者眼中的"奇观"（Spectacle），同时也是母船上科学家与船员们的"自我认同"（Self-identification）。他们驾驭、操控着独一无二的智能母船航行于蓝天碧海之间，他们希望如何被看到、如何被评价呢？年轻的科学家与船员们在"自我"与"他者"对母船的凝视之网中，最终指向了"自我凝视"。**本设计就是在多重"凝视"的逻辑上，将"科技光辉"折射向"外"也投射入"内"，将外观设计最终指向使用者的内在认同和身份建构。**

总体上，母船的整体外观创新是从"理念"出发，经由"意象"建立了"设计语言"，最终实现了"全新人工海洋生物体"的赋形。我们希望通过外观让它来展现自身，并告诉观者与使用者它"是什么"和"意味着什么"。

7.3 色彩—材质：感性配方的重组

母船内部空间的人性化设计工作需要遵循三个基本原则：首先，每个空间要遵循简单、实用、便利的功能逻辑；其次，空间之间的相互关系，也就是总体布置要遵循船舶稳定性、结构强度、管道布放效率、建造可行性等工程逻辑；最后，以人的日常活动串联起来的各空间还要遵循生理与心理、感知与舒适性、行为与体验等人性化逻辑。设计创新其实就诞生在这三个侧面的矛盾冲突与整

合平衡的过程之中。除了遵循上述的基本原则以外，本设计的创新点还在于为每一层甲板分配了不同的"色彩—材质"的组合，改变了原有船舶内部空间的感性分配秩序，以陌生化的感性配方制造了观看与体验的"歧感"。

平台甲板在主甲板之下，主要是储藏空间以及电机、配电柜、绞车等机舱设备。材质以不锈钢为主，色彩则是各种管道、阀门的高饱和度的黄、红、蓝、黑等。噪声大、热量高，再加上各种闪烁的警示灯、复杂的按钮，这里的空间与"物"共同制造了知觉上的巨大紧张感与压迫感。这样的空间属于20世纪初期的"机器美学"，整体感知是"重工业的"。在这样的空间内，人必须成为机器系统的一部分。于是，空间将人"机械化"了。本设计打破了这种机舱间的传统，将其顶面与立面涂装为"棉花糖粉色"（Pantone Pink Marshmallow），冷灰色的主机与各种设备则被这种粉色所包裹。轮机长工作的机电控制室及无人艇储存空间的顶、地、墙涂装为"鹅黄色"（Pantone Duckling）。笔者希望通过这些色彩安排，让人联想到糖果与蛋糕的甜蜜，或者小鸭子的安全性与可亲近性，目的是使得工作在此处的船员们放松知觉。**因此，平台甲板被命名为"粉甲板"，是以"轻、软、暖"的色彩来抵抗、平衡机器设备的"重、硬、冷"。**

主甲板为作业层，从船尾的露天甲板到维修间、实验室、科学家居住舱室，再到船首的样品间与仪器储藏室，该层为多种功能空间的组合。主甲板是"绿甲板"，使用牛油果绿（Pantone Avocado Green）与不锈钢、铝的组合来表达其工作属性与科技光辉。艏楼甲板是主要的生活区，是全船人员频繁交汇的"活力中心"，包括 12 名船员的居住舱室、大餐厅、厨房、医疗室以及活动区等。艏楼甲板是"红甲板"，以鲑鱼红（Pantone Salmon Rose）这种生活中不常见的奇异红色带来活力感与时尚感，同时也制造温暖、平静的人际关系，促进全船人员的互动与交流。起居甲板是 10 名高级船员的居住舱室，为"黄甲板"，以各种黄色（金黄、鹅黄、柠檬黄等）与杂以白点的、高反射率的黑色矿物质感组合表达"人工自然"这一整体性感受。驾驶甲板有三个空间：驾驶室、作业指挥中心、接待区。这里是全船的大脑，整体是理智的、冷静的、科技的、未来的。驾驶甲板是"深蓝甲板"，使用低明度的牡丹蓝（Pantone Navy Peony）与胡桃木的组合，既符合暗空间的功能要求，能够呈现出更深的"未来感"，在意义上也符合高级船员身份及"指挥中心"的权力属性。

此外，不同"色彩—材质"表达各层异质空间的同时也构成了母船的寻路（Wayfinding）系统。本设计将中央主楼梯的地面油漆以及走廊扶手的下出光颜色对应于各层色彩，使得人能够在知觉上迅速将空间定位。比如，主甲板为绿甲板，其走廊扶手向下出绿色光，将墙面的下半部洗为绿色。这一层的走廊与中央主楼梯交汇处的地面也是绿色，并延续到楼梯间内，再沿着上行、下行的楼梯发展至半层空间，分别与上层（艏楼甲板）的鲑鱼红和下层（平台甲板）的棉花糖粉衔接。**因此，每层空间特定的"色彩—材质"组合不但表达了各层的整体特性，也增强了空间的丰富性、识别度（Space Identification）与领域感。**

总体来讲，笔者不将色彩与材质看作某种装饰风格的形式化语言，而是朗西埃所说的一种"感性的分配"（Partage du Sensible）。在色彩上，棉花糖、小鸭子、牛油果、三文鱼、柠檬、蓝牡丹等都是生态学意义上的色彩，并且大多具有"轻"的特色。在材质上，本方案力求非常节

制地使用木材饰面这一船舶业的传统感性配方，而是替代以反射着鲑鱼红的不锈钢、牛油果绿映衬着的哑光铝、鹅黄环境下的黑色矿物质。这样的安排不是将材料看作装饰性的面板，而是强调其物质性及其背后的经验与意义。通过上述"色彩—材质"的组合，本设计将具有生态学特质的"轻"分配到技术理性下的船舶"重"工业，以陌生的、疏离的、断裂的感性经验来制造一种超经验的"歧感"。对于船舶业来讲，本设计所使用的感性配方无疑是一场革命。

7.4 艋楼活动区：从空间到场所

艋楼甲板与起居甲板的船首部分是一个80平方米左右的跃层空间，很难用现有的空间概念来命名它，于是我们给予它一个开放的、模糊的称呼——"活动区"。该空间的下层位于艋楼甲板，面积约40平方米，层高近5米，开有三个圆形天窗，整体为"亮空间"。从艋楼甲板的中线开始一直延续至起居甲板右舷的"大台阶"是这里的最大特色。大台阶共5层，每层高45厘米，类似于梯田，或者体育场的看台，使得上、下两层空间连续一体。这个开敞的空间激活了多种行为——学术报告、全员会议、电影放映、节日聚会、私人休憩……空间不是用来安置"固定之物"或容纳"静止的人"，而是要容纳、激发各种有意义的行为。**因此，笔者将这里看作母船的"城市广场"，既可供全船人员聚集一堂，共享欢乐时光，也可让个体的心灵在此自由漫步。**

活动区的上层层高自100肋位的2.1米降低至106肋位的1.85米左右。为了减轻压抑感，顶部开了两个直径45厘米的天窗。左舷区域是一个"暗空间"，安排十人沙发、茶几及电视墙，作为高级船员的公共起居室。靠近舷侧的区域为"植物岛"，与舱顶流溢下来的自然光共同构成了"自然语境"，使人仿佛置身于荫翳的"深涧幽谷"之中。右舷通向活动区下层，是一个过渡空间。白色顶面与下层空间连续一体。高度为1.2米的亮光黑色条桌形成了上、下两层空间的虚隔断，可供船员趴在上面观看下层的大屏幕和各种活动。这一自上而下的观看提供的是一种从游戏中抽离出来的放松状态，唤起在广场上发呆的看客体验。同时，目光向下也打破了上层空间层高不足所带来的压抑感，让知觉延伸到下层空间。

一个直径约2米、不规则的猩红色"大平台"被安置在上下两层的空间过渡之处。它的高度为30厘米，顶面平滑如镜，立面粗糙如石，具有矿物质的自然形态，但通体的猩红色又似乎是柔软的蜡质，即人工物的特征。这种含糊不清的形式与质料的组合带来驳杂的感受，其意义指向不明，成为空间感知中的一个"刺点"。"大平台"斜上方是天窗，光、影在时间中变幻，并与其发生"有意思的"的关系。尽管这个"大而平的台子"具有多种的"可供性（Affordance）"——坐、卧、聊天、冥想、看星星等，但它又不是我们固有概念中的桌子或凳子，沙发或床榻。此外，它也是一个稳定的"地点"，即坐在该平台上望向左舷的植物岛，会将暗空间感知为一个统一的圆形。这样的设计是为了制造一个"最佳观测点"，船员们在此合影、留念、讨论、传播。"红色大平台"是本船区别于其他船舶的独特之物，制造了一种独一无二的"识别性（Space Identification）"，也便将"空间"转换为了"场所（Place）"。**笔者希望这里是船员们的身体、记忆与情感的交汇**

之处，也是布鲁诺·拉图尔（Bruno Latour）所说的"自然、社会、话语、存在"的四重聚集。

总体来讲，活动区的设计是通过创建异质性的、不可归类的空间或人工物来制造使用者体验上的"疏离感"与"歧感"，在功能与装饰、实用与梦幻、理性与非理性之间寻求"是，可又不是"的模糊地带。大台阶、大平台都是将设计展开在经验与语境的不确定性上，这样就可以带来更多的"可能"，而不是"必然"。

7.5 结语

本设计旨在将"未来感"赋形于母船的内部空间之中与外观形态之上。在设计策略上，是以"可感性的重新分配"为核心，通过创建"歧感"与"断裂"的印象来激活能动主体的感性系统，打破观念框架，促使观者、使用者、管理者等多重身份属性的人员反思、追问这些感性分配的底层逻辑。这样的设计策略贯穿于外观设计的理念、意象与语言，也应用于内部各层空间的"色彩—材质"配方，更见于诸活动区内的"大台阶"与"大平台"的使用。

笔者认为，设计不必面向一种固定定义下的生活形式，比如"科学家的生活"或者"船上的生活"；也不必是概念定见下的再一次"模仿"，比如"休闲区"或者"椅子"。相反，正是在设计的实践中，某种"生活的可能性"与"物的存在"才得以显现。这或许就是面向未来的设计：打破定见，呈现可能。但是，未来生活形态的显现与物的存在还需要设计师之外的个体的高度参与才能实现。那么，我们就应该将各种功能性的"空间"与"物"看作"接触点"，设计师"在这儿"唤起他者僵化的知觉，打破固有的概念框架，并激励他们一起来创建超时空、超历史的新世界经验。因此，本章所谈论的未来不是以建立"共识"为基础，或以"大写"的设计师身份去统一某种对未来的想象。未来是不确定的，也是生成的。

第 8 章

—

轨道交通人性化
设计系统分析

在当今大中型城市中，轨道交通已在公共交通系统中处于骨干地位。随着城市规模的不断扩大，人们对轨道交通的需求程度也越来越强烈，城市轨道交通的建设很大程度上影响了城市中某个区域的发展，围绕轨道交通系统所产生的一系列现象也越来越明显。如今，人们对乘坐轨道交通不再仅停留在便捷、安全、快速的基本需求之上，由此所延伸出的更进一步的生理和心理需求，要求轨道交通本身需要体现出更多的人文情感和关怀。这就要求"人性化"的设计思维应当介入未来轨道交通的研究与设计，以提升人们对轨道交通的乘坐体验。**因此，关于人、轨道车辆以及周边环境、设施、服务、信息等的综合性、系统性研究与"整合设计（Integrated Design）"变得尤为重要。**

8.1 轨道交通"人性化"系统

在特定的时间、空间语境下（Context），"人性化"这一抽象概念有着具体而详细的内容。由于我国经济和社会发展还处于初级阶段，各项产品、服务、设施与环境等还以满足人的"功能性"需求为主。在建筑学里，设计一个自行车棚叫设计一个"建筑物（Building）"，而设计林肯纪念堂则是设计一个"建筑（Architecture）"。这二者的区别在于前者仅仅是功能性的，而后者除了功能，还有人、社会、历史、文化、意义、象征等因素。同样的道理，仅仅具有运输功能的轨道交通是一种"交通工具"，而具有人性化空间、都市生活元素、城市意象与历史文脉的轨道交通系统则超越了工具层面，成为文化的一部分。1863年伦敦城出现的地铁无疑是"交通工具+建筑物"的结合，而今天的伦敦地铁已经是城市文化的舞台了。

无论几个小时还是几十分钟，在特定的时间内，不同年龄、性别、文化背景，或者不同出行目的的人要在轨道车辆这一特定的物理空间内停留。过去主要以完成"人的运输"为目标的"功能性"轨道车辆设计，往往会使人在该时间内无奈忍受各种不舒适、无聊、无意义。轨道交通是"班次密集、运量大、速度快、准时、安全"的交通工具，但这种纯粹的物理空间移动也带给人们速度

感、疏离感、焦虑感、不耐烦、愤怒以及单调、无聊等体验。**如何将这段需要"忍受"的时间转化为舒适的、有乐趣的、有意义的时间，则应是轨道交通设计思想的根本转变**。对于轨道交通中人的行为与需求，以及社会、文化属性的系统研究是展开具体设计工作的前提与基础。在各个城市准备进行轨道交通项目之前，无论是市政交通管理部门，还是具体的设计单位或者设备供应商，都应该通过系统研究人的行为，理解人的各种需求，从生理、心理、社会、文化、习惯、情感等多个侧面去发现特定的轨道交通系统内人、物、环境之间的关系，在此基础上，明确设计方向，发现问题与设计机遇，给予设计定位。

在A点到达B点的过程中，按照人所在的空间划分，存在的空间类型主要是两种：站台节点与车厢内部。前者是从站外、站内、闸机内到站台的一系列"动"态过程，而后者则是在车厢内部或坐，或站，或倚靠，或抓扶的一系列"静"态行为。本章将分别介绍站区空间的"动"态过程与车厢内的"静"态行为这两部分。首先是"动"的系统，在不同的空间内，人性化的设计系统会涉及不同的要素，如图8-1所示。

在系统论里，对于"整体性"的贡献，关系要远远大于要素。交通是个复杂的系统问题，结合了人、物、环境、经济、信息、技术、管理等因素在内的交通网络更是个复杂的巨系统，其中的轨道交通是这一复杂系统中的核心部分。因此，规划与设计的最关键部分就在于轨道交通与其他公共交通方式如公交巴士、出租车、自行车等的衔接关系上。在从A点到B点的流动过程中，衔接轨道交通的"最后1千米"是问题的关键。

此外，车站节点是集功能性、商业性、社会性、文化性为一体的综合体（Complex）。这里是人流汇集的节点，是交通工具汇集的节点，也是各种信息与服务汇集的节点，每一个城铁站都像

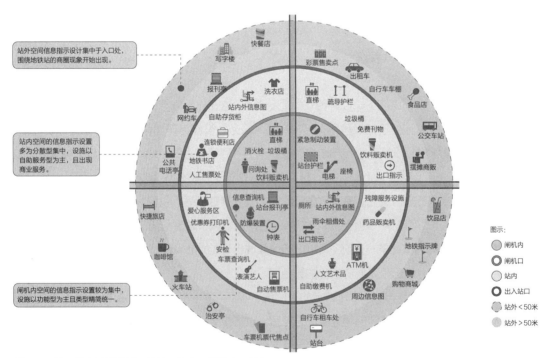

图8-1 站区节点的要素图：站外－站内－闸机内－站台

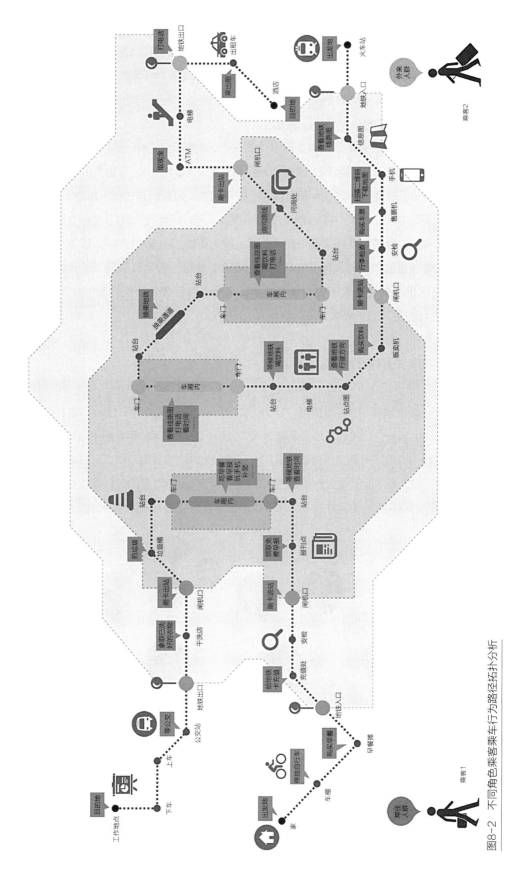

图8-2 不同角色乘客乘车行为路径拓扑分析

一个巨大的磁铁，吸引着人们汇集于此，在此地实现着形形色色的物质与信息交换（图8-2）。在设计上，我们可以将其理解为各种"关系"的汇集，如站台与人的关系，公交车与出租车的关系，快递拿取点与出入口人流的关系问题，信息识别与平面广告的关系，等等。在这里，关系无处不在。关系与美、文明、城市特点息息相关。因此，该区域的规划、设计与管理成了一个系统问题，解决手段也就需要进行全面而整体的分析、研究与设计。

因此，对于"关系"的研究将是轨道交通设计的核心。在特定的时间、空间内，人、物、环境三者之间通过行为与信息而不断互动。这些关系是多元的、瞬时的、相互影响的。因此，以人的流动为线索，以安全、舒适、高效、美观为目的，在复杂的交通系统这一团乱麻中，抽出线头，分析梳理各个元素之间的相互关系，制定详细的设计原则，是具体项目设计与实施的基础。

系统好比一团乱麻，要理清系统的各个要素关系，首先要找到一些"线头"，即关键要素。通过一个关键要素就能连接到很多与其相关的其他一级要素，一级要素又联系到二级要素，以此类推，从中整理、筛选出与关键要素相关的各个要素，从而达到系统性研究的目的。下面的一些"线头"分析意在抽丝剥茧、庖丁解牛。

8.1.1　车票的拓扑关系与设计原则

与车票相关的一级要素有价格、出闸机、入闸机、商业广告、线路图、售票、信息识别、地域文化、接驳等，其中与价格相关的二级要素有时间、人群、空间、年龄等（图8-3）。

车票的设计原则：（1）尽可能多的售票渠道。除了在车站内的售票窗口外，可以在站外的报刊亭等商铺设立购票区域，如法国、意大利地铁售票处。这样可以避免过多的人群拥挤在有限的站内空间购票。（2）尽量减少乘客的购票次数。为了实现地铁与其他交通方式的快速接驳，应设置统一

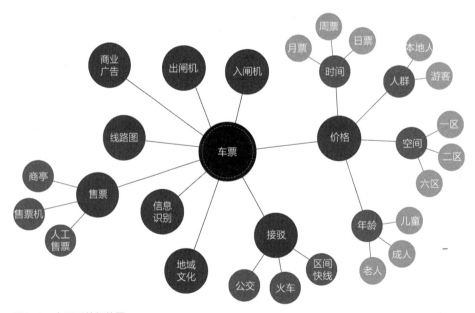

图8-3　车票系统拓扑图

的一次性全程使用的市内单程车票，如伦敦、纽约、上海等城市有售规定时间内可无限换乘的车票种类。北京地铁同样可以设立地铁机场、地铁公交通用票种。（3）尽可能只在入站口验票，出站口无需再次验票。这样可以大大增加出站通过率，减少人流拥堵，比如在德国只在入口处设立打票机（图8-4）。（4）车票的种类应根据不同的人群和出行目的划分成不同的类型，如针对游客出售一天、三天等类型的通票，该车票适用于市内的各种交通类型。通票可附赠线路图、旅游打折卡等服务，以鼓励游客购买该类型车票；对于上班族可设置充值月票；对于家庭出行可设置团体票；根据高峰时段和非高峰时段可划分不同的票价；根据区域的远近划分不同票价。（5）车票是信息的载体。车票上可载有线路图、紧急电话、打折信息、二维码等信息，甚至商业广告。（6）车票是地域文化的载体。特色车票可以具有一定的收藏价值，游客返乡时可以将车票作为特色纪念品保存下来。

8.1.2　售票机的拓扑关系与设计原则

与售票机相关的一级要素有空间位置、人工窗口、人、线路图、报亭、商铺、人机互动等，其中与人工窗口相关的二级要素有充值、问询、换零钱、补票、购票等（图8-5）。

售票机的设计原则：（1）售票机应安置于靠近人工窗口的位置，以方便乘客问询、找零、退票等需求。（2）售票机的排队隔离带应降低乘客购票等候时间过长的风险，如前排乘客不会使用购票机，导致后面的乘客长时间等候。（3）售票机应安置于主通道两侧，且不影响人流通行，此外，应考虑到排队使用售票机的情况下不影响通行，留出足够的空间。（4）售票机上方应设有线路总图，方便乘客排队等候时获取有关信息，提高购票效率（图8-6）。（5）售票机的人机交互界面应设计得让乘客清晰易懂，减少认知障碍。售票机应区分开输入区与输出区。输入区包括输入物和信息（充值卡、硬币、目的地、密码等），输出区（车票、找零、发票等）（图8-7）。（6）售票机应使用户与之交互的过程中保证流畅，减少购票时间，提高购票效率。

图8-4　德国车票及打票机

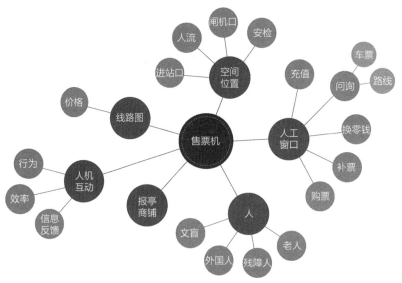

图8-5 售票机系统拓扑图

图8-6 南京地铁自动售票机

图8-7 巴黎地铁自动售票机，具有很强的功能区识别性

8.1.3 闸机口的拓扑关系与设计原则

与闸机口相关的一级要素有地铁口、售票机、行李、车票、闸机内信息指示、闸机外信息指示、钟表、人、租赁服务等，与闸机内信息指示相关的二级要素有区域地图、出口指示、出口信息等（图8-8）。

闸机口设计原则：（1）闸机口不应阻碍人流，是站内空间重要的边界，是乘车空间与外部空间的唯一通道。（2）根据人流的密度设立闸机口的数量，且在空间允许的情况下，尽可能多地设立闸机口。（3）闸机口可分为入闸机与出闸机两种形式。在设置上应提高过闸机效率，如入闸机保证快速通过，出闸机不需再次验票，即减少乘客的刷票次数。（4）闸机的形态语义应设计得易识别。乘客刷票后能够得知应从左侧入闸还是右侧入闸机（图8-9）。（5）闸机口与大件行李的关系应处理得当，如伦敦与纽约设有专门的大件行李通行闸机口。（6）闸机口两侧的信息指示应清晰详细，使得乘客到达闸机口后能够轻松快速地获得信息，减少人流拥堵的可能。（7）在入闸机口附近应设有清晰的线路信息、乘车方向信息，让乘客再次确认是否选择正确。

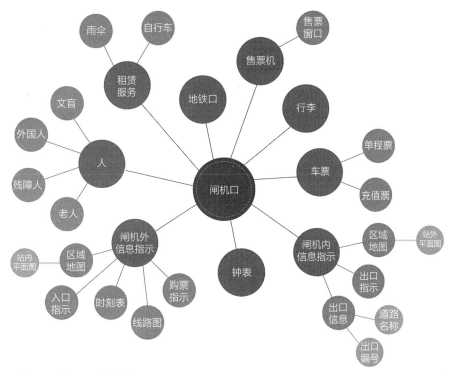

图8-8　闸机口系统拓扑图

图8-9　伦敦地铁闸机和公交刷卡机易识别且语义统一

8.1.4　地铁口的拓扑关系与设计原则

与地铁口相关的一级要素有信息指示、通道、地域文化、地标识别、报亭商铺、租车处、售票机、垃圾桶等，其中与地标识别相关的二级要素有线路色彩、标志、入口编号、行驶方向、站名、地铁线路等（图8-10）。

地铁口设计原则：（1）在站区范围百米内应设有明显引起知觉注意的形态、色彩、标识物等，如东京地铁田桥站、巴黎新艺术运动风格地铁建筑、伦敦地铁标志等。地铁口应吸引人的意识和知

图8-10 地铁口系统拓扑图

觉，在缤纷杂乱的城市环境中凸显出来（图8-11）。（2）地铁口是站区的中心。以地铁口为中心分布有公交接驳、出租车停靠、自行车租赁处、地铁商业（早餐摊、杂货店、报刊亭等）、公共服务（垃圾桶、公共电话、快递服务等）。站区有可能是一栋建筑物、若干条街道等无具体界定的范围。（3）地铁口附近可设有小型广场之类的下沉空间。这一类空间可以吸引人流聚集，形成特色的区域文化，如法国里尔市地铁站的小广场会有各种艺人表演，日本的涉谷、新宿等站区形成亚文化聚集区，例如动漫区、滑板区（图8-12）。（4）地铁口应为进站和出站的乘客提供清晰的信息，如进站的乘客需要获取线路信息、站名、时刻表、入口编号等，出站的乘客需要获取区域地图、换乘信息与换乘位置、周边商圈信息等。（5）地铁口应是给予乘客清晰空间变化的边界。从站内到站外的转变可以通过几个台阶、站外建筑等信息表现空间变化。

图8-11 巴黎新艺术运动风格的地铁口

图8-12 法国里尔市地铁共和国站前的下沉广场

8.1.5 站台的拓扑关系与设计原则

与站台相关的一级要素有照明、广告、文化特色、公共设施、信息指示、警示设施等，其中与公共设施相关的二级要素有贩卖机、座椅、通道、报亭、垃圾桶等（图8-13）。

站台设计原则：（1）站台位置除提供必要的安全设施、信息提示外，更重要的是体现线路的特征、站点的特征或城市的文化特征。可以通过站台立面人文作品来表现，如纽约的自然博物馆站通过墙面的马赛克瓷砖图案展示其站点特征（图8-14），巴黎卢浮宫站墙面展示的是卢浮宫的藏品复制品。（2）站台还可以是商业与广告展示空间。乘客到此处空间后会有短暂停留，不会再继续寻找线路信息。商业广告设置的位置非常重要，应避免在重要边界和转折点设立商业广告，可在直

图8-13 站台系统拓扑图

图8-14　纽约的自然博物馆站　　　　　　　　　　　　　　　图8-15　柏林地铁站照明系统设计

行通道中有选择地设立。（3）站台的信息提示应满足在站台候车和下车出站台的两种人群的需求。候车乘客需要的信息是进站倒计时信息，下车出站台的乘客需要站名、换乘指示、出口指示等信息。（4）站台照明是站台环境中的重要因素。乘客从地面进入地下空间会对乘客心理造成压抑的感受，照明则可以减轻这一感受，如巴黎地铁14号线照明引入自然光。照明应采用高照度、反射式的照明方式，色温也应与室外接近。色温也可用以区分站台与走廊空间。站台照度应高于轨道照度，这样可以避免驾驶员进入站台时的"明适应"问题。站台的立面照度应是最高的，可以让乘客清楚地看到站名、线路图等站台信息及其他站台设施，设计上应对于站台照明给予高度重视（图8-15）。

8.1.6　地铁接驳的拓扑关系与设计原则

与地铁接驳相关的一级要素有时间、信息指示、空间位置、接驳方式等。其中与接驳方式相关的二级要素有自行车、公交车、机场快轨、私家车、火车、出租车等（图8-16）。

换乘与接驳设计原则：（1）公共交通是个系统问题，人需要的是从A到B的全程公交，换乘与接驳的时间应该尽可能地缩短。（2）换乘与接驳的信息设计最重要，应尽可能地清晰、简单（图8-17）。（3）凡是非正规出租车出没的地点，即接驳有问题的地点。（4）与地铁站接驳的多种方式，如出租车、公交车、自行车等互为补充，其目的是将人群迅速疏散（图8-18）。

8.1.7　地铁商业的拓扑关系与设计原则

与地铁商业相关的一级要素有地铁书店、快递服务、洗衣店、快餐店、租赁服务、广告、旅馆酒店、艺人、报亭、商铺、自助设备等，其中与自助设备相关的二级要素有饮料贩卖机、自助

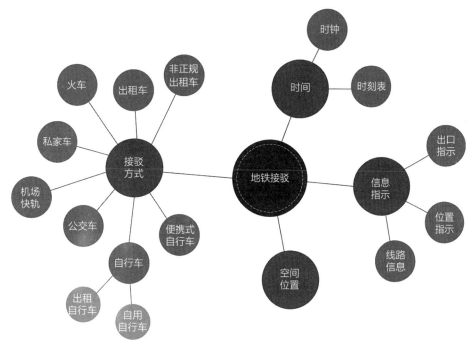

图8-16　地铁接驳系统拓扑图

图8-17　伦敦地铁站前的信息板和站区的公交站点
是相互关联的信息系统

图8-18　杭州市和深圳市地铁站前的自行车租赁服务

拍照机、药品贩卖机、纪念品贩卖机、自助取款机等（图8-19～图8-21）。

8.1.8　指示系统的拓扑关系与设计原则

指示系统是整个地铁系统中的重要环节，它关系到乘客能否根据其指示顺利地完成整个乘车过程，它也是人性化设计最直接的体现（图8-22）。

进站和出站过程需要的信息指示：站点名称、总路线图、入口编号、地铁标识、线路名称、线路编号→（地铁站口）→时刻表、时间、站内平面图、购票指示、总路线图、入口指示、线路信息、行车方向→（闸机口）→乘车指示、进站指示、换乘指示、总路线图、警示信息、线路信息、时间→（站台）→（车厢内）线路信息、总路线图、到站提示→（站台）→站点名称、站外平

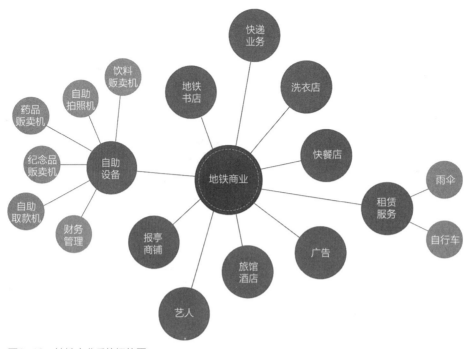

图8-19　地铁商业系统拓扑图

图8-20　早期巴黎的地铁地图是由一些大型商场印制的，让乘客免费取阅，该图即Maison Petitjean百货公司印制的地铁图。同时，商场为了吸引消费者，会把自己在地铁系统中的位置印在地铁图上，这就是早期的地铁商业模式

图8-21　两座并排的大型建筑构成了整个京都站的巨型商业综合体，包括商场、旅馆、饭店等，达到了不出地铁站就能满足一切商业消费需求的目的

面图、出口指示、换乘指示、时间、站内平面图、总路线图→（闸机口）→出口指示、出口编号、站外平面图、换乘指示、站内平面图、出口信息→（地铁站口）→站外平面图、传统地图、接驳信息。

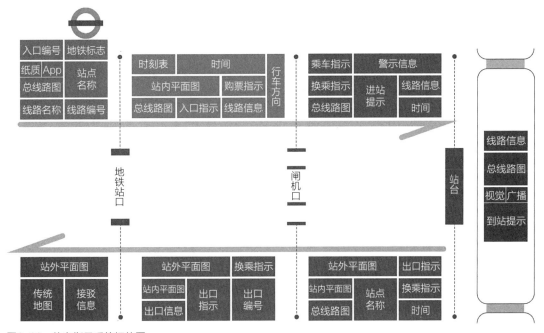

图8-22　信息指示系统拓扑图

8.1.9　人文特色的拓扑关系与设计原则

与人文特色相关的一级要素有载体、城市、线路、站点等，其中和载体相关的二级要素有艺术字、车体涂装、壁画、雕塑、车票、地图等（图8-23～图8-25）。

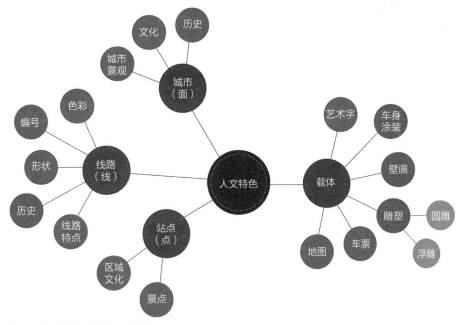

图8-23　人文特色系统拓扑图

图8-24　纽约地铁的Lexington Avenue Line（莱辛顿大道线）带有鲜明的文化特色，装饰风格模仿欧洲中世纪的拜占庭风格

图8-25　南京地铁为增强地铁人文气息，官方会给个别站点起一个别名，如"珠江路站"别名"糖果车站"，源于地铁员工拿出为自己孩子准备的糖果，送给一名患病儿童的感人故事

综上所述，本节梳理了轨道交通系统中的关键元素以及元素之间的相互关系。这样的分析研究，旨在更深层面上认识与理解复杂、开放、动态的巨系统。轨道交通的人性化设计也不只限于交通工具的内部，还与人流密度、商业开发、综合管理、社会文化等各个方面密切相关；不仅涉及物质方面，还同精神和心理作用密切相关；不仅涉及人性的知识，还涉及物质性的知识，是技术、艺术、经济和人文等各相关方面的综合设计。因此，跨学科研究、整合知识是本研究的主要特色，在整合人机工程学、环境心理学、社会学、文化人类学、认知科学、艺术学等多学科知识的基础上进行综合研究，生产相关的设计知识为我国一体化轨道交通"人性化设计"奠定认识论基础。

8.2　车厢内部空间人性化设计

车厢内部人性化设计的核心理念是在统筹功能、技术、结构、信息等因素的层面上，需满足人的生理、心理、社会与文化的多方面需求。因此，在研究内容上，要求我们既要研究人、物以及环境的单独因素，还要研究三者之间的动态关系。车厢内部空间是环境因素，在这个环境内，车厢内的各种设施，如座椅、扶手、路线图等是"物"的属性，乘客在车厢内走动、寻找座椅、抓握扶手、查看线路图等行为都会与周围的环境与物发生互动关系。对这些最基本的需求与行为进行研究，探索这些需求以及产生互动行为的内在动因，才能做出更为人性化的车厢内部空间布局设计。下文中描述的所有现象和得出的结论都是笔者的研究团队在国内（北京、上海、广州、香港等）及国外（东京、伦敦、柏林等）多个城市的实地调研和大量文献资料整理的研究基础之上取得的。

8.2.1　车厢内部空间设计要点

乘客进入车厢后，找到合适的位置是最主要的需求驱动力，而影响成为"合适的位置"的因素有很多，可以归为四类：乘坐行为、选择倾向、信息指示以及行李位置。其中，乘坐行为分为坐、倚靠、站三类。座席是最舒适的，坐姿可以使乘客完全放松，空出的双手可以用于玩手机。乘客进入车厢的第一反应便是寻找空余的座席。较之座席，车门两侧以及车厢两端的位置也是很多乘客的首选，这两处位置都可以用来倚靠。站姿是最不舒适且缺乏稳定性的，乘客站立时必须一只手抓握住扶手，有时甚至需要双手抓扶才能保证身体的稳定。无论哪种姿势，乘客在满足舒适性需求的同时，还要保证自己跟他人之间有一个空间距离，这就涉及选择倾向。舒适性与空间距离是影响选择的主要因素：通常情况下，乘客倾向于坐靠门的座席；若座席充足的情况下，下一个乘客在选择座席时会与旁边的乘客隔一个座席，而不会直接坐在其旁边；一部分乘客会抵触坐在两名乘客之间的座席，他们宁愿找个更合适的位置站着；站着的乘客通常倾向于选择车门两侧以及车厢两端的位置，这样的位置便于倚靠；车门处的立柱通常会聚集很多乘客，该位置较之其他站席有很多优越性，如便于抓扶、可以快速上下车以及靠近信息指示。

信息指示图前通常会聚集较多的乘客，他们需要及时获得各种信息。目前，国内信息指示现状突出的问题有：信息位置区域分布不合理，如多数提示性信息主要集中于车门区域，位于车厢中间的乘客无法及时获取乘车信息；信息提示内容不全面，到站提示、总线路图、开门提示、站台信息等乘车信息不能全面有效地传达给乘客；信息提示技术手段单一，车内主要的提示手段分为视觉提示和听觉提示，视觉提示包括静态图像、滚动图像、LED 指示灯等手段，听觉提示则主要指车内广播、警示声响等，这些共同构成了车内信息提示系统，缺一不可。此外，行李的位置也是至关重要的一个影响因素。通常大件行李会成为乘客对位置选择的主要因素。乘客倾向于将行李放置在自己的身边或者视线所能触及的位置，其中车门区域及车厢的两端区域常被用于放置行李，这两个区域都有较为宽阔的空间，利于乘客站立并便于将行李放于身边。但这会造成车内

拥堵、妨碍乘客流动的弊端。因此，为携带大件行李的乘客设置固定的乘车位置并将其标示出来，合理规划行李在车厢内的放置方式是非常有必要的。

8.2.2 现有车厢内部空间布局分析

我们将车厢内部空间现有的座椅布局形式分为五种类型，分别是全竖排型、非对称型、站坐混合型、2+2型以及2+2S型。全竖排型是较为常见的一种座椅排布形式，相对于其他类型，全竖排型具有运载量大、车内流动性好的优势，被亚洲国家普遍采用，平均每节车厢约56个座席（以A型车为计算标准），代表性车型为北京地铁；非对称型是指车厢左右两侧的座椅及车门布局为非对称布局的，其代表性车型为纽约MTA地铁，非对称型的座椅排布通常也是全竖排型，将其非对称排布是为了解决乘客在车门区域的拥堵问题，使得乘客上下车流动更加通畅、便捷；站坐混合型是将一节车厢内的某一侧座椅撤掉后换成横杆扶手，多种席位混合，站席增加了空间的利用效率，增大了单节车厢的运量，同时减少了车门区域客流拥堵的可能，其代表性车型为香港地铁；2+2型是在欧美国家较为常见的一种座椅布局形式，是由两个竖排座椅和两个横排座椅为一个单元逐次排布的，该布局形式能够使得车门区域更加宽阔，有助于上下车的流动，载客量相对较少且横向流动性较差，其代表性车型为慕尼黑地铁；2+2S型是2+2型的一种变换形式，同样采用两个竖排座椅和两个横排座椅为一个单元布局，只是将其改成了横竖呼应式布局，使得横向流动性增强且车厢内部空间更具灵活多变的美感。

座椅的形式以及扶手的设置等因素也会对车内空间布局产生较大的影响，主要分为固定式、折叠式、倚靠式三种形式，其搭配方式和使用情景各不相同。扶手的形式也多种多样，以车门区域为例，立柱式和环形悬挂式两种扶（拉）手最为常见。立柱式扶手的抓扶安全性较好，可以适合不同的人群抓扶；环形悬挂式拉手则具有较好的空间分散性，可以避免人流在车门区域拥堵。

8.2.3 创新设计方案

国际标准人机尺寸规定，普通人坐姿所适合的区域至少应为600毫米×600毫米，站姿至少应为600毫米×300毫米，这个范围不会使人产生压迫感或拥挤感。本研究以此标准为参照，搭建了1：1尺寸车厢内部空间模型，并绘制了600毫米×600毫米为单位的空间单元，用以研究内部空间的布局，并结合前文所述的研究成果，得出五种人性化空间布局设计方案。

方案一是在普通全竖排型车厢的座椅布局方式基础上增加了通道倚靠席位，使站着的乘客可以选择较舒适的倚靠位置，避免过多的乘客聚集在车门区域。增加的通道倚靠席位在一定程度上会降低车厢的横向移动效率，因此该布局方案仅适合客流量较少的线路或城市，如城市中的旅游线路。方案二的设计点是将车门两侧的座席换成倚靠席位，这种改进方式通过增大车门区域的空间，使乘客上下车流动更通畅，原座席仅能容纳一名乘客，改进后可容纳至少两名乘客同时在该区域倚靠。该方案有较好的横向和纵向通行效率，客流变化的适应性较强，因此可以被国内大多城市

采用。方案三增加了更多的倚靠席位，并将倚靠席位和座席交叉排布，使通道呈曲线状，横向通行效率得到较大的提升，这种布局方式大大方便了携带大件行李的乘客及一些短途的乘客。因此，该方案适合客流量较大的线路或城市采用。倚靠座位和座席交叉排布的方式在提高横向通行效率的同时，也提高了车厢内部的空间利用率。简单的倚靠实际上是一些短途乘客的最佳选择，这同样也适用于一些携带大件行李的乘客，他们需要将行李放在身边或可触及的地方。方案四的设计点在于只在车厢的两端设有固定式座席，中段全部设为站席及倚靠席位，尽可能减少车内座椅排布所占用的空间。其中，固定式座椅仅提供给弱势群体的乘客使用。该布局设计适合临近换乘通道的车厢、乘车高峰期以及短途或直达型车组合理采用。车厢内的大部分空间采用倚靠及站立席位，该布局形式有明确的目的性，即提高车内空间的利用率和增加载客量。因此，采用这种布局形式的车厢适合设置在距离换乘通道较近的车组内，既适合短途、赶时间的乘客选择，也适用于乘车高峰期等特殊时间段采用。方案五只设置倚靠席位和站席，最大化利用车内空间，在一定安全因素的限定内提高车组的单节载客量，比较适合短途、直达型车组（如机场快轨、换乘快轨）或特殊用途的车组合理采用。为配合乘客对车厢席位布局的不同需求与选择，车厢外部的信息指示应与车厢内部的席位布局相呼应。除最为常见的地面信息标识外，为增强信息的识别度和清晰度，车体信息显示越来越成为指引乘客识别和选择的主要因素，这种指示方式也将会成为未来轨道交通信息指示的重要部分。外部信息指示和内部席位的统一性影响着乘客的出行效率和乘坐舒适度，这也是人性化设计实施的具体体现。此外，车厢内部的照明、地板分区、信息指示等因素也需要加以考虑。

轨道交通车厢内部空间的人性化设计在城市公共交通系统建设中至关重要，体现了一个城市的人文关怀和公共设施的设计水平。车厢内部空间人性化设计的关注点应是空间，这个空间不是简单地用于容纳人或容纳物，而是容纳"行为"，以及容纳各种各样合理的、合情的"关系"。

8.3 高铁动卧空间分析与创新设计

与城市轨道交通不同，高铁属于城际交通系统，而乘坐高铁动卧与地铁有本质上的体验差异，即旅程时间更长，空间紧凑，需兼具流动或交流、睡眠或休息两种空间属性。此外，如今的高速列车早已脱离了交通工具的功能界定，成了一段旅途经验与回忆的重要时刻。与飞机相比，人们选择乘坐高铁也就更加在乎延长了的旅途时间能为其带来怎样值得回忆的体验。如何重新布局进而使车厢提供高效率并且舒适的空间感，是高铁动卧设计的核心问题。

具体来讲，高铁动卧车厢设计的难点即如何处理两种关系：公共空间与私密空间的关系、流动空间与滞停空间的关系。笔者将一节车厢分为三个空间层次，分别是个人空间、社区空间、整体空间，也分别对应着私密性、社交性与整体空间效率。传统动卧的空间布局大多为装有滑动门体的四人或六人为一组，另一侧是窄通道，供乘客穿行。这样的布局方式，虽然在表面上隔离了通道与床铺，但仍将私人睡眠环境不加遮掩地糅在了一起，使私密变得难以实现。同时，存放行李以及衣物的位置也十分局促。

借鉴胶囊公寓以及飞机商务舱的空间布局理念，笔者创新设计了六种空间布局方案，也完全打破并重组了传统动卧的空间分配。在一个高密度的空间环境中，将人的身体与行为、私密与公共、入与出、人与物等各个因素加以综合考量与关系平衡是创新设计的难点。传统"上二下二"的床铺模式使得同一水平线上两个床铺的乘客彼此感到尴尬，造成"对墙而卧"的现象。因此，本设计中的床铺在垂直分布上也是错落的，避免了相邻、相对床铺视知觉上的完全曝光。

笔者主要是将美国空间关系学之父、人类学家爱德华·霍尔（Edward. T. Hall，1914—2009）的近体学（Proxemics）理论应用于空间关系的建构细节上。海达克（L. A. Hayduk）在1978年的研究建立了一个头部宽、足部窄的私人空间（Personal Space）模型。日本学者高桥鹰志在1981年对于"这里"与"那里"的空间研究也都是在探讨具有"领域感"的空间尺度。笔者让男、女学生各一名反复测量，将他们各自在人体知觉上感到空间压迫的距离连接成一个包裹着人体的完整框架，即人们站、坐、卧等姿势下的一个个"人体泡泡"，也就是他们各自的"心理空间"，以此确定床铺、走廊、社交空间等区域的具体尺寸数据。虽然他们的性别、身高、性格不同，但包裹在他们身体表皮之外的"心理泡泡"尺度却是大致相同的。

与人机工程学对于人体物理尺寸的量化研究不同，上述三位学者的研究更强调主观性的"心理空间"，这也是笔者设计的出发点。事实上，密集空间内，乘客的头与脚的方向与距离是知觉的敏感点。传统床铺皆为长方形，而笔者设计的床铺形态皆为"头宽脚窄"的梯形，给予头部更大的空间，而脚下则相对狭窄。这样，借用每个人的足下空间也为社交空间留出了更多的余地。此外，笔者还有意识地在床铺位置的设计上，将相邻乘客头与脚的摆放位置错开，并加以弧形隔板进行半围合。笔者甚至设置了"L"形铺位，使乘客既可以在躺卧时舒展手臂，也可以蜷坐于窗前，观赏窗外的景色变换，如此一来，也为行李箱、杂物等开辟了足够的放置空间。总之，笔者希望创造一个既是私密的，又是鼓励社交的舒适空间，制造一种拥挤人群中的私人领域空间。接下来的全部概念方案都是从个体性出发，确定私人空间的大小、形态、乘客行为及个体的心理感受；然后再确定社区空间中的人际关系，包括乘客如何上下、进出，如何控制私人空间的封闭与开放、私密与共享、社会向心与社会离心等内容；最后再测算整体空间的使用效率与人员的流动效率、韵律与节奏等。从局部到整体，从舒适度到空间效率，方案各有侧重，而优劣好坏的价值判断则是笔者与甲方共同寻找到乘客、列车服务人员、运营管理者等多方利益的平衡点。

BECOMING
A DESIGNER

第 3 部分
——
成为设计师

第9章

语言学与造型语义训练课

以国际象棋棋子的造型为途径，训练学生们通过形态来表达意义，这样的课程始于德国斯图加特美术学院雷曼教授的设计基础教学体系。雷曼教授的"推、拉、转"练习，旨在找到产品形态与人的行为之间清晰的对应关系，即不通过说明书（文字的或图示的），而是通过三维的产品形态即可获知正确的操作（图9-1）。在此，三维的形态是设计师与用户之间的、非语言的交流方式，设计师为编码者，用户为解码者，而三维的形态是一种非语言的"语言"，可以称为"形态语言"或者"设计语言"。20世纪90年代，柳冠中先生将该课程体系引进到前中央工艺美术学院工业设计系的教学实践中，与国际设计的"语义学转向"同步，开始以国际象棋棋子的形态语义作为对象，训练学生如何以形态为词语去言说、表意。自20世纪90年代以来，该课程取得了丰硕的教学成果，并影响了整整一代的中国设计师，而他们正是今天我国设计领域的中坚力量。

近些年，产品语义学式微，代之以服务设计、体验设计等时尚概念。设计学不断地开疆拓土，其外延日渐扩大，其内涵也越见模糊。有幸的是"造型与语义"这门课程作为清华大学美术学院工业设计系本科生专业基础课被保存了下来。本章意图将此课程的相关知识脉络及训练目的、手段等进行总结，以便为我们的学术共同体修旧拾遗，裨补缺漏。

图9-1 推、拉、转的形态语义训练

9.1 相关知识

本课程的教学是建构在语言学与设计语义学知识基础上的。这些内容的教学目的是使得学生具备一些常识性的知识，一方面可以让学生理解造型语义训练对于日后设计工作的重要性；另一方面可以让学生扩展知识结构，理解设计活动是在整合社会科学相关知识的基础上才能进行的。设计

不是凭空狂想，也不是拍脑袋顿悟，更不是神秘的感性直觉，而是具有源头活水（综合性的知识）的思维加工与关系再创造。

9.1.1 从索绪尔到乔姆斯基

什么是语言？语言是用于人类交际的一种任意的、口语的符号系统。语音、词汇、语法都是有限的，但组成的句子却是无限的，这是语言的系统性。语言内部是个严密的组织结构。词汇与它所代表的客观实体或抽象概念之间没有内在的、必然的联系。我们叫作狗的物种，英语叫"Dog"，这是语言的任意性。人类是先有了口头语言，后有的文字。听与说先于、重于读和写，这是语言的口语性。语音或文字只是一个符号形式，本身没有意义，意义是人们约定俗成赋予的，这是语言的符号性。人类的语言还可以用来搪塞、讽刺、嘲笑、欺骗，而动物从来不会用声音来欺骗同伙。

瑞士的费迪南·德·索绪尔（Ferdinand de Saussure）被认为是语言学的鼻祖，是他首先区分了语言（Language）和言语（Parole）。语言是一个语法系统，由相互有关系的各个要素组成，它本身并不表现出来，而是潜伏于每个人的头脑之中；言语是人们讲话的行为和所讲的话，是语言的具体表现；语言是抽象的，稳定的；言语是具体的，变化的。语言是一个社会契约，言语是语言的实际应用，语言好比乐章，言语是具体的演奏，而人的发声器官好比各种乐器。存在于个人大脑中的语言是不完整的，只有在一个社会群体中才是完整的，这是语言的社会性；而言语是每一个个体的实际运用，这是语言的个人性。语言是宏观上的，变化是缓慢的，受一定外部因素影响的。今天，我们的网络语言变化、传播与消亡的速度都很快。西夏文明的消失，语言文字的丢失是关键。中国香港人说"差人"，说"落车"，这是文言性的汉语，说"的士""巴士""嘉年华""士多啤梨"等是英文的汉译。语言是文化的重要组成部分。

语言具有符号性。符号有两副面孔：形式与意义，能指与所指。狗或Dog是形式，是能指；那种带有四条腿，会咬人和汪汪叫的动物是意义，是所指。但这种形式与意义之间的对应关系是"任意"的，并不存在自然的、必然的联系，也就是约定俗成的。这是语言符号的第一个特性。第二个特性是语言符号的"线形"。不管是声音还是文字，语言符号必须按先后顺序一个一个地出现。不管听说还是阅读，都是以时间为轴，线性地接受这些符号，然后在大脑里将这些符号组织起来，才能形成完整的意义。语言学还催生了后来的符号学、结构主义等社会科学的重大发展。

语言是外部世界与内部世界的界面。名与实、词与物、能指与所指、形式与意义，语言与外部世界的关系即使不是"任意"的，也是"约定俗成"的。比如，汉语的象形文字，就是符号对现实的摹写，也有一些语音上模拟自然的例子（象声词）。也许，在某些文化中，声或形与意之间有着内在的和谐与统一。苏格拉底也说："正确的命名可以揭示事物的本质。"但是，语言与外部世界之间的关系更多的是偶然。语言是外部世界的内部表征。

逻辑是关于"对不对"的，语法是关于"通不通"的，修辞是关于"好不好"的。比如"观

念睡熟了"，在语法上是通的，在逻辑上是不对的，但在修辞上却是好的（一种隐语）。许多诗人或后现代语言往往创造这样的句子，如红色的绿花，寂静的喧嚣，缺席的在场，无声的呐喊，优雅的粗俗，柔软的坚硬，等等。语言与逻辑，有一致性也有不一致性，比如，事件先后决定了语序先后，如脱鞋上炕；再比如，救火与灭火，养病与治病，"一会儿"与"不一会儿"，大败与大胜，等等，逻辑也许不对，但属于社会约定。可见，语言有逻辑基础，在一定程度上可以用逻辑解释，但语言不是外部世界和观念世界简单的一次直接投影，而是通过社会、历史透镜的多次投射，是社会心理积淀的结果。所以，语言是文化的一个分支，也是社会的一个分支，不同民族、不同时间、不同人群有着不同的语言文化，爱斯基摩人对"雪"有28种称谓，阿拉伯人对骆驼有50多种称谓，中国对兄弟是分开理解的……这些现象背后都体现着文化对人们思维的塑造。语义场是生活的投影，生活内容投射于思维的结构与内容。

语言是思维的包装，当你掌握了一种语言时，你也就被这门语言所掌握了。当代哲学的语言学转向就是建构在这样的理解上的，维特根斯坦说："我的语言界限，就是我的世界界限。"萨丕尔（Sapir，Edward）说，语言是工具，思维是产品，没有语言，思维是不可能的。甚至，有个"萨丕尔—沃尔夫假说（Sapir-Whorf hypothesis）"，即语言形式决定着语言使用者对宇宙的看法；语言建立概念、范畴，在此之后限定了人们的思维。语言怎么描写世界，我们就怎么观察世界，人是语言牢笼里的困兽。

美国的语言学家诺姆·乔姆斯基（Avram Noam Chomsky）发展了索绪尔关于语言与言语的区分，他称为语言能力"Competence"与语言应用"Performance"，前者指儿童在接触语言材料后内化了的语言规则，是下意识的语言知识；后者是这些知识在具体场合的应用。能力是潜在的、稳定的、长久的，表现是外显的、多变的、瞬息的。同样的语言能力在不同的时间、地点、场合有不同的表现。这样，乔姆斯基用语言能力和语言表现这一组概念，替代了索绪尔语言和言语的概念，把语言从社会产物的角度更多地转向个体心理、认知的角度。索绪尔认为语言是社会的产物，是一个社团必须遵守的惯例集合，而乔姆斯基则从心理学角度，把语言能力看成人脑特性，是动态的，是生成语言过程中的潜在能力。这样，语言便与人的思维、逻辑、意义等内在的心理过程发生了联系。

语言是人类创造的最完善的符号体系。从咿呀学语开始，我们就成了"语言人"。通过语言，我们知道什么叫"妈妈"或"桌子"，什么叫"明天"或"从前"。世界上的每种语言都是那个文化世界的符号表述。汉语区分了"哥哥"与"弟弟"，而英语统称为"Brother"，是因为在中国文化里，哥哥与弟弟有着不同的家族、社会地位；北非关于"骆驼"的词汇有50多个，是由于那种动物在他们的生活中占有重要的地位；关于死亡，我们可以说去世、圆寂等，语言区分了人的身份。通过语言，人被"文化"了，人变成了生活在"语言牢笼"里的一种"动物"。文化如同一个故事，通过语言，我们聆听，我们诉说，我们思考。我们生活在先人的故事里，也不断地创造着故事。

9.1.2 设计的语义学转向

自索绪尔之后，现代西方语言学的研究取得了巨大的进展，并对其他社会科学与人文学科产生了巨大而深远的影响。产品语义学就是语言学向设计领域渗透的直接产物。受20世纪60年代西方语言学、符号学、结构主义等理论影响，设计语义学在20世纪80年代得到发展。基本概念是将设计看作语言表达，形态、色彩、材质等感觉元素被看作表达意义的符号系统。设计活动则是对符号与符号结构的组织，是"编码"过程，是赋予物以"意义"，使用者则被看作"解码"者。这样，"意义"便从编码者通过"物"到达了解码者，设计是"施语者""书写者"，用户是"受语者""阅读者"，就如同人们通过语言进行交流一样。设计语义学的任务是在使用它的认知及社会语境下，研究人为事物的象征品质，关心的是意义如何嵌入社会生活的网络。

产品语义学的发展可以被粗略地分为两个阶段：转喻（Metonymy）与隐喻（Metaphor）。以荷兰飞利浦公司的设计为例，在转喻阶段，电脑上的音箱孔会被设计成声音的传播形式，由密集到疏散的出音孔其实是内部器件的外部表达（图9-2）。随后，各个公司为了在其家族化产品之间寻求一致性，导致了"产品形态认同（Product Identity）"的运动，基本上是以语言学为基础的形态设计，如图9-3中的家用电器家族，采用圆锥台、截取圆环的一段、纵向的大弧线线条、黑色的接触面等作为其家族产品的形态基因。它们的言说方式遵循一致的语法原则。20世纪90年代后期，随着后现代设计思想的广泛传播，飞利浦公司的设计语言转为隐喻式的表达。如图9-4的摄像头叫作"Mr. Potato"（土豆先生），可是它看起来像某种动物，却也不是确定的什么动物，就是在含混、戏谑、模糊、似是而非等特征下，不明确的或者是多意义的隐喻式表达开始登上了历史舞台。关于产品语义学的参考文献主要有两本，一本是美国的克劳斯·克里彭多夫（Klaus Krippendorff）的《设计：语义学转向》，另外是德国伯恩哈德·E. 布尔德克（Bernhard E. Burdek）的《工业设计：历史理论与实务》，这是需要学生在课外阅读的文献，也有助于加深对本课程训练的理解。

9.2 教学过程

本课程学制为4周、48学时、3学分。第一周主要讲授上述基础知识，其中关于语言学的一些

图9-2 产品语义学的转喻阶段

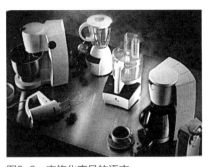

图9-3 家族化产品的语言

图9-4 产品语义学的隐喻阶段

"常识性知识"是本课程的核心内容，目的不仅仅是希望学生了解本课程在整个本科生课程体系中的地位与作用、课程训练要达到的教学目标等，还在于希望学生能够扩展知识结构，理解设计学与诸多社会科学之间的脉络关系。

第二周先以游戏的方式让学生理解国际象棋的文化来源及规则关系。做法是将教室地面变为棋盘，让每个同学简单制作一个道具（或者面具）来扮演一个棋子，面对面地展开对弈。每个棋子有其自身的功能特性及操作规范，各个棋子之间又具有千丝万缕的制约关系，最终目标及游戏规则是明确的，过程中的策略与计算则展现着人类思维的速度与深度。真人对弈的方式在于让同学们产生"具身认知（Embody Cognition）"，也就能更深刻地理解棋子之间的共同目标、差异特性与制约关系。国际象棋是深深植根于西方文化传统的智力游戏，如果仅仅通过对车、马、象、王、后、兵这些单个字的象形理解，进而转化为棋子的具象形态，则是过于直白与浅显的表达方式，更有深度或者更诗意的表达则必然建立于更深刻的理解之上，这也是第二周的主要教学内容——深刻地理解国际象棋（图9-5、图9-6）。

第三周的任务是整合前两周所理解的知识内容，在此基础上展开设计思维。前两周所获得的思维材料是基础，本周的学习重心在于将这些材料加工、整理、输出、表达。如伊曼努尔·康德（Immauel Kant）所言，思维没有内容是空的，这就如同一个厨师的颠勺技巧再高，而锅里没有食材是不行的。首先，教师的工作在于辅助学生准备好食材（摘菜、洗菜、切菜），这也是前两周相关知识点的学习与理解；其次，教师还要教授如何煎炒烹炸，控制火候、油温等内容，这就是设计思维的部分。至于最终学生产出的是川菜、粤菜还是西餐，都是很好的结果。多样性的统一，而不是千人一面，才应是设计课的教学目标。理性的表达或者浪漫的表达，轻声细语或者咆哮呐喊，幽默的或者严肃的，这些都是表达方式。不同的个体具有不同的"思维意向性"，我们可以在后面的学生作业中很清晰地看到这些非常有意思的不同之处。

在设计思维上，首先，需要每个学生建立一套自己的"语法规则"，以便控制整体性的统一，也就是在国际象棋的车、马、象、王、后、兵这些不同的元素之间建立共通的性格特性，亦即索绪尔所说的"语言"部分。比如，勒·柯布西耶（Le Corbusier）的语法是自由平面、自由立面、

图9-5 教室为棋盘，学生为棋子展开的对弈

图9-6 简单的道具以便明确同学扮演的棋子

水平开窗等，而扎哈·哈迪德（Zaha Hadid）的语法则是打破水平与垂直、流体空间等。这样，无论是柯布西耶、哈迪德或者他们的继承者设计出多少不同形态的建筑，我们都可以感知为"柯布西耶式"的，或者"哈迪德式"的。语法规则的建立是逼迫学生进行整体性思考，通过共通的特点或者关系来实现统一。不具有统一性的丰富就会显得杂乱无章，一盘散沙，是缺乏内在逻辑性的谵妄之语。

其次，需要让学生在遵守整体统一的原则前提下，展开"多样性"的发展。一般的，应建议学生把"兵"作为形态原型，其整体性原则应以最简练、最直观的方式体现于"兵"的造型上，如图9-7～图9-10的学生作业。在国际象棋的文化传统与游戏规则中，兵似乎是"微不足道的关键棋子"，它有可能在最初即被"吃掉"，也可能在底线处升变为能量巨大的车、马、象、后。以兵为基本形，接下来需要推敲其他棋子的形态。在此需要特别强调的是"差异性"原则，就如同语言学中，能指与所指的关系是任意的，而词语的意义是在彼此的差异之中获得的。Dog与Log的不同仅仅在于D与L的不同，而"狗"与"原木"的意义不同却是任意的、约定俗成的。棋子在体量关系上的差异是最直观的。兵应是体积最小的，但是数量最多（8个），王（1个）与后（1个）应该是体量最大的，车、马、象（都是2个）其次。王与后有性别的差异，车为战车，马是骑士，象为主教（祭祀），暗示着欧洲封建王国保卫王权的三种力量，其形态的差异可以从其刻板印象、政治功能、社会角色，甚至从国际象棋走法规则等方面去寻找。总之，必须让学生明白的是，意义来源于差异关系，而不是棋子的自身形态，这既是语言学的，也是格式塔心理学的。在实际的教学过程中，同学们最容易聚焦于单个棋子的形态，而忘记了与其他棋子的比较中生成的意义，这其实是最关键的一步。

第四周侧重于具体的细节表达与最终的汇报展示。本课程训练不拘泥于任何的材料限定，并且鼓励学生将材料作为一种基本的语汇来传达意义，比如皮革、金属、玻璃、塑料、蜡等都可以使用。还有些学生选择了现成品、标准件等，通过组合关系的变化来实现其形态的差异，生成意义。

过程重于结果。下面的学生作业是成品的展示，但是过程中不断地草模型方案推敲才是更为关键的步骤，而教师的教学能力也集中体现在过程中对具体形态的有针对性的分析、指导。如苏格拉底所言，教师是"助产婆"，"孩子"要学生们自己"生"，但是教师要告诉他们如何观察、怎样思考、在哪里发力、该处理哪些细节，等等。

9.3 学生作业

图9-7学生作业1的基本语法原则为两点：（1）上小下大的梯台形体；（2）底部与桌面接触部分倒大圆角，形成悬浮于桌面的感受，且每走一步，该棋子会如不倒翁一般晃动，制造了一种可见的"行为"，传达该棋子刚刚移动过的意义。兵在体量上最小，且以最简洁的形态表达了上

图9-7 学生作业1

述语法规则。王与后体量最大，很容易感知为核心角色，王与后之间的形态差异集中于错台处的线形变化，表达清晰而直观。车、马、象的差异表现在上部的符号性刻画上，形态抽象，逻辑清晰，意义生成于三者之间的相互诠释。该作品在整体统一性与个体丰富性之间的尺度把握很好，和谐而具有张力。

图9-8学生作业2中以棋子的"走法"作为其基本语法，非常具有逻辑性。长方柱为其基本形态，只是在柱子的顶部编织为不同的、具有方向感的形态肌理。兵是直行，每次一格；马为先横行或直行再斜行，也可先斜行再横行、直行；象为对角线斜行；车为横行、竖行；王与后可横行、直行、斜行。可以说，该作品成功地将棋子的走法转译为顶部的形态语言，统一而丰富。语法规则作为隐藏的秩序存在，意义在差异中得以再确认。

图9-9学生作业3统一由展开形为直角三角形的卡纸，通过折叠来实现三维形态。卡纸的大小、形态完全一样，这构成了其内在的语法逻辑，而三维形态的大小、姿态、指向、折痕等不同之处构成了不同的"言语"表达，既统一又有所不同，棋子各自的属性在差异性中被充分展现出来。这样一套完整的国际象棋可以由三片卡纸组成：一片是棋盘，另外两片是黑、白两色的卡纸，带有撕痕（如邮票的开孔）与折痕，用户可以在撕开、折叠的过程中认知棋子的身份。因此，便携性是该作业最大的优点，不仅适用于出门旅行（如火车上对弈），也可以制作成清华大学的礼品，馈赠给中小学生。

图9-10学生作业4是一名女生的作业，统一由豆沙布缝合成不同的形态，内部填充了棉花，使得形态饱满，捏起来手感舒适，落子后棋子恢复原形态。整体上，憨萌的形态颇有卡通形象的感觉，属于轻松又浪漫的表达。这样的表达使得国际象棋的对弈不再是一场战争，而是儿童游戏。

图9-8　学生作业2

图9-9　学生作业3

图9-10　学生作业4

此外，"缝合线"是表达棋子各自属性的主要视觉语言，既是结构需要，也是形态表达，巧妙的组合。

9.4　课程总结

本课程是以语言学、产品语义学的知识为基础的。在具体的设计过程中，首先，使得学生理解形态的语义，生成一套语法规则，并创造元素之间的关系，在关系中制造意义，这是本课程的最大难点；其次，以士兵为基本形，按照一定的语法规则，制造各个元素之间的差异性以及统一性，在细节中平衡差异与统一。这既是本课程的训练目标，也是设计的基本原则。

人是生活在"意义之网"中的动物，而设计则是以形态语言创新性地再次编织这张"意义之网"。当然，哲学家、艺术家、诗人、电影导演、建筑师，大家都在使用不同的"词语"，编织着这张"意义之网"。设计师就是要加入这些人的行列，以"物"言说。

第 10 章

一
新中式家具的文脉
与创新——以丹麦
椅子为镜

所谓"文脉",英文即"Context"一词,原意指文学中的"上下文"。在语言学中,该词被称作"语境",就是使用语言的此情此景与前言后语。更广泛的意义上,引申为一事物在时间或空间上与他事物的关系。设计中译作"文脉",更多地应理解为文化上的脉络,文化的承启关系。

文脉这一设计学关键词强调的是"文化人"所能够理解的事物之意义及其承接、演化线索。从文化人类学的角度看,与其说文化是一组事物(如小说、绘画、建筑、器物等),不如说文化是一个过程,一组实践,涉及的首先是一个社会集团成员间的意义交换,即"意义的给予和获得"。说两群人属于同一种文化,等于说他们用差不多相同的方法解释世界,并能用彼此理解的方式表达他们自己以及他们对世界的想法和感情。马克斯·韦伯(Max Weber)说:"人是其自己编织的意义之网上的虫子。"那么,设计师就是一种特殊的虫子,他们一边在网上爬行,敏锐地捕捉过去的事物并获取意义;一边又通过造物,不断地编织、修补、延伸着意义之网。

20世纪八九十年代大学毕业的设计师们有着一个普遍的"执念",即寻找"中国文化的现代主义表达"。下文聚焦于新中式家具,从现象出发,总结归纳其特点,通过与丹麦家具的比较研究,在尺度、造型、负空间、行为方式四个侧面得到文脉上的认知与理解,在此基础上得出结论,即作为一种"风格"而存在的新中式家具的设计创新更应该着眼于下文,即创造未来属于中国人的"好生活"。

10.1 现象之归纳

"新中式"家具这一概念滥觞于20世纪90年代,其基本人物及时间线如下:画家邵帆于1995年发表"作品1号"(北京);平面设计师兼画家宋涛于2002年成立"自造社"(北京);建筑师吕永中于2006年创立品牌"半木"(上海);室内设计师沈宝宏于2008年创立"U+生活"(济南);温州工匠朱小杰于2009年参展科隆IMM;2008年,艺术设计师蒋琼耳与爱马仕集团合作创立"上

下"（上海）。2010年是新中式家具的元年，"多少"（产品设计师侯正光，上海），"素元"（工业设计师武巍，北京），"梵几"（室内设计师古奇高，北京），"木美"（家具设计师陈大瑞，北京）先后成立。随后，平面设计师陈燕飞于2011年创立"璞素"（上海）；设计师王昕与叶志荣于2012年创立ACF CHI WING LO（北京）；广州美术学院教授温浩于2013年创立"先生活"（广州）；工艺美术大师傅军民于2014年创立

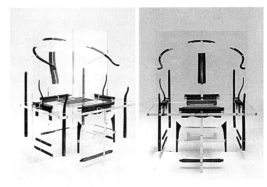

图10-1 邵帆，作品1号

"平仄"（北京）；2014年，曲美发布"万物"子品牌，主创者为雕塑家兼室内设计师仲松。

邵帆、宋涛与朱小杰的设计属于后现代主义风格的作品。他们是在丧失了现实感的拟像世界里，从历史中挖地三尺寻找各种视觉表征，通过挪用、复制、拼贴等手法，引起复古、怀旧的情绪，以戏仿的态度从过去和民间文化中引经据典，其创作策略无非是后现代主义者频频采用的"文化大混浴"[1]。这样的作品离美术馆更近而离生活更远，属于"视觉性"大于"身体性"的艺术品，而非日常生活用品，以符号化的方式吸引了大众的视觉（图10-1）。此类作品不在本章的讨论范围之内。

聚焦于产品而非艺术品的新中式家具品牌表现出如下共性：理念层面，以中国美学哲学为价值诉求，将"阴阳"的相生相克转化为上下、多少、平仄、虚实、方圆等关系的"平衡"，务求达到中直、内敛、素雅、静空、从容、圆润等物我"和谐"之境；式样层面，以明式家具为出发点，融汇北欧（丹麦）、北美Conoid Chair[2]与日本式样，兼具东方与西方、传统与现代的诸多造型特征与形式语言，减装饰，去雕工，以包豪斯、工业化、几何化的"简（Minimalism）"取代明式家具的"素（Simplicity）"；技术层面，以实木、黄铜、榫卯与手工木作等传统工艺为特点，但非"同材成器"，开裂松动不可避免，特点实为卖点；品牌策略层面，多以设计师主导，以国际参展（米兰展等）、获奖、拍卖会等方式进行推广，展厅大多设立于艺术区，且多与时尚杂志合作；销售渠道层面，前期多以文化会馆、主题酒店等工程项目为主，近两三年大众化的终端用户（如天猫店与红星美凯龙店等）逐渐增多。

无论是作为一种时尚元素还是文化标签，抑或销售策略，新中式家具都可以表述为"现代设计的中国文化表达"。这种以设计师为推动力的文化现象同样可以在服装、建筑、交互等领域出现。中国设计师的文化意识觉醒是件好事情，笔者持赞扬、鼓励的态度。接下来将要着重论述的是新中式家具该如何创新才能更好地将传统元素融入当下生活。在此，丹麦椅子是个很好的参照，它不该是个被仿冒的对象，而更应该是一面镜子，照见文脉与创新的关系。

① "文化大混浴"来自于艺术家蔡国强的作品Culture Melting Bath: Project for the 20th Century。

② Conoid Chair是日裔美籍建筑师中岛乔治的设计作品，来源于英式温莎椅。中岛乔治是20世纪家具设计的重要人物，美国工艺运动之父，他形容自己的作品为"日本夏克式"。参见林东阳. 名椅好坐一辈子：看懂北欧大师经典设计［M］. 台北：三采文化出版社，2011：29.

10.2　比较与分析

　　始于20世纪20年代的"丹麦现代家具设计"是设计史上的一个高峰，涌现出一批"设计大师"及经典椅子。但是，需要特别强调的是这些椅子的文脉几乎全部来源于丹麦文化之外：凯尔·克林特（Kaare Klint）设计的Safari Chair（1933年）源于英国军队，方便携带；布吉·莫根森（Borge Mogensen）设计的J39（1944年，图10-2）源于北美夏克教徒（Shaker）[①]，朴拙简素；Spanish Chair（1959年）源于西班牙南部安达鲁西亚地区的伊斯兰文化，厚拙雄伟；汉斯·瓦格纳（Hans Wegner）设计的"孔雀椅（PP550 Peacock Chair，1947年，图10-3）"源于英国的"温莎椅（Windsor Chair）"，空灵劲挺；借鉴明式圈椅，瓦格纳设计过九款"中国椅（China Chair）"，现还在生产的有四款（FH4238\PP66\PP56\PP266）；Wishbone Chair（CH24，也被称为"Y椅"，1949年，图10-4右图）风靡于日本，文脉也源于明式圈椅；The Chair（PP501，1949年）因肯尼迪与尼克松的电视辩论而闻名，源于圈椅，后融入古希腊传统的Klismos风格（图10-5）；Easy Chair（PP112，1978年，图10-4左图）则是英式温莎椅与明式圈椅的完美结合，典雅玲珑；此外，瓦格纳还设计了夏克教文脉的摇椅（J16，1944年；PP124，1984年），西班牙文脉的会议椅等。

图10-2　Mogensen设计的J39源于夏克教文脉　　　图10-3　瓦格纳的孔雀椅源于温莎椅

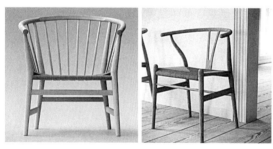

图10-4　PP112是温莎椅与明式圈椅的结合，Y椅则更多　　图10-5　古希腊的Klismos椅，是许多现代座椅的
地源于圈椅　　　　　　　　　　　　　　　　　　　　　　原型

① 夏克教（Shaker）起源于18世纪的英格兰，后迁移北美，因其禁欲及集体生活的方式而闻名，其建筑与家具风格以提倡简朴生活为特色。夏克式家具简朴、实用、诚实，因其宗教信仰反映于日常生活器物中。

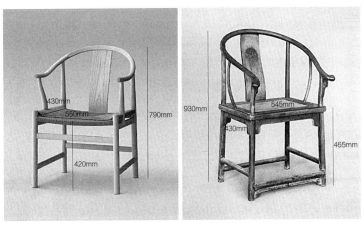

图10-6 瓦格纳的"中国椅（China Chair）"与王世襄《明式家具研究》甲81号明式黄花梨素圈椅对比

传统的中国明式圈椅，天圆地方，下部厚重，上部轻巧，月牙扶手指接榫，"步步高"赶枨及券口牙子稳定了结构，坐面水平，配以踏脚，人需正襟危坐，气度森严，是"礼器"，不为舒适只为庄重。靠背板、角牙还需开光透雕，方显秾华、文绮、妍秀。瓦格纳的"中国椅（China Chair）"是圈椅的简化、纯化过程：坐面后倾，背板曲面前凸，坐感舒适；月牙扶手由两米长实木整根冷压成型，强度更为坚固；去掉联帮棍、角牙、券口、脚踏、背板雕饰等，简化了结构亦简化了视觉。借此，瓦格纳将明式的"礼器"转化为丹麦的日用之器（图10-6）。许多外国人问笔者如何创造"丹麦现代"风格，笔者的回答是："这是不一样的创造，我们假设它只是更进一步的净化过程，对于我来说就是简化，将所有元素减到基本——四条腿、一块坐板以及将椅脑和扶手合而为一。"[1]

无论是中国明式、英式，还是受夏克教传统、西班牙伊斯兰文化所影响的座椅样式，丹麦设计师所做的工作是将上述的外来传统"转译（Transform）"为"丹麦现代（Danish Modern）"。所有的设计都是"再设计"，设计师的工作大多是基于前人成果的进化。建构在材料、手工艺传统与现代人的生活需求之上，丹麦设计师将世界各地的文化通过设计进行再诠释，从而确立了朴素、有机、理性的丹麦美学与文化。古为今用，洋为"丹"用，他们找到了"现代设计的丹麦表达方式"。

10.3 认知及理解

以丹麦椅子为镜，本章提出如下问题请设计师们思考：**新中式家具，是"身体性的"还是"视觉性的"？是"生活化的"还是"仪式化的"？是"使用"对象还是"审美"对象？是支撑身体的"日用之器"还是作为身份地位象征之物的"礼"器？**丹麦设计更关注前者，而新中式家具聚焦于后者。下文从尺度、造型、负空间及行为方式四个方面展开论述。

① 林东阳. 名椅好坐一辈子：看懂北欧大师经典设计 [M]. 台北：三采文化出版社，2011: 33.

10.3.1 尺度

瓦格纳的圈椅PP56坐面高420毫米，坐深430毫米，宽550毫米，通高790毫米，相较于传统的明式圈椅要小、窄、矮，这样的尺度使得腰部承托、双臂的舒适感以及整体的包围感都很强。如瓦格纳所言："椅子，坐上去舒适才算数"[①]。王世襄先生的《明式家具研究》一书中有八款圈椅，其中只有明前期的甲81号黄花梨素圈椅的尺度与瓦格纳的中国椅接近，其余皆宽、大、高，且装饰的繁缛程度似乎也与宽大的程度成正比，更接近宝座的形制。由此亦可以判断，越是明代前期的素圈椅，尺度越小，也越接近文人的日常使用；而越是明代晚期的雕饰圈椅，尺度越大，也越接近官宦人家的仪式化情境。新中式家具尽管在"去雕饰"上显示了现代性的特性，但在"尺度宽大"上未做现代性的考虑，甚至有些更加"宽大"的设计，无疑是渴望重新回到仪式化的生活中去。

10.3.2 造型

"四腿八挓、上收下展"既是传统中式家具造型规律，也符合力学原理（垂直受压时向内挤紧），同时还是文人们视知觉的理性要求，即虽有挓度，却知觉为垂直，以体现"中正平直"之价值理性。据王世襄先生考证，四腿八挓来源于木建筑之大木梁架，除了受力合理外，挓度还是为了消除上大下小、头重脚轻的视错觉，这是人眼的特点，即物理上的垂直并非知觉上的垂直，而中式家具足下端的马蹄也是为了消除此挓度的高明处理。新中式家具设计很显然发现了这一特征，并将其夸张、放大为主要视觉特征。但是，仅仅从"形式语言"的角度去处理，使得其挓度如此之大而失去了"中正平直"之感，而更接近于北美Conoid Chair——英国Windsor Chair——古希腊Klismos椅的文化脉络，即虽有中式之形，实则是西式之魂，如多少的秋餐椅、梵几的圈椅、素元的"明"系列圈椅、半木的徽州椅与苏州椅等。

10.3.3 负空间

"做在实处，看在虚处"，对于"负空间"形态的关注是传统中式的另一个造型特点。无论是束腰、马蹄或是翘头、开光，负空间所塑造的形、态、势才是造型之关键，才是中式传统的文脉线索，才是新中式家具设计师应该特别关注的"视觉性"本质。在这方面，大部分新中式椅皆欠缺细部的处理。

10.3.4 行为方式

古人的罗汉床虽"偃卧趺坐"两相宜，但作为坐具使用时，中间置一几，还需配脚踏，用以待

① 林东阳. 名椅好坐一辈子：看懂北欧大师经典设计［M］. 台北：三采文化出版社，2011：33.

客，至清代已成为正厅的主座了（见介祉堂前院正厅[①]），其基本坐姿为跌坐、箕坐或洗足而坐（会客），但是无论如何都不会像美式沙发那样的坐法（美式沙发宽大松软，人陷入其中感觉非常放松舒适，是美国"自由"精神的体现）。许多新中式家具的品牌都有罗汉床的设计，多融合了沙发的元素，即罗汉床的尺度与形式，而渴望着沙发的人体姿态，看似东西方文化的 Fusion（融合），实则带来了 Confusion（迷惑）。又有多少现代人愿意如韩熙载一般，盘腿坐在低背、硬板的罗汉床上看几个小时的电视呢？疲劳的"跌坐"[②]于具有文化身份认同的传统器物之上，抑或放松身体于无历史、无地域差别的现代性产品之上，新中式的家具设计师应该给出合乎理性的解决方案。

上述内容属于认识论层面。在方法论上，新中式的核心问题在于何为"中式"，以及如何求"新"，本章给出两条途径。

新工艺、新材料再诠释之"中式"——"上下"是涵盖家具、服饰、茶具、珠宝首饰等系列产品的新中式品牌。"大天地"碳纤维椅以新材料、新工艺所提供的技术可能性为起点，纯化、简化了明式座椅：保留了合乎人体工程学的靠背板；坐面辅以真皮，坐感舒适；重量颇轻，可灵活移动；合乎结构力学的管脚枨纤细流畅，比例适中；四条椅腿与椅面连接的节点细节设计精彩，合力学，亦是视觉焦点（将该节点解读为霸王枨或太湖石稍感牵强，给形态注明来源，造就"有意味的形式"，助人理解而已）；四腿八挓，规矩稳健；负空间疏朗剔透，节奏分明。方圆有度，空灵劲挺，且不失凝重。可以说，"大天地"碳纤维椅具有明式座椅之形式美学基因，其"新"为材料与工艺之新，也为形态的简化、纯化提供了技术可能性，此为"新中式"基于文脉的创新途径之一（图10-7）。

中式之材料结构工艺，生活方式之新：尽管摇椅的起源不详，但无疑来自于西方。最初可能是摇篮与木马的基因，后经北美的夏克式（Shaker）及奥地利托奈特（Thonet）的经典化过程（图10-8），再延续到伊姆斯或者宜家的摇椅。瓦格纳终其一生共设计过九款摇椅，其文脉基本来源于夏克教文化。

平仄的"放慵"兼具西式摇椅之"摇"，以及柯布西耶躺椅之"形"，而结构为中式榫卯，材

图10-7 上下的"大天地"系列碳纤维明式椅

图10-8 北美夏克式摇椅及奥地利托奈特的经典摇椅

① 朱家溍. 明清室内陈设［M］. 北京：故宫出版社，2004：187.
② 跌坐又称"跏趺坐"，佛教术语，指两脚交叠盘坐的姿势。原为婆罗门教瑜伽姿势之一，后被佛教吸收，成为禅坐的姿势。因此，罗汉床、禅椅等皆宽而深，适合于此坐姿。

图10-9 放慵摇椅及柯布西耶的躺椅

料为黑檀，坐面为传统手工编藤，实乃"西学为体，中学为用"之作。须知古之"士"者放慵，需"卧榻凭几"，林亭佳趣，丹经慵览，槐荫梦蝶。这无疑是古人从容潇洒的燕居雅尚，可惜今人已无如此的空间、器物、生活方式及精神意趣，因此只得于钢筋混凝土和玻璃围合的现代都市公寓内，放慵于摇椅之上，借由"晃动"舒解疲惫之身心及大脑。因此，"放慵"摇椅之"新"在于合乎现代人的空间与行为，此乃不同于古人的"新"的生活方式，再辅之以传统的材料、结构与工艺，其功能是提示主人的"中国"文化身份及其自我认同，是为"新中式"文脉创新的途径之二（图10-9）。

10.4 结论与反思

除了时间，文脉还包含"空间"要素，前者是"历时性"的，即历史、传统、过去、前人；后者是"共时性"的，即建筑、人的行为与其他器物等。自两周、汉、唐至宋、元、明、清，我国的家居文化与人们的生活方式，即所谓的文化，有其不变的内容，亦有不断进化发展的内容，既不可一概而论，也不可断代而论。**汉服与旗袍都是中国文化，那么新中式的设计应该回到汉代还是清代前期呢？答案都是否定的，我们既不应该回到汉代，也不应该回到清代，而是应该回到"当代"。**

两周至明清，我国的建筑形制基本为梁柱结构，斗栱承托起巨大的屋顶，这造成了空间的高阔与明敞，因此才会有灵活组织空间之用的帷幄、帐幔、照壁、屏风，且紧靠墙壁固定摆放的家具很少，而南北朝兴盛的幄帐及明代兴盛的架子床或拔步床则是大空间内的小空间，符合空间心理学，适宜寝卧安眠。如今，这样的建筑空间已被三室两厅等墙体承重之固定小空间格局所替代，家具等也多依墙而设，空间位置相对固定。无论是"席地而坐"还是"垂足而坐"（南北朝至唐为过渡期），灵活轻便、易于布置与空间自由组织是我国室内家具器物的主要特征，而这一切又都与琐细的日常生活与频繁的礼仪活动相适应。一桌一榻，一屏一椅，可宴饮，可独处，也可栖息池阁，纵横离合，变化无穷。"位置之法，繁简不同，寒暑各异。"[①]即使在明代，几案桌椅的安放与移动也是相当频繁的。这样的生活方式，又非今日之沙发、电视、餐桌、壁柜等所能实现的。

因此，欲设计新中式衣架，则需思考今人于门厅处"挂"放与古人于卧榻之侧"搭"放的不同；欲设计新中式罗汉床，则需思考古人的隐几、养和、炕桌与今人的沙发、茶几、电视之间的差异；

① 文震亨. 长物志 [M]. 北京：金城出版社，2010: 328.

欲设计新中式的书架，则需思考今人如何放置"书"，是侧立还是叠落，侧立源于西方抄本Codex[①]之硬壳，而宣纸、线装书只宜叠落。对于书架来说，书房与书是其空间上的上下文；对于衣架来说，卧室或者门厅、床或者鞋柜是其空间上的文脉。超以象外，得其环中，新中式的设计师应关注今人的建筑、家具与人之间的关系，而非囿于器物的形态、样式等符号所蕴含的"历时性"价值。

文化有三个层面，器物层、社会组织层、价值观念层，如同海面上的冰山，器物层可见、可感，如建筑、家具等；社会组织层随海面的潮汐变化而时隐时现，如宗族礼法或者法律契约等；而海面下巨大的价值观念层则不可见、不可感，如杀身成仁或中正雅素。自两周以来，"礼"制确立，我国的城市规划、建筑格局、室内陈设、家具器物等皆以此为设计规范。对于"礼"的认同，亦即对用礼规范着的政治等级、家庭伦理、社群关系等生活秩序的认同。因此，**礼既是价值，也是社会行为规范**，同样也蕴含于器物的形制之上。两宋至南明，"士"风渐盛，士人于世俗生活之中"托物言志"，将园林、花鸟、文玩、家具给予雅俗之分，万物皆着"我"之境，胸无点尘、刚直不阿、天人合一、淡泊宁静等价值层面的诗化美学生活与人格之理想境界，皆见之于"长物"[②]。

及至今天，商业社会的科层制造就了朝九晚五的社会生活。个体在追逐效率中延伸自我也四处漂泊，借由消费获得认同也体验焦虑。他们或许会选择"美式"家私以解放身体，获得舒适、自由、解放之感；或选择"欧式（巴洛克）""简欧（新古典）"家私，满足的是对于西方贵族化的奢华宫廷生活之臆想；或选择公务舱、KTV、豪华酒店作为家庭室内起居之理想环境。**他们选择的是价值，而非器物，是"我是谁"，而非"它是什么"。新中式家具的设计师需要思考的是当下中国人的生活方式与古人之本质不同，以及未来该是怎样的"好生活"。**

器物与观念、时间与空间。谈古论今，说东道西，新中式的设计创新更应该着眼于当下，而非顶礼膜拜传统。如同丹麦设计师一样，**传统是创新的资源，而非重负**。研究、思考、学习传统，设计师需要明白"我们从哪里来""我们是谁"，而更重要的是以设计来启示"我们将往何处去"。

（注：相关知名设计品牌及作品，参见本章表10-1。）

参考文献

[1] 林东阳. 名椅好坐一辈子：看懂北欧大师经典设计 [M]. 台北：三采文化出版社，2011.

[2] 秦一峰. 明式素工圆方形制 [M]. 上海：上海人民美术出版社，2009.

[3] 王世襄. 明式家具研究 [M]. 北京：生活·读书·新知三联书店，2007.

[4] 扬之水. 唐宋家具寻微 [M]. 北京：人民美术出版社，2015.

[5] 朱家溍. 明清室内陈设 [M]. 北京：紫禁城出版社，2004.

[6] Noritsugu Oda. Danish Chairs [M]. San Francisco：Chronicle Books，1999.

[7] Christian Holmsted Olesen. Wegner：Just one good chair [M]. Ostfildern：Hatje Cantz，2014.

① 拉丁语中，Codex一词本意是指一块用于书写的木头，但是4世纪羊皮纸被发明了，该词转而指书籍。最早的圣经抄本由800页羊皮纸组成。

② 长物，本乃身外之物，饥不可食、寒不可衣。然则凡闲适好玩之事，自古就有雅俗之分，长物者，文公谓之"入品"，实乃雅人之至。出自《长物志》·十二卷（浙江鲍士恭家藏本）。

表10-1

品牌/作品	时间	地点	人物	身份	事件	理念
作品1号	1995年	北京	邵帆	画家	2005年,《作品1号》被英国V&A博物馆永久收藏	打破与重建
ACF	2000年	北京	王昕	家具设计师	2013年,EDIDA国际设计大奖——年度产品大奖; 2013年,CDA中国设计奖(红棉奖)——全场至尊大奖; 2012年,CDA中国设计奖(红棉奖)——年度设计机构	开放、多元的国际化设计整合服务平台;专业、有国际化视野和审美思维的"Total Solution" 360度设计服务,国际设计,中国发声; A-Aesthetic(审美):执着体现设计之美; C-Culture(文化):关注文化的融合与深度; F-Functionality(功能):坚持产品的功能与舒适
自造社	2002年	北京	宋涛	平面设计师/画家	2015年,英国设计100%展览; 2014年,中国设计进行时——意大利米兰大学; 2012年,米兰设计周——中国当代坐具设计展; 2012年,中国新设计——德国法兰克福展; 2011年,意大利中国文化年官方项目"中国新设计"展览	本色的东方精神,对手工艺的尊崇; 尊敬朴素精神、稳重朴素精神、气韵贯通目互为滋养的生活哲学; "文人设计"
半木 BANMOO	2006年	上海	吕永中	建筑师	2013年,作品"清风"禅榻、"古琴"琴桌受邀参加"古琴设计周"; 2010年,"篆书"屏风等作品应邀参加"米兰设计周"; 2009年,荣获EDIDA国际设计大奖"2009年度中国区年度设计新秀"; 2008年,荣获EDIDA国际设计大奖"2008年度中国区最佳家具设计"	"取舍舍满"东方禅意; 身心愉悦的能量; 理性与诗意,革新精神

品牌/作品	时间	地点	人物	身份	事件	理念
U+生活	2008年	济南	沈宝宏	手艺人/跨界设计师	2014年,"金点设计"奖年度原创设计品牌/设计师奖; 2013年,米兰设计周,"如砚案桌"参展; 2012年,英国100%设计展览,"禅思椅""澄案""觉椅"参展	中国基因;传承、尊重中国传统家具文明; 观察思考现代城市生活,对生命的热爱,对精致生活的不懈追求,以家居设计传达"善意之美"
澳珀家具	2009年		朱小杰	家具设计师（工匠）	参加德国科隆国际家具展览会（Imm Cologne）	可收藏的当代家具; 道家的自然哲学与设计的结合
上下	2009年	上海	蒋琼耳（与爱马仕集团合作）	艺术设计师	2013年5月,"上下"巴黎零售空间开幕暨手工艺作品展; 2011年5月,"人与自然"手工艺复兴作品展,上海; 2010年9月,"上下"全球首家零售空间正式开幕,上海	"如其在上,如其在下"; 保留日渐式微的中国传统手工艺的精湛技艺; 精妙的传统手工艺+当代设计的创造力=富于时代精神的"美"与"用"; "承上"而"启下"; 沟通连接传统与现代、东方与西方、艺术与生活、人与自然; 中国式的儒雅与热情
多少 MORELESS	2010年	上海	侯正光	家具设计师	2010年,上海莫干山艺术区开设专卖店; 2012年,天猫开店; 2013年,北京专卖店开业,并先后在天津、西安、成都、重庆、广州、青岛、佛山等开设专卖店; 2015年,与红星美凯龙合作	洼则盈,敝则新,少则得,多则惑; "平凡的非凡,勿谈创造":聚焦放大平凡产品,表达珍惜与尊重。没有个性,就是最强大的个性; "骨子里的中国":是骨子里,就不要写在脸上,儒家的伦理,佛家的因果,道家的是我们基因的片段; "无辜的材料":没有不环保的材料,只有不环保的使用方式

品牌/作品	时间	地点	人物	身份	事件	理念
素元 THRUwood	2010年	北京	武巍	工业设计师	2011年起，开设素元木作培训，向社会大众系统地传播木工木作知识和技法	纯实木为材； 纯洁的材质和形式； 简约隽永； 没有合作工厂和工人，所有家具都是设计师亲手制作； 供木工培训服务； "用手思考""人人都能做木工"
梵几	2010年	北京	古奇高	室内设计师	2012年11月，梵几APP上线，通过新媒介传达"随身携带的生活方式"概念； 2011年，梵几官网投入使用，提供家具展示及网络订购服务	"梵"：净空与安静； "几"：家具，意为净空安静的家具； 梵几的谐音"凡几"——平凡的家具； 梵几希望做实实在在在生活所用，且自然融合在生活中的家具
木美 Maxmarko	2010年	北京	陈大瑞	家具设计师	2013年4月，被邀请参加米兰设计周； 2012年4月，被邀请参加米兰设计周（"万花筒"）； 2012年米兰设计周； 2011年4月，被邀请参加米兰设计周（"月牙椅""中国鼎"）； 2010年，参加上海100%设计展	"和而不同，土与金木水火杂，而成百物"； 木美——美到极致，融合之美； 用有形有质的家具器物之美，营造无形至美的生活意境； 为这个时代留下烙印，对未来产生影响，历久弥新
璞素	2011年	上海	陈燕飞	平面设计师	2012年，云摇椅荣获EDIDA国际设计大奖中国区最佳座椅设计奖； 2014年，参加意大利米兰国际家具展	"朴素，而天下莫能与之争美。"——庄子·天道篇； 现代社会的人文关怀； 立足当下+中西文化的碰撞+宋明文人生活的情怀+现代生活的起居习惯； 追求精湛工艺：中国优良的传统手工艺+现代精密的计算技术； 自然环保：纯天然材料，令人感动的朴素之美

品牌/作品	时间	地点	人物	身份	事件	理念
先生活	2013年	广州	温浩	广州美术学院教授/广州美术学院家具研究院院长	2014年9月，获"金点设计奖"现代设计奖； 2013年9月，获"中国家具设计奖"银奖； 2011年，云龙椅获"中国家具设计奖"金奖	优先生活的态度和领先生活的标准： 平衡哲学——中庸之道，东方精神，适度、平衡； 持久美学——天人合一，自然、持久； 中和设计——以人为本，优雅、中和； 至善产品——传统工匠精神，以技为本，尽心、至善； 不取其形，不取其材，不取其工，取其神
平仄	2014年	北京	傅军民	木雕大师/工艺美术大师	2015年4月，亮相"米兰国际家具展"； 2014年9月，在第20届中国国际家具展览会上获"金点设计奖"古典设计奖	平仄是基于线条的曲折有致，是基于生活方式的哲学思辨； 东方传统审美的虚实之境+西方现代艺术的几何美学； 精致的生活环境，精当的生活智慧
万物	2014年	上海	仲松	雕塑家/室内设计师	2014年9月，在第20届中国国际家具展览会现场，曲美家居全新中式简素风系列产品"万物"正式发布，并一举拿下展览中的中国家具设计最高奖项——"金点设计奖"2014组委会特别奖、2014饰品设计奖"两项大奖	整体系统； 惜物、和谐、周到、庄重、内敛、和谐中正； 质朴、适度、精致、雅正、简素； 完美结合了人体工程学与鲁班尺，极大提升了产品舒适度； 还原家居生活的本质——修养身心； 环保经济的新材料——竹钢，高强度、经久耐用

第 11 章

—

数字时代我们为何
还要打印照片

智能手机的普及使得"拍照片"成为普通人日常生活中的行为。这些照片大多以数字化的方式被存储起来，并通过社交媒体广泛传播。这种私人图像的大量生产、积聚、传播、消费是"视觉文化"的重要组成部分。但是在数字化图像①与互联网社交媒体的时代，仍然有大量的照片被"即时打印"出来。小米照片打印机的热销就是这一现象的有力佐证。该产品于2018年12月在小米商城首发众筹，仅8小时就突破了2万台。目前，该产品年销量约50万台，约占50%的中国市场份额。深度用户年打印照片量达300张以上，平均每天1张。

上述现象引发了如下疑问：手机、电脑、移动硬盘、云端服务器、电子相框等设备提高了照片存储的数量，互联网技术使得脸书（Facebook）、推特（Twitter）、微信（WeChat）等社交平台成为照片传播与分享的主要媒介。但是，人们为什么依旧要购买照片打印机呢？"数字化的照片"和"打印出来的照片"带给人们哪些不同的体验？这些看似"人与打印机"的关系，实则是"人与照片"之间的关系，更进一步的是人与自我、人与他者之间的关系。打印机无非是获取照片的桥梁。那么，在数字化时代，人与打印的照片之间存在着怎样的关系呢？

本章通过民族志访谈、影像日记和创意工作坊三种方法，分析人们打印照片的行为过程与使用照片的生活情境，探索"数字化图像"时代人们打印照片的原因，构建人与"打印的照片"之间关系的理论，并为未来的相关产品、服务或系统的设计创新提供依据。

① Image泛指图像，包括绘画、雕塑、画像、照片、影像等。Icon指圣像、神像，是被崇拜的宗教对象，最早用于描绘耶稣等神像。Photo专指照片，是Photograph的缩写，可以细分为Developed Photo（冲印的照片）、Digital Photo（数字化的照片）和Printed Photo（打印的照片），本章主要的研究对象为Printed Photo，即打印机生产出来的物质化的照片。

11.1 方法与过程

11.1.1 研究方法

本内容主要使用质化的研究去挖掘人与"打印的照片"之间的关系。采用了三种具体的研究方法，分别是**民族志访谈**（Spradley，2016）、**影像日记**（Wimmer and Dominck，2003）和**创意工作坊**（Steen et al.，2011）。民族志访谈是通过调查打印照片的动机、行为和观察照片的使用情境，来分析人与打印的照片之间的关系。影像日记是通过代表性用户记录的图文日记，补充在民族志访谈中未被发现的有关内容。创意工作坊则邀请了代表性用户和不同专业背景（包含设计学、社会学和传播学等）的人士参加，协同（Kohtala et al.，2020）讨论、反思前两种研究的发现，目的是验证理论假设，并探究未来产品、服务或系统创新的可能性。使用不止一种研究方法可以提供多个视角和更大的有效性，从而提高了结果的可信度（Robson and McCartan，2016）（图11-1）。

11.1.2 抽样

在样本的选择中，考虑到身份、家庭结构、性别、打印数量等差异对打印照片动机和使用情境的影响，对代表性样本进行了合理配额（Babbie，2013）。身份维度覆盖了学生、白领、孩子妈妈、退休用户；家庭结构维度覆盖了单身、情侣、有孩子家庭；性别维度覆盖了女性和男性，并根据女性打印照片较多的现实情况增加了女性的样本数量；打印数量维度覆盖了年打印300张以上的高频用户及其他一般用户。上述三项调查共选择了32名参与者。表11-1提供了每次调查所涉及参与者的详细情况和人数。

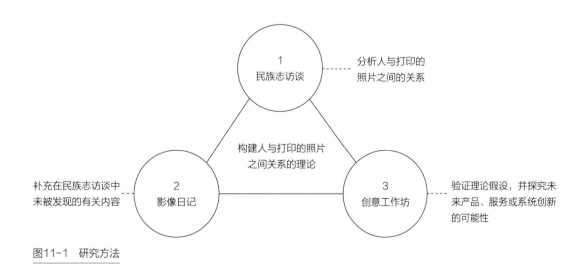

图11-1 研究方法

研究方法	参与者总人数	性别（男/女）
民族志访谈	15	5/10
影像日记	6	1/5
创意工作坊	11	6/5

1. 民族志访谈

作为第一项调查，民族志访谈对15位购买过家用打印机的代表性用户进行了访谈和观察（Wimmer and Dominck，2003），内容包括打印照片的原因、主题偏好、行为过程以及照片的使用情境等。目的是透过现象发现打印照片的需求以及人与打印的照片的关系可能性，为影像日记和创意工作坊提供基础。访谈采用了半结构化（Krippendorff，2017）的设计，包括三个部分：破冰热身（背景和生活状态）、动机与行为（打印照片的过程及频次）、使用情境（照片的摆放空间、位置和方式）。每次访谈都使用了录音笔录音，一般在30分钟左右，结束后会将录制好的音频转写成文本。

2. 影像日记

本研究共邀请了6位代表性用户撰写图文结合的影像日记（Blighe et al.，2008）。研究者为参与者提供了记录日记的内容框架，以保证参与者提交的日记与研究主题的相关性和有效性。该框架内容包括三个部分：参与者画像（年龄、性别、家庭结构等），家居环境，一张典型的打印的照片故事。其中，该典型的打印的照片故事须包含照片主题、时间、地点、事件、打印原因、摆放位置、照片的意义等内容。翔实的影像日记呈现了照片是如何被使用的，并映射了人和打印的照片之间的关系，对民族志访谈的研究发现进行了验证和补充。

3. 创意工作坊

共邀请了11位参与者，他们被分成了两组。这些参与者由清华大学设计学、社会学和传播学等不同学科背景的学生和退休教师组成。他们均有日常打印照片的习惯。参与式设计（Cooper，2019）方法被应用于创意工作坊中，并以Design as Research的方式进行。通过现场笔记和录音等方式，创意工作坊的研究过程被全程记录了下来。在开始的10分钟里，主持人首先进行了主题介绍和破冰热身。正式内容分为三个部分：第一部分，大家以使用者的身份表达自己在日常生活中打印照片的过程和使用习惯；第二部分，主持人分享了在民族志访谈和影像日记调查中发现的内容，邀请参与者站在不同学科背景和观察者的视角，补充发表对人与打印的照片之间关系的看法和观点；第三部分，邀请多学科背景的参与者"共创"未来具有可能性的产品、服务或系统。

在创意工作坊的讨论中，为了充分收集不同参与者的个人观点，避免参与者之间的噪声干扰，在打印照片的动机、使用情境、创新可能性等关键问题环节中，研究者会请参与者先把观点和见解写在便利贴上，之后才进行小组讨论。这样可以保证每一位参与者观点的充分表达以及各方观点的相互碰撞。讨论后，研究者对观点进行归类、梳理、分析与理解（图11-2）。

图11-2 创意工作坊

11.2 发现

近十年来,智能手机已经替代数码相机成了人们获取照片的主要设备。这一便捷的设备使得人人都成了照片的生产者、存储者、传播者与使用者。照片是一种被捕捉到的经验,是一种观看的语法,照片把人置于与世界的某种关系中(Sontag,2010)。今天,只要手机在手,周遭世界的一切便在我们的"被捕捉"范围之内。**然而,"捕捉"仅仅是我们与世界关系的起点,之后的存储、选择、编辑、网络传播、打印、使用的过程则更进一步"显现"了我与我、我与他者、我与世界的存在关系。**尽管在互联网时代,照片的数字化传播逐渐成为主流方式,但本研究仍将分析与思考的重点聚焦于人们如何使用"打印的照片"来产生各种关系(图11-3)。

11.2.1 获取

照片的获取是"意向性"的,即一种主体性的"看"。拍摄有意识地捕捉到的时间、空间、人、物可能是同学聚餐、家庭仪式或突发事件。事实上,人们拍摄的主题与内容揭示了他们"看见了什么",或者说,他们"主动地看到了什么"。在消费社会和景观社会的语境下,照片的主题不再

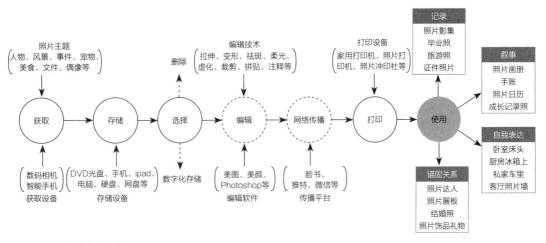

图11-3 照片的生产和使用

局限于传统的人物、风景与事件，还包括宠物、美食、文件、偶像，等等。这样，一张照片就是一个"误真（Tuche）"，一个机缘，一次主体与世界的当下相遇（Barthes，1980）。

11.2.2　存储

照片的数字化存储方式包括DVD光盘、手机、ipad、电脑、硬盘、网盘等。数字存储的优点在于空间容量大、方便拷贝与在线编辑；缺点是海量照片的无序存储状态下查找困难，甚至是很少被再次看见。为了避免存储设备的损坏、更换等问题，人们还会把照片同时在多个设备中进行备份，这也进一步造成了照片管理的混乱。

11.2.3　选择

面对海量的数字化照片，人们通常会在有意识地审慎"选择"后，将照片删除、保留（存储）或编辑后使用。选择是这三种行为发生之前的一种"价值判断"，好的与坏的、美的与丑的、有用的与没用的、值得的与不值得的，选择的背后是一系列的价值标准。这些标准可能来自于个体的心理、社会的塑造或者文化的观念。**选择是我们对照片的一次过滤，就像打扫卫生一样，对空间的净化也是对自我的纯化。**被删除的与继续保留存储的照片并不是本章的研究对象，本章聚焦于照片的打印后使用。

11.2.4　编辑

编辑是对真实的一次篡改。随着美图、美颜、Photoshop等软件的普及，人们更愿意在网络传播或打印照片之前，通过技术手段将"真实自我"修改成"理想自我"。通过编辑，我们与世界的关系被拉伸、变形、祛斑、柔光、虚化、裁剪、拼贴、注释……总之，我们创造了一个全新的自我与世界的关系，一个"幻象"。在拍摄、存储与选择之后，编辑是在自我与世界之间嵌入的一层滤镜。未经过编辑的照片被视为"原料（Raw Material）"，可以存储，但不应该被传播、展示与观看。就如同欧文·戈夫曼（Erving Goffman）所说的，编辑是"日常生活中的自我呈现"，呈现给自己，也呈现给大家。

11.2.5　网络传播

通过网络媒介来传播照片是当下以及未来的主流生活方式。在这样的方式下，人们通过微信朋友圈来发布自己的生活，也通过评论来确认自己的存在。一切都是在屏幕背后发生的。照片的这种使用方式不在本研究的范围之内。但是，虚拟世界里的传播方式有可能成为真实事物的创新来源。真实世界里的垃圾桶已经成了软件界面上"删除文件"的隐喻性符号了，而现在的设计则需要思考如何将虚拟世界中的符号、方式、关系引渡到现实之中。

11.2.6　打印

无论是美食爱好者拍摄的食物、老人捕捉的孩子嬉闹瞬间，还是游客获取的风景，**凡是被打印出来的照片都是优选时刻、美丽瞬间、高光记忆，**都是被选中的"此曾在"。打印是将图像最终物质化、对象化的关键步骤，一般有两种方式。胶卷时代，照片只有经由专门的冲印服务机构才能实现。1998年日本爱普生推出Stylus Photo 700，第一次将照片的输出任务定位于家庭。家用打印机更加方便、快捷，而照片冲印社的特点是不仅可以打印照片，还可以提供年度照片日历、照片画册、定制照片摆件和纪念品（如冰箱贴、水晶饰品）等扩展性的服务。近些年出现的照片打印机则是更加小型化、专业化的家用输出设备。通过热升华技术，它将照片打印的色彩质量提升至打印社的标准，并通过网络技术实现了"即时成像"这一"宝丽来时代"就发展出的永恒需求。最新型的照片打印机通常自带滤镜效果，可以轻松完成剪切、构图等，并具有自动覆膜技术，可以使照片历久弥新。

11.2.7　使用

在打印之后，人们最常见的照片使用方式包括摆放、赠送、收藏和做手账。这一部分内容是本研究的焦点所在。在民族志访谈中发现，打印的照片经常被张贴或摆放在客厅墙面、厨房冰箱、卧室床头、书桌书架、电视柜等位置。于是，这些摆放了照片的空间（Space）就变成了地方（Place）。地方意味着安全，是一个价值的中心，是他们的视线、情感、思绪可以停泊的地方。比如，冰箱上张贴的家人照片就是一种"陪伴"以及共同生活的象征，暗示着"我们每时每刻都在一起"。

被打印出来的照片还会作为礼物赠送他人。一位创意工作坊的参与者表述，在同学的生日会上，他会把两个人的合影、共同的偶像或特殊的风景等照片配上文字打印成展板，然后高举、摇晃着展板为同学庆生。这样的行为"挪用"了演唱会上粉丝与明星的关系。一位老年参与者表述，因为经常去医院看病，她会打印图文结合的照片作为感谢卡片送给医生。这就如同赠送锦旗一样，将赞美之词物质化。此外，在亲朋聚会中，现场即时性地把照片打印出来并作为礼物送给大家，会比使用微信发送给别人更具有仪式感，也更加令人感动。

此外，人们还会将打印好的照片精心安排，组织好照片之间的前后秩序与相互关系，收藏在家庭相册、影集里，这是一种严谨的文件归档工作。收藏照片事实上是在收藏记忆：有人把一年的照片精心挑选编辑成年度画册打印出来收藏；妈妈把孩子的照片按照成长阶段打印出来收藏；老人把自己的照片打印出来留给子女收藏。

照片也是做手账必不可少的素材。一位年轻的参与者会把自拍、宠物、美食、明星的照片打印出来做手账。做手账行为是一种"私人生活史"的编纂工作，打印的照片是必不可少的图片资料，是一种图像证明（图11-4）。

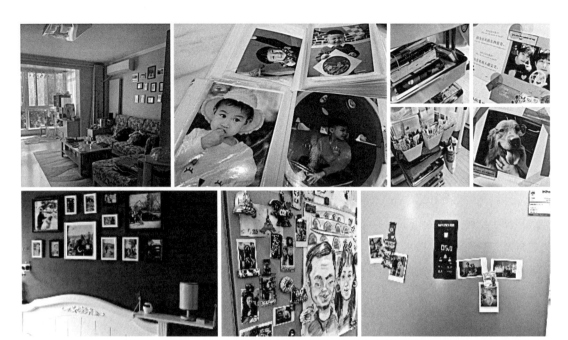

图11-4　打印的照片使用场景

11.3　理解

基于调研中发现的上述现象，本章将人与打印的照片的关系归纳为如下四种：**记录**（Documentary）、**叙事**（Narrative）、**自我表达**（Self-Representation）和**锚固关系**（Anchor）。这样的理解是基于客观事实上的一种推测性诠释，一种溯因逻辑下的或然判断。

11.3.1　记录（Documentary）

凡是被打印的都是经过严格甄选的、有纪念意义的、值得不断回忆的过往时光。人们生活在时间的长河里，但被打印的照片不是亨利·伯格森（Henri Bergson）的时间之"流"中被随意攫取的片段，而是加斯东·巴什拉（Gaston Bachelard）的"点的集合"。事实上，人生就是由这些"点"串联起来的"项链"。因此，**打印的过程就是一种选择性的存储，是将记忆提纯，是"高光时刻"的物质化、对象化、客体化。被打印出来的就是被"记录在案"的。将打印的照片存放于人们的日常生活空间内，就是要随时随地地回放（Playback），重温"那一时刻"。它是回忆的载体，是"此曾在"的证明，是永恒的、可追溯的。**

随着存储技术的发展，个人获得了越来越多的数字空间，其结果就是我们每个人存储的照片数量也越来越多。人们很少会再次翻看这些海量的"数据"，也需要大量的时间去查找特定的照片。打印的照片是物质的实体，是可触摸的记忆。打印的照片还可以拥有更大的尺寸，可以摆放在任何位置，主动地触发观看与评论，被关注的时长和频次也更多。数字化照片存在于虚拟空间，是"既存在又不存在"的东西。人因为拥有了物质化的照片而感到更真实、更踏实、更可靠。它

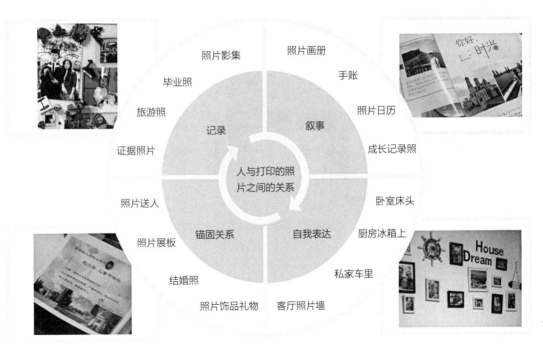

图11-5 人与打印的照片之间的关系

弥补了记忆的局限性。它让我们真正地抓住了"那一刻",将遗忘的记忆唤起(图11-5)。参与者的表述是:

"我打印了很多退休后游玩的照片,希望等到我走不动的时候,可以在家里翻阅这些照片,这些照片记录了我去过的地方、遇到的有趣的人和有意义的事。"

"数字存储的东西容易丢,我通常会做两个备份,还会把重要的照片打印出来,把珍贵的照片保存好,这些照片可以反复看。"

"当兵的日子,我会把相册带到宿舍,晚上一个人的时候翻阅,这是我和家人一起的回忆。"

"我毕业的照片一直摆放在钢琴上,这是我人生的重要时刻。"

"这些打印的照片记录了值得纪念的人、事和感情,使我经常回忆起当时的状态,把当时的记忆保鲜。"

11.3.2 叙事(Narrative)

通过把"点状"的照片按照不同的主题进行组合、删减、排列,人们以系列化的图像讲故事。毕业、结婚、生子、乔迁、晋升、旅游、美食、聚会,每一张打印的照片都是整体剧情中的一幕。**人们通过照片来主观叙事,表达情感与意义,再现、延展生命故事的独特性**,并与自己、他人进行沟通。

父母根据自己的偏好将孩子的照片做成照片墙或者影集,诉说着孩子的成长,这也成了孩子"前记忆时期"的唯一记忆,一种他人组织的记忆。父母们还会把自己的照片精心修改、美化后存档留给孩子,让孩子通过这些照片来记忆父母"应该的样子"。有些老人在生前就精心挑选容貌饱

图11-6　照片画册和照片台历

满、衣着称心，甚至是用软件修饰编辑后的照片作为遗像。**通过对照片的终身管理，人们成了故事里形象鲜明的主角。可以说，每个人都在积极地编撰着自己的或他人的生活史。通过图像叙事，他们成了编剧、导演、演员**（图11-6）。参与者的表述为：

"这本照片画册包含了一年里我们最值得纪念的日子，我每年会挑选一年中旅游、生日、节日等有意义的照片做一本照片画册，配上文字，打印出来，代表了一年的生活。"

"我会用照片做成台历，每个月份对应着去年同一月份的照片，我也会把台历送给亲属，既分享了我们的生活故事，也很实用。"

"这个照片墙上的照片，是我挑选了孩子成长过程的照片，按照时间线排列的，能看到孩子成长的不同阶段，能让孩子记住不同时期的自己。"

"我今年83岁了，我自己会用打印机打印照片，6年前还专门学了Photoshop处理照片，我把自己的照片打印出来，并不是给自己看，而是想留给孩子。我百年之后，孩子可以看这些照片。"

11.3.3　自我表达（Self-Representation）

在与打印的照片互动中，人们可以感知自我、理解自我、表达自我。他们打印游览海外名胜古迹的照片来表达见多识广；打印美食的照片表达品位不俗；打印与名人的合影来表达文化身份与社会阶层。人们选择"这张而不是那张"照片打印，背后是决定"发表"自我的那一部分生活。**打印的照片呈现了一个理想中的、完美的自我。这些内容既是真实的，又是一种假象，是社会生活中的自我呈现**（Goffman，1959）。

起居室是家庭的前台，是开放的、展示性的、公共性的；卧室是后台，是专属的、私密性的。人们在客厅里摆放毕业照、生日聚会照、旅游纪念照等，表达了"我们的生活多幸福啊"。在卧室里摆放爱人和孩子的照片，表达了"醒时梦中都愿与你在一起"。客厅里的照片是公开的，为来访亲友创造了交流的话题，也呈现了"他们眼中的我"；卧室里的照片构建了私密空间，呈现了"自己眼中的我"。人们通过打印的照片管理着自己的社会形象，保持着人格面具，也通过照片来认知

自我，理解"我是谁"。照片使我的身份、角色、人格、梦想得以显现，且更加直观、系统、形象化。参与者的表述有：

"我打印这些照片，主要是向看到照片的人证明我的人生过程是丰富的。"

"打印的照片都是理想中的我，也可以说是我希望的样子。"

"来家里做客的人，通常会看到客厅的这些照片，比如我女儿的毕业照，儿子的结婚照。"

"看这张我女儿（14岁）打印的美食照片，没想到打出来的效果和明信片一样。"

"我家打印最多的就是老婆和孩子的照片。"

"这些照片是开心时刻，我希望体现自己的正能量。"

11.3.4　锚固关系（Anchor）

打印的照片还锚固了我与我、我与他者的关系。当一张照片的拍摄者、被拍摄者和观看者是同一个人的时候，在这个连续的过程中，"我"与"我"之间的关系一次又一次地得到了强化、锚固。照片中**"曾经的我"和"现在的我"彼此默默倾诉和倾听，心灵得到了慰藉。**主体的我不断地将自身对象化，只有这样，才能如那喀索斯（Narcissus，希腊神话中的人物，常用作"自恋者"的代表）般地爱上自己，进而塑造更理想和更完美的自我，并在绝对孤独中让客体化的"完美自我"永远陪伴着主体的我。

当人们把打印的照片作为礼物赠送他人时，这一社会互动行为传达了友好或敬意，与他人共享了生活经历，建立起专属的理解与记忆，加深了彼此间的共情，关系更加亲密和深厚。**送礼行为其实是生产社会关系（Mauss，1924），而物质化的照片使得这种关系更具"可见性"与"实在感"。**将图像发送给对方，或者将打印的照片亲手（面对面地）交给对方，很显然，后者锚固的关系更加坚固、久远。

牛津词典对锚固的解释是给人以安全感或精神支持。做手账的人们正是通过这一媒介物锚固了我与我、我与孩子、我与宠物、我与明星之间的关系。锚固就是将我们在世的漂泊系于某一稳定之物，这样我们才踏实、安心。手账就是这样的一物。参与者的表述是：

"把和朋友一起旅游的照片打印出来送给朋友，可以唤起共同的回忆，拉近感情。"

"今年本科毕业时，我把和同学的合照打印出来送给同学，保留下美好的回忆，希望她永远记住我。"

"结婚照通常是打印出来，并且摆放在重要的位置，寓意我们结婚了……结婚照也是亲朋好友最好的话题。"

"这些照片对我而言是一种情感的回馈，看到曾经的自己能得到快乐和幸福感。"

"同学过生日的时候，我会把同学的照片打印出来做成照片展板，配上文字，作为特别的礼物送给他。"

"实习结束的时候，我把相关的照片打印出来送给实习公司的领导，希望可以加深感情并维系关系。"

"我家有两个照片打印机，经常打印美食、宠物、偶像明星的照片，这些照片是做手账必不可少的一部分内容。"

11.4 讨论

小米照片打印机的热销现象是本研究展开的诱因，基于两点疑问：（1）为什么在"数字化图像"时代，人们仍需要"打印的照片"？（2）人与物质化的"打印的照片"之间存在着哪些关系？通过三种质化研究方法，本章归纳出人与打印的照片的四种关系为：记录、叙事、自我表达和锚固关系。当然，人与打印的照片的关系并不仅仅局限于上述四种。比如，将孩子的照片悬挂于私家车内就包含着"护身符""保平安"等人类学意义上的功能。此外，在具体的使用情境中，上述四种关系可能单独显现，但更多的时候则以综合的形式显现，比如把打印的照片作为礼物赠送他人主要是锚固关系，而起居室的照片墙则综合地体现了记录、叙事、自我表达和锚固关系。

本研究是在数字化照片与网络社交媒体盛行的时代展开的。事实上，无论是在二三十年前的胶卷（冲印）时代，还是在未来的人工智能与物联网时代，记录、叙事、自我表达和锚固关系这四种关系都是存在的。这种物质性的、真实世界中发生的人与物的关系将会持久地存在，且未来也不会消逝。这些关系也是我们传统的、实在的、物质化的"在世生存"方式。本章旨在揭示这些关系，启发设计师思考，并通过更好的产品、服务、系统的设计实践来进一步拓展、加深、丰

图11-7 概念设计方案

富上述关系。人们需要的并不是照片打印机，而是被打印出来的照片。更进一步的，他们需要以这些照片为媒介来记录、叙事、自我表达和锚固关系。因此，设计的起点可以是"为了记录而打印"，比如可自动将照片信息（如时间、地点、人物）添加到照片边缘，或者是带有个性化识别标签的相纸（如同图书馆里的查询卡）；也可以是"为了叙事而打印"，比如同时打印九张照片在一张相纸上（就如同微信中的九宫格构图，以九张图片讲述一个故事，如图11-7所示）。在创意工作坊中，我们发现了许多有意思的概念，比如时光打印机、留言相框、手机拍立得等，这些产品、软件、服务或系统或许不会成为现实，但却进一步加深了我们研究的深度与广度。

最后，本研究是站在社会科学的角度去理解人与照片之间的关系的。只有建立在这样的理解之上，设计师才能产生灵感。设计不是简单地创造人工物，而是通过"物"去创造各种各样的新型社会关系。更确切地讲，不是设计打印机，而是设计使用照片的新方式，并通过这些新方式建立起我与我、我与他者之间的良好社会关系。

在数字化照片的时代人们更加需要将照片打印出来使用，原因在于即时性地获取物质化的照片是人们感知自我和社会互动不可或缺的途径。这些"打印的照片"以记录、叙事、自我表达和锚固关系等方式嵌入人们的日常生活，记录了人的生活历程，是记忆的提纯、辅助和回放，更是"此曾在"的证明；是主观叙事，是对自己或他人生活史的编辑；是自我表达，是日常生活中的自我呈现；是我与我、我与他者、我与世界关系的再次锚固。本研究成果阐述了人和图像之间关系的知识，可以启发设计师通过创新实践去反思、揭示、影响人们的日常生活。

一

基于Affordance
理论的专业设计课
教学改革

近二十年以来，我国的工业设计教育普遍将"用户—使用—功能"这一逻辑线索作为专业设计课的主要内容，倾向于命题设计某一类型的人工物，如咖啡机、电水壶等，并引导学生沿着用户研究、概念设计、深化设计、手板模型、用户测试这一线性过程，修改、打磨产品形态，直至最终形式与功能的和谐统一。这一逻辑是从"人"的研究开始，到"物"的完善为止，体现着IDEO定义的"设计思维（Design Thinking）"对设计方法论的垄断，也可以发现笛卡尔主义主客二分、身心二元的思想暗影。

然而，随着学科交叉、融合的不断深化，国际设计教育的眼光逐渐向人、物、环境一体的整体论聚焦。其中，生态心理学的引入为设计学提供了新的发展路径。该理论主要研究身体、心灵、环境三者之间的日常互动与行为关系。该学派代表人物詹姆斯·吉布森（James Jerome Gibson）的"直接知觉论（Theory of Direct Perception）"更具整体观、融合观、互动观，其核心概念"可供性（Affordance）"也深刻影响了深泽直人（Naoto Fukasawa）等当代设计师的创新实践。

近十几年，清华大学美术学院工业设计系三、四年级本科生的专业设计训练基本形成了较为完善的教学体系，主要包括四个相互关联的阶段性课程："产品设计1"关注人与物的简单使用关系，人机工程学与使用行为分析是重点；"产品设计2"侧重产品与商业的关系，以成本价值分析与品牌策略为核心；"产品设计3"聚焦"系统设计"，强调以产品为核心的服务、信息、社会等复杂的关系系统；"产品设计4"则是有关"未来的设计"。本章所论及的教学改革是立足于"产品设计3"这门课程，引入"设计的生态学"的"可供性（Affordance）"理论，将环境、物与人的无意识行为作为复杂系统的关键因素，启发学生在生态学而非系统论的维度上理解人、物、环境的水乳交融关系。

12.1 理论背景

美国心理学家詹姆斯·吉布森于1966年制造了"可供性（Affordance）"这一概念。其词源

来自于英文动词"Afford"，即"给予、提供"，汉译可以是"可供性""承担性""承担特质""可利用性""情境支持""情境赋使""预设用途"等，本章取"可供性"这一译法。该概念描述一种人们直接地、非分析地认知环境或物的信息，并不假思索行为的模式，仿佛赋予客体"给予"的能动性，使它们与行动者的经验、行为、知觉等被置于同等重要的地位。由此，"可供性"的定义可被理解为一种目标导向的、行动者所获得的环境中之物"可如何被使用"的认知形式。吉布森强调，环境中存在的客观信息标志着动物身体和环境之间交互的可能，即行为的可能。他称环境为"信息场"，其中的介质传达着各式信息。有机体的视觉、触觉、嗅觉等感受器与环境信息互相补充、共同作用。因而，"信息拾取（Information Pickup）"就是心理学研究或感知研究的主要内容。

图12-1是笔者拍摄于清华大学照澜院菜市场的一个超乎想象的人类行为，清晰地解释了吉布森的"可供性"概念。一个钢管制成的"横杆"，其原始的设计目的可能是分割空间，但是，它的物理属性还具有其他的"可供性"。比如，它可供人们锁自行车（高度、硬度、固定性能都很合适）；可供孩子用作平衡木玩耍（高度、强度、长度、安全性等合适）；还可供晾晒抹布等。上述的各种"可供性"是隐而不见的，直到一个带有目的性的"能动主体"出现：想锁自行车的人、玩耍的孩子或者找不到地方晾抹布的人。我拍摄的这张照片揭示了一个想临时休息一会儿的人，以及这个横杆的"可倚靠着它睡觉性"。它的高度"刚刚好"，支撑强度可靠，位置合适（阳光可以晒后背），这些环境信息都被这个能动主体直接提取，行为的发生也就自然而然的了。当然，她也直接知觉到横杆的硬度以及导热性不适合头部倚靠，因此，那个充气圈枕就是对"表皮的修饰"了（图12-1）。

认知心理学家唐纳德·诺曼（Donald A. Norman）于1988年将"可供性"理论引入设计学领域。诺曼的设计心理学系列丛书始于《日常的设计》，在该书第一章就介绍了与日常用品使用相关的五个基本心理学概念，分别是示能（Affordance，本章译为"可供性"）；意符（Signifier）；约束（Constraint）；映射（Mapping）；反馈（Feedback）。不过，诺曼是在"认知主义"，而非"生态主义"的框架内理解"可供性"概念。简单来讲，吉布森认为"直接知觉"是人可以不通过大脑就能获得环境信息，进而行动。诺曼恰恰相反，他认为一切信息必须经过大脑的处理，才会形成知觉，而行动不过是执行大脑的指令，实则还是在描述一种"间接知觉"。诺曼的观点是早期的认知心理学理论范式，将人看作计算机，思维就是"信息加工"而已。这种"计算—表征"的观点，忽视了有机体本身与环境同源的物质性与互动性，是一种客体化环境的认知模型。赫伯特·西蒙（Herbert Alexander Simon）与阿兰·纽厄尔（Allen Newell）是这一理论的代表人物。赫伯特·西蒙还是著名"设计科学（Design Science）"的倡导者，他的《人为事物的科学》一书也对设计方法论的发展产生了深远影响。可以说，诺曼是在这种科学主义、笛卡尔身心二元论的基础上理解"可供性"概念。与之相对的，吉布森则强调人类行为的"环境赋使"与"具身认知"。非常遗憾的是，诺曼的误读以及汉译问题给国内的设计学界造成了诸多困扰与混乱（图12-2）。

图12-1 清华大学照澜院菜市场人类行为

图12-2 生态心理学理论背景

吉布森在普林斯顿大学的师承有两个，一是实用主义（Pragmatism）核心人物威廉·詹姆斯（William James）的学生埃德温·霍尔特（Edwin B. Holt），另一位是格式塔心理学家赫尔伯特·S.朗菲尔德（Herbert S. Langfeld）。毕业后，吉布森又参加了格式塔三杰之一的库尔特·考夫卡（Kurt Koffka）主持的研讨班。在吉布森的理论里可以清晰地看到格式塔的"整体论"思想以及梅洛-庞蒂（Maurice Merleau-Ponty）的"身体哲学"，二者都根植于胡塞尔的现象学（Phenomenology）。吉布森的理论延展者爱德华·里德（Edward Reed）也认为，在哲学层面，吉布森受到了20世纪早期两种最激进的智力运动的影响，分别是美国的实用主义以及欧洲的现象学。

无论是实用主义还是现象学，都是要打破"主体认识客体"的认识论。"设计师研究用户""先认知、再使用"都基于笛卡尔主客二分、二元对立的论调。比如，在"开门"这一简单的行为中，手、门、空间环境，身体、经验、意识等因素都相互交织，不可分割，不能抹去或降低任一方的重要性，否则这一行为过程就不可能发生，或者发生了也不能称其为"开门"。我们如何在"开"一扇门之前，就知道了它的"可开性"呢？把手与钥匙、"推"与"拉"、门内与门外又意味着什么等，这些与"开门"相互关联的整体是实用主义与现象学要反思的哲学问题，也是吉布森生态心理学研究的核心内容，更是设计师应该达到的理解深度。否则，我们凭什么去设计一次"开门"的行为体验或物的形式呢？设计师又如何理解、反思什么是"门"，何为"可开性"，以及如何创新日常生活中习以为常却被视若无睹的人工物呢？

12.2 教学过程

本课程学制为6周，共48学时、3学分，主要分为**"理论导读"**与**"设计实践"**两个部分。

2007年，日本出版了《设计的生态学》（The Ecological Approach to Design）一书，中译本于2016年出版。在书中，日本生态心理学家佐佐木正人（Masato Sasaki）、设计师深泽直人（Naoto Fukasawa）、建筑师后藤武（Takeshi Goto）三人针对吉布森的理论展开了一系列对话与思辨。此外，书中还列举了众多产品设计、建筑设计等领域的知名作品，重新诠释了"可供性"概念如何被应用于实践之中。理论导读部分建立在学生对这本书"深读"的基础之上。学生三人一组，按文本顺序各自详读一个章节，并将该部分内容中的关键概念与典型案例进行分析、理解，然后当众讲解，其他同学则参与提问、讨论。笔者要求每位同学在课前"慢读、深读"文本，再抛出问题、思辨与大家讨论，以"你的思考，启动他/她的思考"。这样的安排是希望每位同学既了解全书的整体，又可以深入了解某一章节的局部，激发学习兴趣的同时，也提高了学习效率。**通过深入阅读理论书籍，再加上个体反思与集体讨论，在此基础上展开设计，使本课程不同于传统设计实践课的教学模式。**对于理论的"概念化"理解是我国当前设计教育的一个弊病。许多同学会泛泛地"知道（Know）"许多概念，却不能深入地"理解（Understand）"任何一个概念。如黑格尔所言："熟知未必真知。"本课程的教学主旨就是在"概念满天飞"的时代，引导学生耐心地厘清"可供性"概念，深入地理解生态心理学理论，然后再设计一个看似"没什么设计"的"好设计"。

第一周、第二周的课程主要探讨生态心理学的理论背景，介绍"可供性"概念。生活中的众

多场景昭示着"可供性"的存在，人工物在不同境遇中会被主体重新看待。栏杆不只是分隔空间的障碍物，或者防止滑倒的扶手，放置于公园内便成为人们用来拉伸腿部的运动器材。那么，设计栏杆则是设计人与栏杆、人与公园、人与人之间的"因缘关系整体"。情境中的众多因素共同凝合并促成了某种特定的"可供性"，而人的行为也揭示了栏杆的各种"可能性"，各种"被直观到的本质"。这样的"刚刚好"诉说着感觉背后的逻辑，是直接知觉的产物。

第三周、第四周聚焦于产品设计师深泽直人与建筑师后藤武的"案例式"理解。深泽直人认为环境是"自己、他人都包含在内嵌套状态的事物，都是'环境的一部分'"，设计则是在这样的基础逻辑下，将"不可见之物化为可见"的手段。他举例最早使用这个概念的意大利工业设计师阿切利·卡斯蒂格利奥尼（Achille Castiglioni）改造的美乃滋勺子，其勺头刚刚好能嵌入美乃滋玻璃罐子的底部边缘缝隙，刮出残余的美乃滋。这样的勺子对于在美乃滋文化下长大的意大利人来说却是"无须思考（Without Thought）"的，也是实用主义哲学所谈论的"经验"，现象学的"本质直观"。后藤从建筑现象学家科林·罗（Colin Rowe）对于"透明性"的研究开始，讨论了路易斯·康（Louis Isadore Kahn）的费舍住宅在知觉上（而不是视觉上）的黄金比例，阿尔瓦·阿尔托（Alvar Aalto）玛利亚别墅的"表皮配置"方式等。他是在吉布森的配置（Layout）、生态光学（Ecological Optics）等概念下重新审视了这些建筑案例。

在完成了"理论导读"后，课程的第五周、第六周进入第二部分，即学生的"创新实践"阶段。特别强调的是，理论导读与创新实践在课时分配上是2∶1的关系，其顺序是从纯粹的心理学理论，到知名设计师的案例式理解，再到学生的创作。这样的安排桥接了理论与实践。

12.3 作业分析

12.3.1 门把手的"可挂性"

传统的"门"与"门把手"在人们的意识中是融为一体的，其标志空间的区隔。我们每天都与各式各样的门把手打交道，通过"按压""转""推""拉"等动作达到出入之目的，实现门在"阻挡"与"通过"两个功能价值之间的转换。

设计者发现，门把手上悬挂物品是人们的共通行为经验。如图12-3所示，人们会将第二天出门必需之物挂在门把手上；手中之物较多不便开门时，人们便先将袋子挂于门把手上；公共厕所隔间如果没有置物挂钩，人们会将包挂在门把手上等。这些行为均揭示着，门把手除了"可握性""可旋转性"之外，还存在"可挂之性"。

从生态心理学的视角分析，门把手的表面与材质透过使用者与其过往"相遇"的经验，传达出"坚固""可承重"的信息，人们便下意识对其发展出挂物的行为。于是，设计者在形态上强化了"可挂"的知觉特征，创造了一系列不同弯曲形态的门把手，如图12-4所示。这使新的门把手"顺理成章地融入到行为的流程当中"，虽然有着物理上的改变，但用户的"意识上却因无牵绊而从心理消失"。这便是深泽直人所述之**与行为相应的设计**。

图12-3 门把手上悬挂物品

图12-4 学生作业1：门把手设计（设计者：包雨萌）

12.3.2 路墩与"可通过性"

路墩常以几个一组的形式出现，设计路墩，实则是设计几个单一路墩之间的关系，不同的尺度组合以微妙的变化"筛选"可通过之物。对不同尺度的行动者来说，它具有"可通过性"或"不可通过性"。设计者发现，随着时间的推移，路墩周围充满各种行为痕迹，标志一种集体性的知觉场力（图12-5）。这样的痕迹来源于人们对路墩的**"无意识的记忆（Active Memory）"**[①]，即群体拥有共通的身体无意识记忆，导致了集体的无意识行为。

传统间距标准不一的路墩设计常导致人群的停留、踌躇、磕碰，因为人们意识中所判断的"可通过"路墩间距与真实的"可通过"间距尺寸往往存在偏差。因"'意识里的世界'与'环境中的世界'每一时刻都进行着信息的交换、打散、重组、混合，而我们每一刻都在进行着适应性

① 深泽直人：Active Memory可译为"无意识的记忆"，指每个人从共同认识的日常行为或现象中，与身体融合的记忆，而非某个人的特别经验或有意识记住之事物。（《设计的生态学》096页）

的选择、决策、行动。这启发了设计者对"物体实际大小和意识内物体大小不同"的思考。于是，设计者创造了类"梭"形路墩组。几组"梭"形墩呈现两端稍靠近或稍分开的微妙变化，较分开的一侧向人们的知觉传递"可轻易通过"的信号，两侧对流人群也自然而然地相互分开，形成人群的导流、错流之势（图12-6）。加之每个"梭"形边缘都被赋予光条，射出的光芒加强了可被知觉之特性，延长了夜晚中的"梭"形导流路径。此设计运用可供性原理，同时解决了行为的跨踌以及对流人群冲撞的问题。

12.3.3 作为"被发现的形状（Found Object）"①的口罩抽

第三位同学的作业聚焦口罩包装的设计。如今，口罩已经成为人们日常生活的一部分，一种社交空间的"通行证"。然而，它仍以"异质物"的形态呈现在人们的生活中，引起知觉的异常关注，并未平顺融入人们的惯常行为轨迹。由此，设计者将"抽纸"与口罩包装进行了巧妙结合，造就了"口罩抽"这一产品（图12-7）。

"抽纸"形态的"可抽取性"早已是人们共通的身体行为记忆，在这样的"前认知"下，"口罩抽"的产品意义与使用方式不言而喻。使用者看到抽纸形态的一刹那，直觉已经先于思考，引导

图12-5 路墩周围充满各种行为痕迹

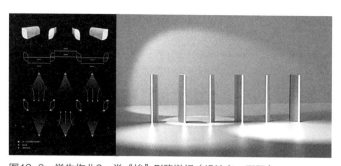

图12-6 学生作业2：类"梭"形路墩组（设计者：邸稷）

图12-7 学生作业3：口罩包装设计
（设计者：赵晓晓）

① Found Objects可译为"被发现的形状"，在日常生活中所使用的、早已被图像化之物，通常附着了人将此图像化的形状或其上附着的现象，使用于别种物品的设计上，暗示类的共通行为和各式各样的现象。（《设计的生态学》102页）

了身体的动作，如同抽纸一般抽走了口罩。**"使用已知的物品来构筑新的物品之编辑性手法"**，这便是深泽直人称作**"被发现的形状（Found Object）"**的创新方法，是使"口罩抽"自然而然地呈现于人们生活中的逻辑依据。抽走口罩后的人们能够感受到小小的惊喜，带给他们一种"Later Wow"[①]的体验，即"在看见的当下并不了解设计的意义，或者并无强烈的印象"，但使用过后就能立刻明白该产品巧妙的构思以及默会价值。

12.3.4 牛奶箱的"易取性"

第四位同学以市面上较具有代表性的三元、蒙牛品牌生产的奶箱为例进行研究，改造了传统的牛奶箱包装。三元牛奶24盒装采用3×8的填装方式，蒙牛牛奶16盒装采用4×4的填装方式。购买者打开奶箱时，将面对一层3个或一层4个的平铺奶盒。设计者发现，方形的奶盒之间缝隙很小，相互挤压紧密，导致拿取十分困难。于是，设计者试图通过改造奶盒排列，以制造"可拿性"的表面排列。如图12-8所示，设计者将奶箱最底层的中间部分垫高1.5毫米，如此一来，中间的一盒或两盒牛奶所在的纵向一列奶盒均被垫高。当购买者打开奶箱时，表面一层中间的一或两个奶盒呈现比两边奶盒高出一些的状态，凹凸的表面成功传达了"可拿性"。这样的设计是不易被发现的"好设计"。

图12-8　学生作业4：牛奶箱包装设计（设计者：林易佳）

① 深泽直人：Later Wow为看见的当下并不了解设计的意义，或者并无强烈的印象，但经过一会后明白其意义或设计时，有感而发的感叹语。（《设计的生态学》112页）

12.3.5 台阶的"可供性"与"回"

第五位同学的作业"回"为一个七级台阶围合的正方形纯白色空间,俯瞰时呈"回"字形态(图12-9)。其基于台阶的可供性而设计,台阶的高差形态具有可踩性、可攀登性、可坐性、可躺性等,引发行为的聚集。意大利罗马的"西班牙台阶(Scalinata della Trinità dei Monti)"便是此类设计的典范。

作业"回"根据人体的"模数(Module)"设置,围合空间的台阶与人的腿、脚尺寸相契合。如图12-10所示,台阶最顶部高度根据平均身高设为175厘米,赋予中心空间一定的私密性。顶端的条形平面不仅具备"可躺性",也给予伫立其上的人们独一无二的视野。人们需从外部向上攀登,到达顶端后才可俯瞰中心如"舞台"般的方形空间,接着经过下行的台阶便可到达空间中心。向

图12-9 学生作业5:回——一个七级台阶围合的正方形纯白色空间(设计者:魏天祺)

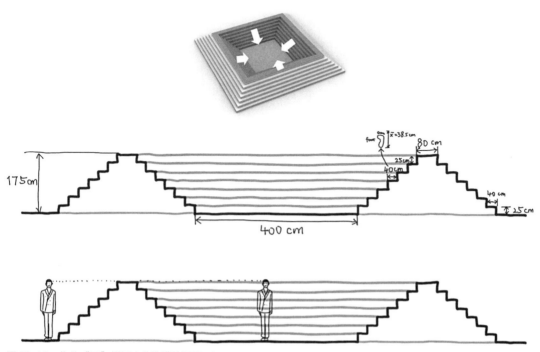

图12-10 作业"回"根据人体的模数设置

图12-11　作业"回"的空间使用展示

内的、漏斗状的为"向心空间"，引人们于其间坐、卧、交流，观察空间内部。向外展开的台阶为"离心空间"，人群也在此聚集停留，观察外部环境（图12-11）。

在此基础之上，作品"回"是如同"建筑漫步"（Architectural Promenade）般的**"一边移动一边经验之物"**。人们在空间中通过移动感知不同点位的场力，探索自己应该去到的位置，没有标识，空间中的关系也能被认知到。这是因为物理空间所造就的社会关系之力"拉扯"人们的行为，超过了人们对结构形态的知觉，成就了物质实体在知觉中的相对"透明性"。

总的来说，"回"的设计理念不在于其本身如何成为引人瞩目的客体，而是作为一个"触发器"，激发各式互动与凝聚。这与日本建筑师藤本壮介（Sou Fujimoto）的著名作品House N有异曲同工之妙。藤本壮介将木质的方形空间解构为相同体量、相互叠加的木条，这些木条如同台阶一样触发各式"可供性"。使用者可随意摆布它们之间的关系，改变公共与私密空间的界限，生成自己的空间偏好。

12.4　课程结论

《设计的生态学》文本中的三个部分为：生态学的设计论——由心理学家佐佐木正人讲解理论；设计所联结的环境与行为——由工业设计师深泽直人讲解产品案例；设计：互相联结的步骤——由后藤武讲解建筑学案例。三个部分内容对应着亚里士多德对人类活动的三个分类：Theorie（理论）、Praxis（实践）、Create（创制）。这也对应本课程的教学过程，即从理论出发，通过实践，最终创制全新的人工物。笔者一贯主张**"理解先于创造"**。设计师如果失去理解、融贯、深化各学科理论的能力，思辨就难以发生，那么设计与创造就如同无源之水。通过互联网检索，学生可以清晰地看到深泽直人、贾思珀·莫里森（Jasper Morrison）、路易斯·康、藤本壮介的"创造"部分，但是本课程的"理论导读"则是要让学生也看到他们的"理解"部分。**因循他们的"理解"就会产生全新的创造，而因循他们的"创造"就只能催生模仿或抄袭**。在此过程中，教师的责任是启发性的、索引性的，给予学生方向，但不告知明确的结论。这种苏格拉底"助产婆"式的教学法特别适用于对知识饥渴、能够自我教育且思维活跃的学生，他们也必然在未来成为追求卓越的"中国超级设计师"。

第 13 章

一

设计师的
知识结构

13.1 设计教育：教什么与怎么教

一个学习设计的学生在大学期间主要接触了四种类型的课程：技能性的、知识性的、经验性的、方法性的。专业基础课如造型基础、三大构成、Auto CAD、设计表达等属于专业技能性课程；专业理论课如结构工艺、力学原理、人机工程学、美学、艺术设计史论等属于知识性课程；比较综合的设计实践课属于经验类课程，也就是使学生虚拟实际的设计过程，可以更综合地应用专业技能与知识；方法类则是有关设计思维与工作方式、研究方法的课程。

传统的设计教育基本集中在专业技能上，当然还有"修养"或者"感觉"的培养。这样的设计师基本拥有很高的设计技能与艺术"直觉"。这样的知识结构在他们的个人发展初期是完全够用的，但是缺乏向更高层次提升的内在动力，或者说后劲。技能是必需的，但是不充分的。技能更类似于专业遮羞布，是设计师的职业要求，就同医生会看X光片、木匠会使用刨子一样。欧洲的许多设计师在这方面的技能上远远不如我们的学生。

一提到知识，大家就都有一种误解，认为知识就是"书本"上的那些文字，更多的是以"理论"化的形式出现。即使是理论知识，我们的设计教育也仅仅侧重在所谓的"专业知识"上，而不包括管理学、经济学、社会学、人类学等知识。这些设计之外的内容恰恰是学生走上社会后持续发展所必需的。专业知识仅仅对"就业"有帮助，可以保证学生成为"设计劳动者"，而更全面的、体系化的知识结构则是成为成功的"设计师"所必需的。

学习了"技能与知识"，而当他走出校园并开始从事设计实践后，随着他的实践而增长的叫作"经验"。那么经验与知识有什么异同呢？为什么许多公司在招聘设计师的时候喜欢要有"经验"的呢？经验可以教授吗？经验可以由老师传递给学生吗？事实上，经验也是一种知识，只不过是更"个体性的""意会性的""过程性的"知识。因此，经验是不可以传递的一种知识。假设笔者说这个3米高的门在这样的空间下会显得小，这样的感觉判断是由笔者大脑内的感知经验而获得的，可

能是笔者有过许多设计经验，对于不同空间、功能的门都具有经验。可见，经验属于个体，是个体不断地实践积淀而来的，是无法传递的。经验是中性的，有经验的人有可能很快地解决问题，当然，他也可能被经验所围，而抑制了创新。

当谈到方法，设计师大多怀有轻视、抵触心理。确实，设计到底是直觉的、经验的、不可传递的，还是理性的、方法的、可以教授的，一直是设计领域里旷日持久的争论，在此不多作赘述。需要明确的是，方法并不是一套先干什么后干什么的僵化操作程序，不是食谱，不是一招一式。方法其实包括两个侧面，一是思维方法，二是工作方式，前者教人"怎么想"，后者教人"怎么做"。

设计教育中，专业技能是必要条件但不充分，是基础但不能保证后续的再发展。因此，专业技能是我们教育的出发点。仅仅有技能是不够的，但是轻视技能也是错误的。现在有些大学定位于"研究型"，学生专注于文本、调研、PPT制作而忽视了设计表现、做模型，甚至基本的草图都不会画，基本的透视都画错，这是舍本逐末的行为。专业技能是遮羞布，是我们区别于厨子、会计师、木匠的基本功。道理就如同一个好厨子起码要有炉火纯青的刀功，而有好刀功的未必都是好厨子。

知识方面，当前我国设计教育的知识结构应该有所扩展，而不应该仅仅局限于设计学科的内部。什么知识才是设计科学内部的知识呢？一个设计师需要哪些"专业知识"呢？形态原理、形式法则、美学规律当然需要，生产工艺、材料性能、结构力学当然也需要，人机工程学、设计理论更需要。但除此之外，我们还需要更广泛的"人"的知识——行为、需求、心理、情感、意义、价值等，这些知识来自于社会科学的研究成果。设计是综合的学问，是深深根植于自然、社会与人文三个方面的综合性学科。如果我们把传统的形式法则、先验的美学规律或形态感知的特性等内容算作设计学科的核心疆土的话，那么我们还可以站在设计之外去看待设计，从一个新的视角去引导、启发学生理解设计的内涵与外延。这样，我们就可以向深、向广地去扩大设计教育的范围，给予学生更广阔的知识视野，更大的启发。我们培养的学生，不应该仅仅是一个形式的创新者或"物"的创造者，更应该是意义、观念、方式、文化的创新者。

更广博的知识可以为学生的后续发展提供资源，但是大学仅四年时间，而我们要求每一个学生都成为百科全书式的通才显然是不可能的。那么对于知识的教授，就应该是"索引性"的，也就是给予学生尽量"广与博"的知识，但不需要太精深。当学生在后续的实践中遇到实际问题的时候，知道哪部分知识是可以作为解决问题的资源就足够了。比如，某学生准备做玩具设计，如果他知道发展心理学的相关知识是关乎不同年龄段儿童的能力成长的，那么他就可以再找到相关书籍或专家，去研究、理解儿童，从而设计出既有乐趣又有教学功能的好玩具。这就是"索引性"知识的概念。此外，设计专业所需要的知识往往是某一主题下非常系统又非常具体的知识。比如，为北方民居设计的浴室设备，就需要在这一主题下整合人体工程、文化社会、环境气候、居住空间类型、北方居民行为偏好等知识，而这样的知识并不是现成的，是无处索引的，这就要求学生具有一定的研究能力，在研究中去"整合知识"，而这些知识就成为他进行浴室设计的知识资源。因此，"索引性知识"与"整合知识创新"的能力都是需要大学去培养的（图13-1）。

经验是个体性的、意会的、过程性的知识，是很难从老师传递给学生的。因此，为学生提供尽可能多的设计实践机会，并引导、启发学生建立他们自己的经验系统是最重要的。如果老师围于

自己的经验系统，不断地对学生说这也不行那也不好，那就谈不上创造性培养。经验既是创造性的诞生源泉，又可能成为创造性的牢笼。有一个故事讲道：父亲是渔王而他的两个儿子却都是打鱼庸手，原因就在于他总是告诉儿子一切"经验"，于是他们遵循着经验只能成为很平常的渔人，而不可能超越他们的父亲。如果设计教育仅仅传递经验的话，结果就是一代不如一代，大师之后就是荒凉一片。教师可以教技能与知识，但是最不应该，或者说尽可能少地传授给学生的就是经验。经验是"个体性知识"，教师应该培养学生建立起他们自己的"经验"。

图13-1 英国国家图书馆的广告：知识有两种，我们自己知道的，或是我们知道去哪里寻找它

除了教技能、知识与经验之外，大学最重要的一项责任就是教方法，但这也是我国当前艺术设计教育最为欠缺的。"怎么想"与"怎么做"是方法的两个部分，也就是思维方法与工作方式。方法是学生可以后续发展的重要动力，方法是可以把技能、知识与经验串起来的东西。但是，方法是最难教的，也很难在某一门叫作"设计方法"的课程里实现。方法应该是贯穿在全部课程体系里的东西，比如，材料课就不仅仅是介绍各种性能、参数，而是传授如何从材料角度去思考形态与结构、工艺与表面处理，并启发学生去自己发掘知识。方法还包含着"怎么做"，让学生观看、触摸一种材料，不如让他们使用这种材料做个东西更能理解其性能，这也就是"过程性知识"的概念。学会了怎么想与怎么做的学生，就可以通过实践而不断积累经验，获得知识，也强化技能。方法是罗盘，是指南针，学生接手一个设计的时候知道如何去做，知道往哪个方向去使劲。对于设计来说，知识与经验无疑是巨大的财富，有知识而又经验丰富的设计师总是能预测设计的可行性与合理性。但仅仅有知识与经验是远远不够的，我们还需要"方法"。

立足于清华大学美术学院，我们的设计教育定位于高端的设计人才培养。我们的职责是培养"中国的超级设计师"。设计经验属于"个体性知识"，不可教，是个人"亲身的实践"才能获得的"亲知"。因此，笔者教授的全部课程，无论是本科生课程还是研究生课程，其根本宗旨都是一方面完善学生的知识结构，另一方面培养学生"整合知识创新"的思维方法与工作方式。在教学中，笔者强调哲学、社会科学等"人性知识"与材料、结构、工艺等"物质性知识"的整合创新过程，弥补了传统教学对于形式法则的独立训练，激活了传统基础课，创新了设计实践课，也完善了思维方法课。设计教育就是培养学生"整合知识创新"的综合能力。

13.2 设计师知道什么

2014年是清华大学美术学院工业设计系成立30周年。自1984年起，该系已培养了大批设计

人才，成为各个产业的骨干与精英，并为我国的经济建设与文化发展做出了巨大贡献。30年既是一个里程碑，也是一个新的起点。在知识经济时代，人类知识会更多地汇集在一起去解决问题，融会贯通的知识与智慧才是人类未来的发展途径。在此语境下，设计师可否依然固守在自身的疆土内，去处理造型、色彩、语义、感知问题？设计师是否可以走出自身的专业围墙，去整合技术与人文、科学与美学，在更高、更广的范围内进行创造呢？我们立足于中国最好的综合性大学，清华大学美术学院的设计学科发展，该如何形成面向未来的、前沿的、国际化的特色，以便引领我国设计学发展？这一切都要从设计师的"知识结构"谈起。

设计师是否知道我们常人不知道的东西呢？设计知识是否存在着一种独特的理解方式？设计师是否都应拥有共同的知识与能力？专业化的设计知识包含哪些内容？是什么产生了真正成功的设计师（成功如何定义）？他们比普通的设计师更多地掌握了哪些知识呢？设计师需要被分类吗，比如前卫的时尚设计师与从事一般设计工作的职业设计师？引领者与跟随着者、新手与经验丰富者，他们的知识结构有什么不同呢？是否存在"设计知识"？"设计知识"与其他知识有什么异同？设计知识的特殊性在哪里？设计师如何获取并利用他们的知识？实践是设计知识的唯一来源吗？"实践出真知"是针对过程性知识、操作性知识（如开车、游泳等，认识知识比使用知识更困难）而言的，那么设计知识是否也属于这类知识？书本知识与实践后得来的知识有什么异同？知识、技能、经验有什么不同？专业技能对于设计师的成功有多重要（如同足球运动员，显然技能比知识更重要）？设计经验是设计知识吗？设计师可以"生产知识"吗？他们生产什么样的知识呢？设计知识该如何管理、存储、传播？内隐知识、不可编码知识、意会知识在设计知识中的比重如何？很显然，上述问题并没有现成的正确答案。不过，提出问题本身就比解答更重要。

设计师不仅需要理工、人文、艺术等多方面的知识，还要将这些知识综合起来进行创造；只有理工类的知识如结构知识、材料知识、人机工学知识等可能会解决一些基本的功能问题，但是有时候很难把它提升到一种打动使用者感情或者加强使用者体验的层次。怎么样能让一个设计既满足使用功能，又满足审美需求，满足对一个品牌价值的认可，是另外一种知识和体验，设计师能让知识串在一起才能达到预期的效果。设计师不但能把知识串起来，更重要的是需要拥有一种对知识的加工能力，而且向着某一个目标去加工，为了解决一个问题能把知识串起来，这点是最重要的。跨界的知识，异花授粉，是设计的知识结构。知识点就如同钱币，而将知识点串起来的"钱串子"则更重要，也就是将散落的知识整合、组织起来的能力更重要，而这部分"钱串子"类型的知识，基本是意会知识、程序性知识、经验性知识等。设计师更需要这部分知识，我们也可以称之为"方法知识"，也就是将钱串起来的方法。

结合某一个案例的知识就带有综合性，设计师更需要这样的知识。比如一个杯子，从头开始讲，这个杯子是怎么制作出来的，这个世界上怎么会有这个杯子，人与这个杯子是什么关系，等等。就具体到这个杯子，而不是抽象的杯子。内容包罗万象，不分文科还是理科，是关于这种"物"的知识的一个很完整的概念。设计知识不需要太多的理论化，而是"案例"性的。佛经是理论化的，但是也以故事化的形式体现出来。知识是抽象总结出来的，但是案例是可以触类旁通的。

此外，设计师还需要大量的"经验性知识"。经验也是一种知识，只不过是更"个体性

的""意会性的""过程性的"知识。因此，经验是一种不可以传递的知识。经验是"个体化的知识"，设计师需要通过相互学习与实践，去建立这种"个体化的知识"。

13.3 人性知识与物质性知识

什么知识才是设计学内部的知识呢？一个合格的设计师应该具备哪些知识呢？形态原理、形式法则、美学规律当然需要，生产工艺、材料性能、结构力学当然也需要，人机工程学、设计理论更需要。但除此之外，我们还需要更广泛的"人"的知识——行为、需求、心理、情感、意义、价值等。这些知识来自于社会科学的研究成果，但要求每一个设计师都成为百科全书式的通才显然是不可能的。我们只需要应用这些知识，在具体的问题中去提取对设计有用的部分。

"知识"可以给予设计师两方面的帮助——获得启发、如何实现。第一部分"获得启发"涉及联想性的、发散性的知识系统，设计师可以从中获得灵感，并将相关知识整合在一起而诞生设计概念；看似不相关的知识，在某一特定主题下可以成为相互联通的事物。比如，窗帘与墨镜都是遮蔽光线与视线的东西，那么可以用窗帘的原理去设计墨镜，或者用墨镜的原理去设计窗帘，灵感由此而诞生。第二部分"如何实现"涉及的是聚焦性的、确定性的知识系统，设计师可以知道他的设计概念通过什么样的结构、材料与工艺实现，以及成本是多少，生产商在哪里，等等。比如用墨镜的原理设计窗帘，需要考虑材料学（玻璃）、化学（镀膜或者喷涂）、机械结构（窗帘开启与闭合的方式）等相关知识点，以便实现其设计概念。在这两部分知识系统中，前者更侧重"人性"的知识，后者更侧重"物质性"的知识。前者是原创性的、概念性的，后者是经验性的、检验性的。但是这两者也不是绝对清晰分割的，毕竟有些设计灵感来源于材料、结构、工艺，而有些经验性或者检验性的知识来源于人、时、地、事等系统。

原理、结构、材料与工艺这四个方面内容，是设计的"下游"，属于"形而下"的、物质性的侧面，相对应的是设计的"上游"，也就是人、社会、文化等。也可以简单地把上游、下游归纳为"人"的侧面与"物"的侧面。设计师就是充分地理解人，然后去创造物，协调人与物的关系。芝加哥市中心的千禧广场有一件地标性艺术作品，即印度裔英国雕塑家安尼什·卡普尔的"云门（Cloud Gate）"：一个巨大的不锈钢豆子，映射出这个居伊·德波（Guy Debord）所定义的"景观社会"，创造了凌驾于摩天楼之上的、令人目眩狂喜的视觉奇观。但是鲜为人知的是，其制作方式也堪称技术奇观：钢板焊接框架及平面表皮后注水，靠水的压力成型为曲面，再反复抛光呈镜面效果。当代艺术的创新者，不仅要在人们的知觉、美学与社会反思等人性层面提出观点，也要在材料、结构、工艺等物质性层面挑战极限。芝加哥的这个不锈钢大豆子就是人性与物质性的完美统一（图13-2）。

我们现在的教育过分强调用户研究、调查问卷等。尽管学生在老师的一些方法指导下，非常系统地研究了人、社会、文化、历史，也生产了许多"概念设计"，但就是不知道如何将这些概念落实，变成真正生产可实现的产品。原理、结构、材料、工艺是相互交织在一起的因素，我们很难把它们清晰地区分，一个因素变了，其他也会随之发生变化，是"一团"知识，是"物质性"的，也就是设计师有了概念、想法后如何实现的问题。仅仅有想法是远远不够的，还需要知道"如何实现"，这也是职

业设计师区别于其他专业人士最基本的东西。人人都可以狂想、梦想、幻想，但是他们不知道用什么材料、工艺与结构去实现。学生可能创意很好，却很少关注他们的创意如何落实，这是我们设计教育所欠缺的。好的设计师需要平衡这两个方面。一方面，你要深入地理解"人性"；另一方面，你需要更多的"物质性"作为基础。所谓的"哲匠之门"就是通过哲学社会科学去理解

图13-2　安尼什·卡普尔的雕塑是人性知识与物质性知识的有机结合

人性，通过拆解各种产品、与材料打交道、动手制作、下工厂等途径去获取物质性知识，两手都要硬，虚实相彰。躲在"形而上"里，狂想、梦想、幻想，或者局限在"形而下"里的"匠气"都不可取。

13.4　原型创新

2014年的中国，"双创（创业与创新）"的概念与实践进行得如火如荼。以创新促创业、以创业代就业正成为大学校园内乃至全社会的时代脉搏，弄潮儿们在无数个兴奋无眠的夜晚，或头脑风暴，或思维导图，或TRIZ矩阵，试图通过某种高效率的"创新方法"突出重围，获得灵感，撬动资本。于是，被冠之以"创新设计方法"的课程纷纷在商学院、工学院、管理学院、设计学院开设，并被暗示为"捷径"，因此受众颇多，蔚为大观。

在艺术、设计与工程领域，到底什么是真正的创新？我们可以简单地把创新分为两种，第一种是由0到1的工作，谓之"原型创新"；第二种是从1到多的工作，谓之"改良创新"。在维基百科的解释上，"原型"即首创的模型，代表同一类型的人、物或观念。古罗马的拱或者中国的斗栱是个结构原型，被多少代建筑师创造性地再次使用；四合院也是原型，其规模大可到王府甚至故宫；费孝通通过江村研究整个中国的文化脉络，那么江村就是文化原型；俄狄浦斯是古希腊的悲剧原型，我们还可以从现在的电影里去发现，比如张艺谋的《满城尽带黄金甲》。原型是具有基因编码性质的东西，也许是一种原理结构，一种类型，甚至一种组织方式，或者观念。如同蒲公英的种子，它是可以穿越时间与空间，传播和落地生根发芽的。在半导体照明系统研究与创新设计的项目中，垂直对流的散热模式是一个符合科学原理的"结构原型"，它可以应用于路灯、筒灯、吊灯等各种照明产品。设计创造的不是物，而是人的行为、人与物的感性关系。不管从"物质性"的角度还是"人性"的角度出发，我们的原型创新都是一种"最初的创造"。从原理到结构再到造型，从人的动机到行为再到对象物的千变万化，只有真正的"原型创新"才能赋予产品DNA的特性。因此，我们也可以更进一步地理解，"原型创新"更是一种观念，一种思维方法，一种工作方式，一条研究途径，一种创新的组织模式，一个美好的学术愿景。

13.5 专业化的知识还是综合性的知识？

英国建筑师、教育家及设计研究者布莱恩·劳森（Bryan R. Lawson）在1979年做了一个非常有意思的实验，其方法是给定被试明确的目标与限制，让他输出一个空间的外形。他选择的被试分为两组，分别是建筑系与科学系五年级学生。结果劳森发现，建筑系学生的思维更侧重"连接（Conjuncture）"，而科学系学生则更善于"分解（Disjuncture）"。由此得出结论，两组学生解决问题具体策略的不同，其实也正是设计与科学本质的不同。劳森术语称设计是"方案聚焦（Solution Focus）"，而科学是"问题聚焦（Problem Focus）"。设计师总是不断地提出方案，直到可接受的方案出现；而科学家在提出解决办法之前，总是试图搞清楚问题与规则。也就是说，设计师解决问题的方法是"综合"，而科学家解决问题的方法是"分析"。

这个实验表明，不同知识结构的专业教育造就了具有不同思维方式的个体，进而决定了其解决问题的策略、途径、行为、方法。在综合性大学里，学理工的、学艺术的、学医学的、学经管的，专业教育在给予学生们知识的同时，也给予了他们非常不同的思想观念与思维方法，进一步塑造了他们的行为举止、言谈内容与术语、气质与面部表情。还原论、学科细分与专业化的教育是当下的现状。各行各业的专家们在各自的学科围墙内纵向发展，越来越深，越来越细。专业化的教育也造成了这些专家们知识结构的单一。于是，当面临系统性、综合性的问题时，专家们各抒己见。局部的、片面的、单一学科内的知识结构也造就了单向度的思维，学科间的鸿沟就这样越来越宽，越来越深。

记者兼电影编剧出身的建筑师雷姆·库哈斯（Rem Koolhaas）理论先于实践，从《狂谵纽约》到《S，M，L，XL》，其对于传播学、政治学及大众文化的理解贯穿于他的作品之中。中央电视台总部大楼（CCTV大厦）即他的代表作。奥拉维尔·埃利亚松（Olafur Eliasson）是丹麦籍的当代艺术家、建筑师、设计师。他在伦敦泰特美术馆的装置"天气计划（Weather Project）"有着壮美的光学表现及超自然的幻境效果。他众多的作品都与数学家、工程师、生物学家合作，大量的自然科学材料如晶体、水流、气流、生物结构等因素都是他灵感的来源，其作品的每一个细节都经过精心的设计和严密的实验（图13-3）。埃利亚松在柏林的工作室就犹如一个高科技实验室。

2010年第41期的《三联生活周刊》详细地介绍了美国麻省理工学院（MIT）的几个创新实验室，并将MIT命名为"让想象飞翔的地方"。比如，托德·曼库弗（Tod Machover）教授集作曲家与工程师一身，在媒体实验室的25年里，他发明了许许多多的乐器与软件，"超级乐迷""头脑歌剧"等，都是为了找到一种方法，让每个人都对音乐感兴趣，让他们更迅速地达到音乐的核心。集生物力学家、机械工程师、电子学家于一身的休·赫尔（Hugh Herr）教授17岁那年因登山事故而双腿截肢，随后他开始研究、测试自己设计的体外骨骼与智能假肢系统，属于绝对的"主位研究"。他说："我相信会有这么一天，我的腿会和正常人的腿有完全相同的功能，然后我的腿会有更多的升级和拓展，到时候它会比正常人的腿更好，我走路所耗费的能量会比正常人更小，我的速度会更快，我可以用更少的时间跑马拉松。"他把自己所从事的学科命名为"生物机械工程学"。媒体实验

室的教授弗兰克·莫斯（Frank Moss）说："无论世界上哪一所大学，麻省理工学院、哈佛大学、普林斯顿大学、耶鲁大学，或者亚洲的大学，在过去的数百年间，或者更远的年代里，一直都是划分不同的学科，而每个研究者都固守自己的领域，只有偶尔，才会与别人相连。但是，21世纪人类所面临的挑战将无法在单独的领域里解决，而必须由计算机科学家、工程师、设计师、艺术家、生物学家，彼此互相关联，在一种开放互动的环境中共同解决。这样的问题有很多，比如健康问题，必须结合生物学、化学、思维与行为科学、计算机技术等共同理解才有可能解决。"

上述的"创新者"，他们的共同特点即"既是……又是……还是……"他们是具有跨学科知识结构的人类个体。知识散落在图书馆里、网络上、专家大脑内、有经验的人的手上，等等。知识本身并不太重要，更重要的是"知识结构"，也就是知识之间的组织关系，或者是如何把知识整合起来。小到一个人，不管是学生还是老师，中到一个企业或者组织，大到整个国家，知识结构都是最为基础的。知识结构决定了人的"思想观念与思维方法"。"思想观念与思维方法"又进一步决定了人的行为。当一个人知识结构改变了，问题也就改变了。以前是问题的，现在就都不是问题了。知识结构变了，思想观念与思维方法也会变，然后行为才会变，这是一层层的递进关系。知识结构是冰山水面下的部分，庞大却不可见，而行为是冰山水面上的部分，可见却小得可怜，观念与思维介于二者之间，起着传导作用。因此，所谓的"知行合一"的知，不是"我知道"的知，应该是"知识结构"的知。有什么样的知识结构，就有什么样的行为。当一个人的知识结构改变了，问题也就改变了，以前是问题的，现在就都不是问题了。问题是综合性的问题，也就要求解决问题者需要具备综合性的知识结构。因此，创新的起点即完善你的知识结构。

毫无疑问，在不远的未来，人类知识会更多地汇集在一起去解决问题。如罗兰·巴特（Roland Barthes）所说的"跨学科"方式。他说："要进行跨学科研究，挑选一个'学科'（一个主题）而后扩展到它周围的两三门学科是不够的。跨学科研究旨在创建一门不属于任何一门学科研究的新对象。"又如庄子所说："大知闲闲，小知间间"。融会贯通的知识与智慧才是未来知识经济时代的创新途径。至于设计教育应该教什么、中国的设计学将如何发展等问题，笔者认为都可以归结到"设计师的知识结构"这一命题上来。

图13-3　斯德哥尔摩的当代艺术博物馆展出了奥拉维尔·埃利亚松（Olafur Eliasson）实验室里的草模型

第 14 章

一

设计师伦理与工匠
精神——以德国为镜

14.1 关于德国的事与物

提及德国，中国老百姓都会有一些共通的"集体印象（想象）"，无论他们是否曾经亲身踏足于其土地，这些印象可能来源于他们驾驶德系汽车或者使用德国产品的个体经验，也可能来源于互联网等媒体的不断解构与建构、传谣与辟谣。其中，最广为流传的是青岛下水管道事件：21世纪的某天，青岛市政府收到了德国某公司的一份传真，通知其20世纪初修建的地下排水管道已至百年大修之期，且德国人依据其俾斯麦时代的建设标准，已将维修配件预存于下水管道内的备件库中，青岛市政府只需依图纸标注的位置找到配件予以更换即可。此事无论真伪，但广为传播，可见"百年工程、品质可靠、优质服务"的可贵，百姓于此道德品行的渴望。

其实，德国工业化的初期也是"追求价廉，无视物劣"。1887年8月23日英国议会通过对《商标法》的修改，要求所有进入英国本土和其他市场的德国商品都必须注明"德国制造"。"Made in Germany"在当时实际上意味着低质低价。赫尔曼·穆特修斯（Herman Muthesius）就是在那个时候被德国政府派往英国做文化参赞的。20年后他缔造了德意志制造同盟（Deutscher Werkbund），成为今天意义上德国制造的起点。之后，经过百年的全民族自律图强，德国制造成为高质量、耐用、可靠的代名词。奔驰（Mercedes-Benz）、宝马（BMW）、保时捷（Porsche）、奥迪（Audi）、大众（Volkswagen）、阿迪达斯（Adidas）、西门子（Siemens）、博世（BOSCH）、美诺（Miele）、双立人（ZWILLING）、凌美（Lamy）、日默瓦（Remova）、费斯托（Festo）、欧科（Erco）、徕卡（Leica）、德国当代（Dornbracht）、高仪（Grohe）、杜拉维特（Duravite）、辉柏嘉（Faber-Castell）等，每一个产业领域里的德国产品都成为该产业领域内的精品。

关于德国"靠谱"的事与物，本章不再赘述。现象就是本质，按照现象学的剥洋葱原理，好的产品与服务只是德国工匠精神的第一层洋葱皮而已，以德国为镜谈论设计师的工匠精神才是本章的重点。

14.2　关于德国的"人"

笔者先后在德国学习、生活了近两年，特别是2007年，作为德国洪堡基金会总理奖学金的获得者，笔者有机会走访了许多德国的政府机构、企业、科研院校及设计事务所。从所见、所闻到所知、所识，笔者对于德国各方面的理解也逐步深入、丰满。笔者所认识的德国人，遵守纪律、酷爱秩序、精准守时、严谨高效，偶尔也会集体疯狂。他们的狂热与安静、傲慢与礼貌、批评与宽容都遵循着二八原则。笔者在高铁上见到过一位德国中年女性，将自己的行李箱放到行李架上后，不厌其烦地前后左右移动，直到与两侧的行李间距均等、整齐划一之后才落座，还不忘念叨一声"Ruhig"（直译为从容不迫的、平心静气的，按照北京话可理解为"踏实"）。这种"类强迫症"的民族性格绝非个例，在停车场里德国人也会执着地反复移车入位，以求整齐的"秩序感"。笔者在柏林西门子公司车间里看到刚生产的巨大工业电机，产品无论是在色彩、质感还是精良的制作上都犹如现代主义的巨型雕塑，仿佛正伫立在百老汇大街140号观看雕塑家野口勇（Noguchi Isamu）的作品"立方体"（Red Cube），粉红色、象牙黑色的管线被排列得整整齐齐，缠绕着机身，复杂却又极其有序，同时它的投影在平整的不锈钢板形成具有形式主义绘画趣味的构图，这一切被柔和的哑光质感整合为一体。斯坦利·库布里克（Stanley Kubrick）在《2001太空漫游》里描写了原始人初见"绝对的人工物"（矩形的金属块）后，极其兴奋而又敬畏地围绕着那块金属雀跃。笔者也如同原始人一般抚摸着电机，前后游走，膜拜之情油然而生。西门子的工人们以绝对的精确性制造了现代主义的图腾，并向机器美学致敬。

好的产品（服务）都是由"人"来生产的，没有高素质的"人"，自然也不会有高品质的产品（服务）。人是事与物背后的操作者、能动者，而物是人的劳动"物质化"结果。即便机器、机器人或者计算机数据（CNC）等高科技设备再发达，每件物的背后仍离不开一双人"手"。流水线上装配好的汽车，底盘的调教则需要有经验的工程师来实现；用机器精确开出来的榫卯构件，却不如老匠人手作的牢固；数控铣床铣出来的模具，最后仍需有经验的钳工手工修模。就如同练书法需要童子功，或者是踢足球该从娃娃抓起，因为有大部分的人类知识是"操作性知识"，需要"身体的觉察"与"肌肉的记忆"，是不可编码的"意会知识"，是属于个体的知识。这样的知识不可能靠引进的生产线来实现，只能靠高素质的产业工人来实现。

14.3　"人"是如何被生产出来的——德国的教育体系

德国人认为国家最重要的资源不是别的，而是人。强力可摧毁物质，而国民的智力永存，这是德国在两次世界大战后能够再次迅速崛起的唯一原因。教育生产"人"，这样的人应是遵守社会规则及文化习俗的"公民"，也应是具有高技能且勤奋、严谨的"劳动者"，前者是公民教育，是人的标准化部分，后者是职业教育，是人的多样化部分。

学龄前儿童，德国采取的是严厉的"棍棒教育"。迈克尔·哈内克（Michael Haneke）的电影《白丝带》就讲述了这一教育方式的负面，即"规训与惩罚"下长大的个体，会在特定的时空

下"集体疯狂"。但也正是这样的教育，将严谨、勤奋、守时的性格深深根植于德国人心中，这是工匠精神的人格基础。6周岁后，儿童被强制性接受义务教育，学制四年，之后是两年的定向阶段，学生将根据天赋才能与兴趣分流至不同种类的中学并进入初阶学习阶段，随后的德国教育系统将为其提供不同的职业化路径。

2007年12月，笔者参加黑森州设计中心举办的"设计冬令营"，为期一周，学员为8～10岁的小学生。设计中心就给定的主题每天会邀请一位职业设计师，与孩子们一起设计他们的课桌椅、牙刷、灯等，随后的周日展出孩子们画的草图及制作的草模型，邀请家长前来参观，喝酒聊天，与孩子及其作品合影留念，气氛轻松、温暖。该冬令营没有担心孩子输在起跑线上的焦虑家长，也没有商业营利，其目的不在于揠苗助长开发右脑，而在于试图发现孩子的天分与设计这门职业是否具有内在的契合，在孩子的意识里埋下一颗设计的种子，看是否会在未来的职业选择时发芽。当然，每个孩子还会参加许多类似的活动，涉及电子、生物、绘画、音乐等方面。这是德国的教育系统在分流阶段为每一个孩子提供的职业选择预习班（图14-1）。

两年的定向阶段之后，并根据教师与家长的共同决策，孩子进入中学阶段。德国的中学教育具有清晰的指向性。根据不同的"轨道（Track）"，学生基本有三种选择：第一类是通过普通的文理中学而进入综合性大学（University）；第二类是通过职业高中而进入"应用技术大学（Fachhochschule）"；第三类是通过职业技术学校（Vocational and Technical School）学习而直接就业。这三种形式之间具有贯通性（Durchlaessigkeit）。如今，德国只有约30%的青少年会选择通过普通中学的"轨道"而进入综合性大学，其他的选择了以"专业化教育"为主的应用技术大学或职业技术学校，其本质是"职业化"的教育。

德国的职业教育以"双元制（Dual System）"为主要特色，学校、企业、行会密切合作，学生70%的时间在企业学习实用技术，30%的时间在学校学习必要的理论知识，在培养过程中更加注重学生实践技能的培养。第二次世界大战后，现代学徒制亦成为国家制度，帮助学生从单纯的理论学习到工作思维、问题思维、职业思维的养成，从而奠定了一个能工巧匠职业生涯的基础，由此成就了"德国工匠"和"德国制造"的全球声誉。

图14-1　德国黑森州设计中心举办的设计冬令营

对于设计学，德国人认为是属于专业化（Professional）的实践学科。因此，除了少量的综合性大学与艺术学院，德国的设计教育也主要设立在应用技术大学。与我们的学生相比，德国的设计专业学生不太善于画图和PPT演讲，而是更善于使用各种工具、设备，制作三维的草模型、模型或原型（Prototype）。他们的毕业设计作品完全是自己动手制作的，而非花费高额费用请手板厂采用CNC加工。没有炫酷的效果图，没有精致的模型，也没有充满视觉刺激的展板，德国的学生面对真实的尺度、真实的材料，在三维空间里解决具体问题，动手的能力与思考的深度令人佩服。设计，无非是"怎么想"与"怎么做"。说设计、讲设计、谈设计、秀设计、看设计，我们关注更多的是伶俐的双唇和忙碌的双眼，而非伶俐的大脑和忙碌的双手。

14.4 德国的组织——企业与社会团体

在德国看足球，电视评论员总是充满激情地高喊一个词：Aufbauen！Aufbauen！Aufbauen！意思是"组织起来！"德国的足球水平很高，11个人就如同一架精密的机器，按照教练制定的程序被精确地"组织"起来。同样，德国的社会也被严密地组织了起来，企业、行会（商会）、政府、第三方检测机构、媒体、研究机构等各司其职，井然有序。

德国的中小企业（Mittelstand）是其经济的主体，大多数公司是家族企业兼百年老店，他们专注于某个领域、某项产品一丝不苟地生产及"慢慢地"持续创新。这些企业内的员工也被分为不同的"轨道"，专业轨道内的工程师、技术工人与管理轨道的经理在薪资待遇及受尊重程度是无差异的。西门子电机部薪水最高的不是总经理，而是一位负责安装调试的老技工，他没有大学文凭，但经验丰富，且现场解决问题的能力无人可比。经验是个体化的知识，是积淀在个体身上的意会知识，这种知识不可能通过书本、课堂、大学等教育系统获得，只能在专注于自己的工作过程中获得。更高的利益、更多的尊重是德国企业对工匠精神的回报，这既是制度上的保障，也是文化上的肯定。

在德国的社会组织中，介于企业与国家之间的第三方机构发挥了非常重要的作用，其中，给笔者留下印象最深刻的一个是行会，另一是质量检测机构。

自中世纪起，德国的手工业同业协会就制定了学徒制度的规章，那时候的职业教育模式是整体性的，学徒不仅习得技能，也习得和阶层相符的社会交往能力。它所展现的是一幅和谐的职业与教育互相促进的画面。16~18世纪的德国，同业公会控制着手工业生产，对入会合同、生产环节、手工业道德等各方面进行全方位监控。第一次工业革命后，现代性的职业分工打破了传统的手工业模式。18世纪后半期开始直至19世纪末，中世纪的学徒培训模式几乎不再存在，那也是德国低价劣质的产品时期。第二次世界大战后，在"双元制"的教育体系中，现代学徒制得以确立，行会是这一制度的组织者与实施者，掌握了绝大部分权利。于是，德国传统手工业的教育模式以"职业性"教育的方式被传承下来，并最终构成了德国现代职业教育模式的核心。

对应于中国的技术质量监督局，德国的机构TUV（Technischer überwachüngs-Verein）意为"技术检验协会"，是独立于政府与企业的第三方机构。基金会曾组织我们参观了莱茵州的TUV，当天正在针对美诺、博世、西门子三款洗衣机的产品寿命进行检测。其方法非常简单，就是让这三款洗衣机的滚筒不停地运转下去，最终在运转几万小时后停止。检验结果是美诺的寿命最长。当然，这仅是单项的检测而已。关于噪声、节能，甚至易用性等项目都会逐一检测，然后定期出版一份检测报告，作为公开刊物发表。虽然是非政府的，但TUV是一个"值得信赖"的权威机构。

14.5　工匠精神

笔者所在的德国大学研究所里有一位打扫卫生的中年女性，为人乐观，见人就打招呼，胖胖的身躯永不停歇地忙着干活儿。大家也非常喜爱她、尊敬她。忽有一天她没有来上班，顶替她的是个勤工俭学的学生，笔者一问才知，原来她去度假了。在德国，劳动者既有利益、福利的制度保障，社会又给予他们人人平等的尊重，于是他们也按照职业的伦理履行他们的天职，认真清扫每一片尘埃。

德国艺术家格哈德·里希特（Gerhard Richter）的画作保持着迄今为止架上绘画在世画家的最高拍卖纪录，他每天也像个上班族一样夹着面包来到工作室，没有艺术家范儿，也没有明星范儿，他就是个具有职业伦理的"艺术工作者"。这是他的职业，而他做得很出色。德国的设计师也是以"专业化"而著称的，设计办公椅的、高铁的、照明的等，他们的设计深深地扎根于产业的土壤，忠实于材料，专注于细节，长期地研究、持续地思考，几十年甚至毕生的经验会在某一点上爆发。同样，他们对于设计富有职业责任感，凡是自己所做的就一定不低于职业化的底线。他知道要对得起今天的岗位，对得起他的薪水，对得起他的客户，也对得起自己的内心。这种设计师是德国各个行业的中坚力量，他们的作品成熟但不出名，含蓄而不张扬，稳重而不夸张，创新更多地体现在细节上，属于设计的进化而非革命。

14.6　几点反思

本章以德国为镜，提出如下几点，不是结论，而是反思，也希望以思考来启发思考。

我国的产业发展缺乏的是具有"工匠精神"的产业工人，而非传统手工艺意义上的"工匠"。传统社会里，建构在"远近闻名"基础上的匠人们可以通过口碑获得利益，但这无益于现代化分工合作的大生产模式，无益于产业升级。所谓的现代化"工匠精神"即职业伦理，也就是黑豹乐队在《别来纠缠我》里唱的："把你自己那份该做的工作，做得比别人出色……"

"工匠精神"生根发芽也需要外在的土壤。参照德国，从教育体系到公司、社会组织、国家等都是其外在的土壤。正是这些"制度化"的因素，使得具有工匠精神的行为个体能够获得利益，也获得尊重。于是，"外在化"的制度就"内在化"为人的行为准则与伦理观念。制度生产"人"，随

后"人"才能生产好的产品与服务。

在西方，匠人的祖师爷是宙斯的儿子武尔坎，他专注于在奥林匹斯山打铁。武尔坎性格忧郁、孤独，喜爱观察，聚焦于事物，是许多艺术家、设计师的内在精神气质，如格哈德·里希特（Gerhard Richter）、安迪·高兹沃斯（Andy Goldsworthy）、托马斯·赫斯维克（Thomas Heatherwick）等。聚焦于事物是"做"（Making）的一面，是第一步，是成为好的设计师的必要条件。此外，设计是哲匠之门，既包含了匠人精神，也应具有哲人气质，二者同等重要，缺一不可。设计师专注于手上工作的时候，还需要思考人性、社会与文化。没有了"哲"，"匠"就会失去方向。《周礼》曾说："知者创物，巧者述之守之，世谓之工。"成为知者并创物是"思考（Thinking）"的一面，是第二步，是成为好的设计师的充分条件。好的设计师应是哲匠。

14.7　设计师在中国

作为一名设计实践者、研究者与教育者，最经常也是最害怕被学生问到的是："老师，您觉得从事设计行业有前途吗？"这问题类似于"天问"，需要几代人的"上下求索"，而问题本身意味着个人欲望与生存环境之间、理想与现实之间的鸿沟，指向的则是"我们该如何选择？如何行动？"如果加以简单解答并不包含对于世界复杂性的剖析与理解，也就必然成为一种说教。**真正的教育不是使学生相信什么，而是启发他们去思考，在此基础上做出自己的判断与选择，然后去实践。**这属于教师的"解惑"责任。本章是写给即将以设计作为职业的新人们看的。

14.7.1　个体的动机

我们首先假设每个设计师、学设计的学生所追求的是"个人利益的最大化"。这样的理论假设带有经济学色彩，认为人是功利与理性的动物，但是在一个泛经济的时代，工具理性是人们生存的最可靠的行为选择。设计师是社会分工中的一种职业，仅此而已。他们首先得生存，然后是物质欲望，然后是名望与社会地位，这完全符合马斯洛的理论，是人性的基本。

因此，以设计为职业的个体追求利益最大化是理性的行为，是"道德无涉"的。但是，在追求的过程中，他们的途径选择，或者说他所做出的行动，是在参考了"环境参数"后才做出的，是理性考虑了各种规则后决定的。因此，环境就具有了"结构化"的力量。

14.7.2　环境的"结构化"

对于从事实践的一线设计师，单位领导与业主、甲方是环境，同行之间的竞争是环境，上下游相关产业是环境，知识产权保护与相关行业法规也是环境。

或许总有一天，"创新"也能成为结构，但前提是创新可以带来个人利益的最大化。比如在美

国，创新就是一种结构，它不仅仅表现在知识产权保护这样的外在约束上，也内化在每个个体追求财富的行动中。结构划定了游戏规则，追求利益最大化的个体便在结构内开始"行动"，随着行动的反复，结构会融入个体的灵魂。我们可做的是搭建好的结构，从而生成健康的社会行动与群体意识。这就是经济学家常说的"制度"才是第一生产力。

14.7.3　个体的"能动性"

环境与个体之间的关系在西方社会学界也是一场旷日持久的争论。一派（个体主义、行动主义、自由意志论）认为无数无意识的个体能动生成了社会结构；而另一派（整体主义、结构主义、决定论）认为社会结构高于个人，并反过来对个人起约束和决定作用。安东尼·吉登斯（Anthony Giddens）则将个体能动和结构看成是"互构性"的，是同一枚"硬币"的两面。例如，语言的语法规则就是一种结构，它存在于人们的大脑中，并通过人们的说话而展示出来，但是某些个体富有独创性的说话则再生产了语法规则。显然，个体的能动和结构不再是二元对立的双方，而是"互构"的双方，一方面能动被结构化，另一方面结构通过能动而连续不断地得到再生产（或改变），并跨越时空距离而扩展。能动离不开结构，但能动又不断再生产着结构。结构制约着能动，但能动在每一刻也"可以是另外的样子"。

不可否认，环境具有结构化的力量，但是在相同或者类似土壤下，发展则主要靠个体的能动性。在环境面前，两种截然不同的"行动"会有不同的结果。非常普遍的现象是，曾经同一起跑线上的同学往往在发展几年后分流，有人走向了设计的上游，而有的则顺流而下；有的成了设计主管，有的还在画图谋生；有的管理了大型工程，有的还在重复性地做着小项目。每个人的路径选择不同，参与设计实践的广度与深度就不同。不断地从事更高层次的实践，就能不断地积累高层次的经验，开阔视野，更新知识，为更高层次的设计实践做好充分的准备。机遇就频繁降临在这些有准备的人的身上。

在吉登斯的结构—能动"互构"关系中，个体并不总是处于被支配地位。大多数的普通老百姓有能力讲话，但是诗人或者文学家是可以"再生产"语法规则的，并以此对汉语做出贡献。**与庸常的大多数不同，设计师里面的杰出者并不是环境的奴隶，关键看你是否具有这样的愿望、勇气与能力。**吉登斯说：结构制约着能动，但能动在每一刻也"可以是另外的样子"。

14.7.4　设计师的四种职业伦理困境

在理解了环境与个体之间的"互构"关系之后，还需要清晰地认识到当下几种对待设计生存的态度。

第一种态度认为设计是个赚钱的行业，开公司、接项目、揽工程等都以营利为最终目的，设计在他们眼里只是途径而已。这种人可以被称为"设计商人"，因此，在创新不能赚钱之前就不可能要求他们做出创新设计来，但是他们却有可能把创新作为噱头出售。

第二种态度以设计作为谋生的职业，成为不折不扣的服务业者。他们属于悲观主义的人，不能通过设计获得乐趣与自我价值，设计变成了饭碗，赚"嚼谷"而已。这种人缺乏创新的动力，消极、悲观地"忍受"着设计，而又没有能力，也没有愿望改变。

第三种态度对于设计富有职业责任感，凡是自己所做的就一定要说得出去，拿得出手，他知道要对得起今天的岗位，要对得起他的一份薪水、一个职务和职称，也对得起自己的内心，所以他的态度不低于职业化的底线。这种人往往是成熟的、职业化的设计师，是行业的中坚力量，他们的作品成熟但不出名，含蓄而不张扬，稳重而不夸张，创新更多体现在细节上，属于设计的进化而非革命。

第四种态度的工作状态与第三种态度几乎一样，他们也专注于眼下的每一个设计任务，但是他看到眼前的每一张图纸、每一滴汗，他知道他走的每一步都是有价值的，他的付出是积淀，并且一定会得到最终的成全。因为有了这个梦想的笼罩，他最终也就从职业设计师里脱颖而出，成就了一个超出平凡的个体。

上述四种对待设计的态度可以分别总结为：**商业主义、悲观主义、职业主义、理想主义。**

14.7.5　非此即彼

前两种态度是"结构化"的行动，无论是顺应者还是忍耐者；后两种态度是超越了结构的"能动者"。学生的选择无非这两者，非此即彼。具有前两种态度的人趁早转行，从事设计不可能暴富。谋生虽可以，但是何必如此痛苦？从事设计的人，要有职业主义精神，但是，如果多点理想主义，则可以在每次设计中获得自我认同与价值实现。爱一行才能干一行。

当一个艺术设计专业学生毕业后走上社会舞台，不同的环境展现给每个人是不同的机遇与选择。现在的社会提供给人们的选择与机遇不是太少而是太多，但人的精力是有限的，用来作出判断的思想资源是贫困的。**因此，"认清你自己"就成为最根本的一步：你喜欢干什么，更适合干什么，干什么可以得到最大的快乐与满足。**也就是说，选择职业规划与人生设计的前提是了解自己，这应该是任何人职业生涯的"起点"。有了起点就应该有终点。其实并没有一个实在的最终的点，终点其实就是被称为"理想"的东西。一个人的理想不应该是成为像谁一样的富豪，像谁那样的大师，或者像谁一样的英雄，而仅仅是成为你自己，具有独立的人格与自由的思想，也就是萨特所说的"成为个体"。每个人的智力、人格、遭遇、环境都不同，成为别人既是不可能的也是可悲的。起点也许不清晰，因为刚毕业的学生并不能完全了解自己更适合干什么，更喜欢干什么，经历悲观主义甚至商业主义也许都是必经之路。但是，如果想以设计作为终身职业的话，就不能停留在这两个阶段，应该做出自己的思考、判断与选择，或者改行，或者上升为职业主义。理想主义是终点，但也并不是清晰存在的某一点，而且也许未必达到某些外在的成功标准，但是在过程中，发挥了自身的智慧，通过设计获得了满足并发现了自己、开发了自己，达到了所能达到的高度，这样的过程本身就是享受。

所以，职业生涯的起点往往是茫然的、迷惑的，而终点也是不清晰的。认清自己，然后专注

于自己的事，同时认清当下与未来的专业发展趋势，二者都是必需的，在此基础上做出选择。也许会经历弯路，甚至迷路，从商业主义到悲观主义再到职业主义，所经历的一切都会积淀为思考、理解，并且最终找到自己，成为具有能动性与创造性的独特个体，获得内在的成功。

最后，本章还是回到学生的问题上来：从事设计行业有没有前途？遗憾的是本章只提供分析与理解，而不推销现成的答案。**教育是以思考启动思考的事业，因为一切答案都在具体的实践中。**